設計摺學全書

Complete Pleats

建立幾何觀念，強化空間感
激發設計師、工藝創作者想像力
和實作力的必備摺疊觀念與技巧

著＝保羅·傑克森 Paul Jackson
譯＝李弘善

積木文化

設計摺學全書 建立幾何觀念，強化空間感，激發設計師、工藝創作者想像力和實作力的必備摺疊觀念與技巧

原文書名　　Complete Pleats
作　　者　　保羅·傑克森（Paul Jackson）
譯　　者　　李弘善

總 編 輯　　王秀婷
主　　編　　廖怡茜
責任編輯　　李　華
版　　權　　徐昉驊
行銷業務　　黃明雪

發 行 人　　凃玉雲
出　　版　　積木文化
　　　　　　104台北市民生東路二段141號5樓
　　　　　　電話：(02) 2500-7696｜傳真：(02) 2500-1953
　　　　　　官方部落格：www.cubepress.com.tw
　　　　　　讀者服務信箱：service_cube@hmg.com.tw
發　　行　　英屬蓋曼群島商家庭傳媒股份有限公司城邦分公司
　　　　　　台北市民生東路二段141號11樓
　　　　　　讀者服務專線：(02)25007718-9｜24小時傳真專線：(02)25001990-1
　　　　　　服務時間：週一至週五09:30-12:00、13:30-17:00
　　　　　　郵撥：19863813｜戶名：書虫股份有限公司
　　　　　　網站：城邦讀書花園｜網址：www.cite.com.tw
香港發行所　城邦（香港）出版集團有限公司
　　　　　　香港灣仔駱克道193號東超商業中心1樓
　　　　　　電話：+852-25086231｜傳真：+852-25789337
　　　　　　電子信箱：hkcite@biznetvigator.com
馬新發行所　城邦（馬新）出版集團 Cite（M）Sdn Bhd
　　　　　　41, Jalan Radin Anum, Bandar Baru Sri Petaling, 57000 Kuala Lumpur, Malaysia.
　　　　　　電話：(603) 90578822｜傳真：(603) 90576622
　　　　　　電子信箱：cite@cite.com.my

製版印刷　　上晴彩色印刷製版有限公司
封面設計　　兩個八月
內頁排版　　菩薩蠻電腦科技有限公司

2017年 3月28 日　初版一刷　　2022年 4月25 日　初版三刷　　　　　　　　　　　Printed in Taiwan.
售　價／NT$1000
ISBN　978-986-459-083-4【印刷／電子版】　　　　　　　　　　　　　　　有著作權·翻印必究

國家圖書館出版品預行編目資料

設計摺學全書 / 保羅.傑克森(Paul Jackson)著；李
弘善譯. -- 初版. -- 臺北市：積木文化出版：家庭傳
媒城邦分公司發行, 民106.03
　　面；　公分
譯自：Complete pleats
ISBN 978-986-459-083-4(精裝)

1.工業設計

964　　　　　　　　　　　　　　　106002554

作者

保羅‧傑克森 Paul Jackson

英格蘭里茲（Leeds）人。於蘭切斯特文學院（Lancaster Royal Grammar School）畢業後，在理工學院取得藝術文憑。於倫敦大學（University College London）史雷藝術學院（Slade School of Fine Art）實驗媒體系攻讀藝術碩士時，他專精於創作多媒體雕塑、裝置和表演藝術。隨後他又將重心轉回紙藝，於斯溫頓學院（Swindon College）取得包裝設計文憑。

他是專業的紙藝家及設計師，自 1980 年代便活躍於相關領域中，著有《設計摺學》等超過三十本書籍，在五十所以上歐美及以色列藝術與設計大專院校傳授摺疊藝術，也在全球各大藝廊、博物館及藝術節開設工作坊，並曾擔任 Nike 及 Siemens 等知名企業的顧問。他於 2000 年與「以色列紙藝中心」（Israeli Origami Center）的創辦人兼負責人 Miri Golan 結為連理，從倫敦遷至臺拉維夫，繼續跨國性的藝術創作與教學工作。

譯者

李弘善

國立中山大學海洋資源系學士、國立台灣海洋大學環境生物與漁業研究碩士，曾任出版社編輯、國貿業務，目前任教於新北市偏遠山區小學，並就讀於國立師範大學科學教育研究所博士班。

設計摺學系列

設計摺學 2

從完美展開圖到絕妙包裝盒，
設計師不可不知的立體結構生成術

19X24 cm ｜ 128 Pages ｜ 雙色立體書封
ISBN: 978 986 586 579 5

適用：平面設計｜包裝設計｜工業產品設計｜玩具設計｜
藝術創作

跳脫一般包裝設計「範例集」的框架，為讀者循序漸進的整理出一系列包裝盒展開圖設計練習，針對包裝設計或任何需要用紙張做出立體造型的設計人士，本書將教您如何將構想化作展開圖，並透過摺紙來探索更多形體的可能性。

設計摺學 3

從經典紙藝到創意文宣品，設計師、行銷人員
和手工藝玩家都想學會的切割摺疊技巧

19X24 cm ｜ 128 Pages ｜ 雙色立體書封
ISBN: 978 986 128 853 6

適用：平面設計｜包裝設計｜玩具設計｜藝術創作｜行銷
創意人

摺紙是項存在已久的古老工藝，許多理論基礎早被提出，卻沒能獲得有效利用。這些累積百年的智慧結晶，將是現代設計師和手工藝玩家的寶藏。本書旨在蒐羅這些絕妙點子，以供相關工作者盡情活用、改良，進而在達到原先設計目的之外，還可用以傳承。

新書動態與熱門活動，請加入積木文化粉絲團，臉書搜尋「積木生活實驗室」。

部落格：www.cubepress.com.tw

目錄

1
紙的分割

2
基礎摺疊

3
扭摺

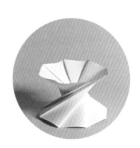

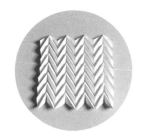

前言

自有人類社會以來，「摺疊」（pleat）就經常被用在服裝與家飾上，可說是無所不在。這項技藝就像靜默的僕人一般，默默地執行著許多具裝飾性或功能性的任務，卻一直遭到我們忽略。

不過，最近幾十年來，因為日新月異的工業技術發展，加上各種材料不斷研發創新，人們也開始將「摺紙藝術」（origami）融入設計領域，平凡摺疊從而引起全新的關注。「摺來摺去」在各個設計領域中、藉由不同的材質得到豐富發揮，展現出五花八門的樣貌。摺疊技巧彷彿一躍而升，成為最新潮、最引人入勝的設計元素，也從配角變成引領風騷的要角。

本書嘗試以系統化方式，解析傳統的摺疊技巧，進而衍生出當代的應用形式。有些摺法廣為人知，有些則否。除了已知的設計款式，我也收錄了許多創新巧思與被人忽略的細節。不管是時尚、建築，或是珠寶、家具，甚至陶藝或室內設計領域的讀者，都可以各取所需，以織品、塑膠、金屬或木材等任何材質達成目的。我將不厭其煩解說基本技巧，繼而發展出一系列開放性的變化，讓讀者得以學習並創造出無窮無盡的新設計。

本書大部分的內容源自我三十多年來的教學經驗，不管是當代或傳統的摺疊樣式，我只從經驗中挑選應用層面最廣、最具發展性、最值得教導以及最優美的樣式。摺疊樣式可以無限發展，要涵蓋所有的樣式幾乎是不可能的，因此，本書也提供修改基本樣式的策略，讓讀者從中創造出自己的樣式。若你讀過《設計摺學》、《設計摺學2》、《設計摺學3》（積木文化出版），會發現偶有重複的素材。但在這本書中，深度和詳細度都大大提升，所有摺疊樣式也被我重新分類，以便在技術上賦予更精準的描述，並且發揮更寬廣的整合。這幾本書彼此都能相輔相成，推薦給所有對摺疊有興趣的讀者。

書中收羅了許多來自世界各地的優秀範例，數量豐富並且深具啟發性，有些甚至是學生的課後習作。我希望以這樣的一本書向讀者展示，摺疊技巧是當代設計師不可或缺的工具。

期待讀者能享受本書的內容、靈感從此源源不絕。

保羅・傑克森　Paul Jackson

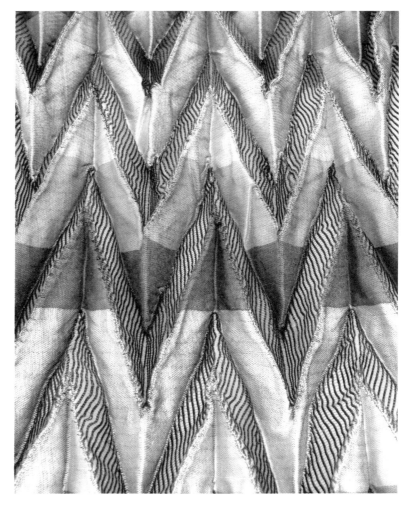

這是大規模 V 摺款式的局部，我們可以從中觀察到其繁複工序，包括數位化工業生產出的「提花織造」（Jacquard weaving），以及日本傳統技藝「絞纈染法」（Shibori）。這件作品使用多種材料，包括棉、單絲尼龍（nylon monofilament）以及聚酯紡紗（polyester yarns）。
規格：60×130 公分。（英國設計師 Angharad McLaren）

什麼是「Pleat」？

「Pleat」（摺疊）這個字，源自希臘文「plectos」以及拉丁文「pli」、「plicare」以及「plex」，意思就是「摺」。分享一個有趣的發現，許多源自拉丁文的英文單字，若字根或字首中出現「ex-」、「com-」、「re-」與「-ment」等，皆有「fold」（收攏）或「unfold」（展開）的具象或抽象意義。例如——

application（應用）
complex（整合）
compliment（呈送）
diploma（頒予）
duplicate（複製）
explain（闡明）
genuflect（屈從）
multiply（多樣化）
reflection（反映）
replica（重複）
simplify（簡化）

其實還有許多例子。我大膽假設，「fold」與「unfold」的概念，早已深植於拉丁語系的語言，不限於於摺疊技藝的領域。而「pleat」則不單純用於描述操弄紙張或布匹的技術，更能激發情緒、思緒與行動。

「Pleat」也是一系列相關技藝的泛稱，例如「furl」（捲褶）、「corrugation」（波浪褶）、「ruff」（環領褶）、「drape」（抓褶）、「crimp」（細皺紋）「plait」（編褶）、「gather」（聚褶）、「ruck」（堆褶）、「tuck」（捲縮褶）、「dart」（暗褶）、「ruche」（褶邊飾）、「wrinkle」（亂皺紋），甚至是「plissé」（百褶）、「smocking」（幾何抽褶）、「shirring」（收縮抽褶）、「gauging」（測量定規）等藝匠術語，而這類術語大部分源自時尚工業或織品相關貿易，然而這些術語實際上指稱的東西，會因地方文化、傳播過程而有所不同。為簡化，本書一律用「摺疊」（pleat）來代表。

描述摺疊

所謂的「摺疊」，就是將平面的素材先摺後疊，也可以說是「山摺」（mountain fold）和「谷摺」（valley fold）搭配而成的效果。摺疊的形狀不限，可以是直線、曲線，成果或許硬挺銳利、或許柔軟有彈性，造型可能是幾何的，也可能不規則，有可能是立體的，也可能是平面的。摺疊時，可能只摺疊一次，也可能重複數次。作品的用途、材質不拘，甚至可由複合媒材組成。

我想表達的是，雖然「摺疊」的定義簡單明瞭，但設計者的想像能帶來無限可能，因此摺疊的體現完全不受形式上的拘束。

0.1
基礎的摺疊，展開或收攏。

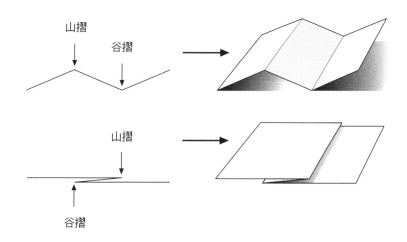

摺疊的韻律

摺疊基本上是充滿韻律美的一項工藝。以大家熟悉的「百摺」（accordion pleat，參見 p.55）為例，等距的山摺谷摺交替搭配，創造出最單純的摺疊韻律。

「刀摺」（knife pleat，參見 p.77）與百摺很類似，但是摺份之間的距離並不相同，有人形容刀摺是「韻律紊亂的百摺」。

0.2
基礎百摺。

0.3
刀摺。

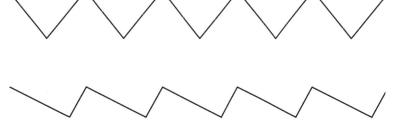

由此見得，同樣是一凹一凸的韻律，可以很單純，也可以很複雜
——摺份之間的距離可以任意改變，可以有規律的循環，也可以毫
無章法。雖然百摺與刀摺皆由「一個谷摺與一個山摺」交替而成，
但藉由不同摺份大小的重複組合和有規則的循環，就能創造出不同
韻律。

不同韻律的摺疊，各有各的節奏，可複雜如切分音或爵士，也能活
潑輕快如舞曲。一系列摺疊所組成的步調可能平穩，也可能激昂，
甚至有如交響曲，或詩意的句子。若讀者願意嘗試，請把摺疊想像
成具音樂性的創作，以找出作品中的韻律。

尋找作品韻律有個好用的方法，就將摺份的規律畫下來。如右頁圖
0.4，取材自學生的素描本，他正在探索刀摺與箱摺（box pleat，參
見 p.96）組合的一些可能性。

開放摺疊與閉鎖摺疊

摺疊完成後，可將成品鬆開，讓所有摺面展露出來；也可以把成品
收攏、壓平，讓部分摺面隱藏消失。這兩種不同的狀態，稱為「開
放摺疊」（open pleat）與「閉鎖摺疊」（closed pleat）。通常開放摺疊
會形成具空間感的造型，而閉鎖摺疊會製造出扁平、堆疊感的造型。

0.4

以下範例簡單示範了山摺和谷摺搭配的可能性。

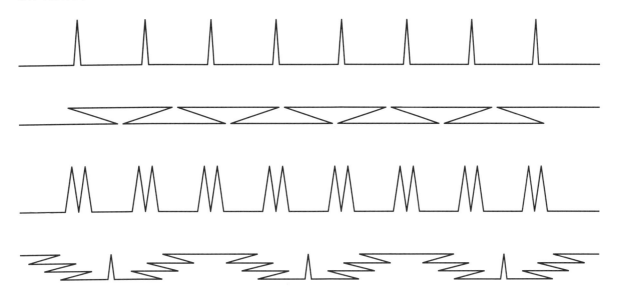

0.5

刀摺與箱摺的「開放」與「閉鎖」樣式。

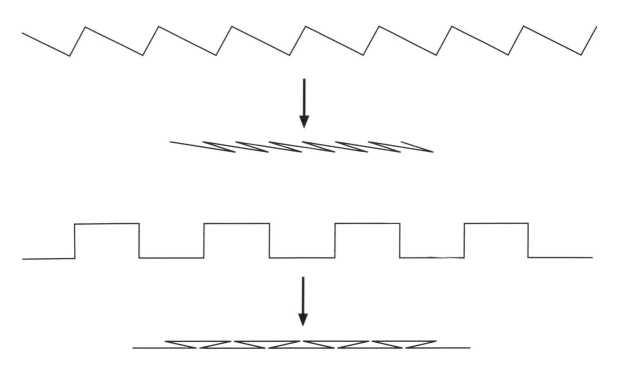

開始之前

本書僅提供摺疊最基礎的概念，希望讀者依此發想，設計出屬於自己的樣式。我的目的並不是要提供大量的模版及解決方案讓設計者照抄，我將介紹實用的摺疊技巧，讓任何領域的設計者皆能利用任何片狀材料，發展無限創意。

以下提出幾項要點，希望能幫助讀者脫離模仿的階段，到達成功原創的境界。

素材

書中的示範用作品，多以九十磅白紙完成，那是因為這種厚度的紙能輕易製作出各種立體結構、展開圖或立體結構。讀者應視創作需求，找出適合作品的材質，無論是較九十磅白紙厚、薄、軟、硬，尺寸規模或大或小，或者是否需要縫合、黏接、組裝，是手工完成、還是要透過機器加工才能完成，都要自行判斷。成品依其創作目的不同，也應該會有不同的特性如硬實、柔軟、透光、堅韌、脆弱等。除了在第七章中會特別介紹與織品相關的摺疊技巧，其他材質的特性與發揮，我並不會另行提出說明。在不同素材上進行同樣的摺疊，結果將會大相逕庭。這麼說吧，學

會利用素材特性，與學習摺疊樣式一樣、甚至更加重要。材料與摺法的搭配是否恰當（當然還要加上好點子），就是作品成功與否的關鍵。

書中展示多個將摺疊發揮在不同設計領域的實際案例，讀者能看出技術與材料層面的多重可能，限於篇幅，我將不個別討論案例的製作細節。

放膽去玩

將本書功能發揮到極致的最佳辦法，就是盡可能嘗試各種可能性。不要在特定章節中逗留太久，請盡情探索整本書的全部內容。過程中若是完成了某個作品，也應該繼續把玩它——東摺西摺，把摺面壓扁或者沿著某條線延展，換邊重複操作；兩邊同時壓平；從中央壓縮或展開作品，從不同角度仔細審視它等。依照我多年的經驗，完成一項設計然後花五分鐘好好把玩，比完成五項不同設計並奢望從中發掘快速解決之道，來得更有實質效益。

本書的每個範例都只是提供一個起點，讓讀者從而發展出更多摺疊設計。因此若有任何想法，不

要只是放在腦中，盡可能動手操作看看。如果遇到難以理解的瓶頸，不要陷入膠著，請立即嘗試其他方式。你的設計理念可能無法一次到位，但絕對可以不斷進步，最後的成果會比你最初想像的還來得好。表面上，摺疊設計似乎很難在製作過程中修改，但是只要肯花心思嘗試，就能感受到摺疊設計中延展多變的美妙特性。所以我總是強烈建議讀者把玩、把玩、再把玩！

並非人人都是摺疊之神

若無法做出書中的複雜範例也別氣餒。因為完成度愈高的樣式，其實愈沒有實用價值。不妨試試單純普通的樣式，那會讓你在創意以及素材的選擇上更有發揮空間。複雜壯觀的樣式讓創作者心生嚮往，不過它們往往會局限最後的成果、缺乏彈性。少即是多，是創作上不變的真理。

你應該要成為善用摺疊技巧的頂尖設計師，而非想做設計的專業摺疊工匠。就算只會最簡單的百摺，卻找出絕佳素材來完成優美作品，就表示你有強大的設計概念與原創性。請容我重申：對設計師而言，學習摺疊技巧是為了輔佐設計概念。

大量操作

我不能保證只要學會書中概念，就能做出成功設計。本書不是解決方案大全，更不能用以取代你下苦功而得來的成果。大部分初期的作品，無論在技術上或美學上，都會有其弱點，要歷經大量改良才會成功。創作皆如此，不是嗎？

第一章「紙的分割」是整本書中最重要的部分，請務必詳讀。花時間學習如何精確分割平面，將為往後的創作增添無限可能，創作過程也會變得清楚簡單。

摺疊沒什麼訣竅，持續不斷地練習就是進步的不二法門。想太多、分析太多，在腦中空想成品的模樣，都會減低動手操作的意願，或是做不出好作品。紙張是容易取得、快速便利且花費低廉的素材，請盡可能地利用紙張（和本書）大膽實際操作，有機會的話也試試其他素材，你的設計理念一定會有辦法實現。

摺疊的基本方法

練習書中範例時，可以使用任何你習慣的方式。是否要利用某些工具來輔助製作，全取決於範例形式以及個人喜好。

創作出優質摺疊設計的關鍵，就是持續操作使技術純熟且手法迅速。如同設計師習慣在素描本上發展點子，設計初期，不必花太多時間精雕細琢，更不必每一摺都要爐火純青，多花心思鑽研心目中有價值的設計理念才是最重要的。

探索書中範例時，不必強求要摺出一模一樣的作品，那樣反而容易失焦；若範例中的摺疊數高達三十次，你可以快速摺五次就好。花太多時間、過於吹毛求疵都沒有任何好處。隨著經驗累積，你的速度和對紙的直覺、手感，自然會與時俱增。以下介紹練習範例的幾種主要方法：

1. 徒手摺疊

純手工的科技依賴程度最低，徒手操作才是真正的「digital art」（數位，字源於拉丁文中的「digitus」，是「手指」的意思）。連鉛筆、滑鼠或針都不用的手作，單純到讓現代人覺得陌生，特別在今日高科技工具充斥的環境中，這樣的操作經驗將會帶來相當強而有力的感受，不應受到輕忽，或被視為水準不足。「徒手摺疊」是所有以其他方式製作摺疊設計品的最佳替代方案，也能產生極具教育價值的經驗。

本書許多範例，都是徒手將紙張摺成 8、16 或 32 等分。這種手法其實快速簡單，連測量都不需要。學習徒手等分紙張，將省去拿著尺量來量去的大把時間。

在此建議讀者，練習時，請將徒手摺疊視為第一優先的方法，除非有必要，才輔以下述工具。

單純利用水平、垂直和對角線的摺疊，以特定規律挑選山摺與谷摺的線條，就能做出如右圖的成品（參見 p.231）。這個紙張做出的結構能夠完全壓扁，或變成扭曲的柱體，它具有高度彈性，可朝不同方向彎曲、扭曲、延展與壓平。規格：73×23×23 公分。（義大利設計師 Andrea Russo）

2. 幾何工具

有很多簡單的工具都能協助製作幾何繪圖及切割摺疊，如手術刀、美工刀、尺、圓規、360 度量角器以及削尖的鉛筆，在摺特殊造型、畫角度或是做增量分割時都很方便。不過，如果沒有使用這些工具的習慣，徒手操作也是很便捷的。

利用手術刀或美工刀製造摺線時，請以刀背抵著直尺施壓，千萬不要用刀鋒，以免劃破紙張。

3. 利用電腦

如今手作風氣不再盛行，大部分的設計者都喜歡使用電腦作圖，而不願大費周章操作工具。電腦作圖的確有許多好處——可以輕易放大或縮小圖形，特別是設計重複或對稱圖形的時候十分方便；還有歪斜、伸展等變形都變得容易，也能將做好的檔案複製並稍作改動又成為一個新的樣本。

然而，電腦作圖後，必須用印表機印出圖稿。若圖稿的尺寸超過印表機可列印範圍，就必須以拼貼的方式輸出，這樣不但會徒增誤差，而且很麻煩。除非使用大型出圖機（plotter），如果家裡沒有設備，許多出圖店或影印行都提供大型輸出服務，成品可達約一公尺寬、長度不限。

4. 搭配運用

大部分的設計者都會依據個別需求，在不同操作方式間轉換運用。每種方式各有利弊，經驗會告訴你該如何取捨，及應用的時機。

如何使用本書

設計圖

書中示意圖的實際長度和角度只是參考，除非內文另有說明，否則操作時只需相仿的精準度就夠了。若遇尺度比例會影響結果時，內文會特別提示。其他時候，只需以眼觀察大致形狀和摺線的排列，就足以動手操作實驗，不用拿尺來量圖中的尺寸、比例，它們只是創作建議而已。

不過，如果你無法光憑肉眼徒手畫出類似的圖，想籍由尺量來獲得較準確的概念，也是完全沒有問題的。

建議一開始不要把設計圖畫得太小；太小的圖在製作時很難發揮，成品也沒有氣勢。然而，也不是愈大愈好，太大的成品若支撐度不夠會很脆弱，視覺上又很笨重。我覺得 A4 大小的圖在練習階段剛剛好，若以 A4 大小做出的成品感覺還有發展性，可再視需求放大或縮小。

成品圖

成品圖很令人振奮吧！對我而言，書中成品圖是描述性質的資訊，讓讀者看清範例的平面、輪廓以及摺邊的彼此關係，輔助了解成品的全貌，而不只是擺在書裡好看而已。

紙張具有毛細孔，因此是活的、會呼吸。在燈光下，會因熱而扭曲；若吸了水氣，也會從平行的纖維端開始變形。若仔細研究書中的成品圖，也可以發現這件事。若不想要做好的作品變形，可以選擇厚紙板來創作，但成品就會少了一份鮮活度。不同紙張的個別特質也是摺疊創作的重要環節，希望讀者能體會出其獨特魅力。

文字

先讀字、再讀圖，這是對使用本書的建議。我知道讀者一看到圖就已經迫不及待想要動手操作了，但若不仔細閱讀文字，將會錯漏許多細節，例如結構組成或樣式的發展性。有系統的閱讀本書，對作品的掌握度才會高，也更容易成功。

所以，如果你不知道有顏色的線、圈圈或箭頭是什麼意思，或者弄不清楚為什麼這個步驟要在那個步驟之前，最好停下忍不住翻閱的手指，靜下心好好閱讀吧！

如何切割與摺疊

切割

高品質的美工刀是切割卡紙的重要工具，若你能買到手術刀，那就更棒了。不要用那種刀片可一截截折斷的便宜美工刀，那種刀既不穩定又危險。結構堅實且厚重的刀具，不但較穩定，也更安全。細柄金屬的手術刀外加可替換的刀片，價格不會比美工刀貴多少。手術刀切割卡紙時操控性更佳，能割出精準線條。無論選用怎樣的刀具，定期更換刀片是絕不可省的。

除了刀具之外，金屬材質的尺或是其他有筆直邊緣的物品，都能確保割出俐落的直線。其實透明的塑膠尺也可以接受，切割時還能看到尺下的線條。割短線時，15 公分的尺就夠了。切割時要使割線在尺的外緣，這樣就算刀片滑掉，只會割到圖稿周圍空白部分，不會割到圖稿。

切割時，我推薦使用「自合式切割墊」（self-healing cutting mat，參見 p.18）墊在紙張下面。有人會以厚卡紙或木材當切割墊，然而這樣不久之後，傷痕累累的表面將影響割線的筆直度。

摺疊

切割是個爽快俐落的工作，凡事切斷就對了。摺疊相較起來就得小心翼翼得多，要製造出乾淨摺線，又不能割穿——壓線的工具有很多選擇，要用特製或是替代工具，全看個人喜好。

以前裝訂書本的工匠會用特製的摺疊工具「摺紙棒」（bone folders）來摺紙。雖然摺紙棒是專門摺紙的工具，但因為本身厚度的關係，壓線時總會離開尺緣約 1～2 公厘，精準度將較難掌握。

沒水的原子筆也是不錯的替代工具，原子筆的筆尖可以壓出乾淨的摺線，不過和摺紙棒一樣，操作時筆尖和尺緣也無法緊密貼合。我還見過有人使用剪刀的尖端、餐刀（它也被用來替溼陶修邊）、指甲銼刀或乾脆用自己的指甲！

我自己偏愛手術刀（或是美工刀片）的刀背，只要轉個方向，就能夠壓出連續俐落的線條，又可貼著尺緣操作，十分精準。

持拿手術刀的標準割紙姿勢。不持刀的手務必放在切割方向的開始端，以免刀片移動時切到手。

善用手術刀或美工刀片，能壓出完美的線條。只需將刀片翻面，就能在卡紙上壓出摺疊線，也不會割穿卡紙。

工具

本書的圖稿樣式，都很容易測量、建構。「精確」在操作的過程很重要，精確性並不是光靠空想就能達到，必須透過專心一意的操作；更重要的是，要使用乾淨且合理品質的工具。

操作本書範例時需要的配備：

· 硬質鉛筆（2H 是不錯的選擇）
· 優質橡皮擦（不是附在鉛筆尾端的那種）
· 優質的削鉛筆機（如果不用自動鉛筆）
· 15 公分塑膠尺
· 30 公分金屬尺或塑膠尺
· 大型 360 度量角器
· 好品質的美工刀或手術刀，刀片可替換
· 隱形膠帶或紙膠帶（masking tape，用來修正錯誤）
· 自合式切割墊，愈大愈好

除了自合式切割墊，以上所有工具都非常便宜。工欲善其事，必先利其器，善用好品質的工具才能省去不必要的失誤及人力浪費。不過，工具一定要保持乾淨，否則再昂貴的器具都不比簡陋卻乾淨的工具來得好。尺或量角器的陳年老垢，會沾污紙張或卡片，最後只能做出邋遢的作品。一定要養成保持工具整潔的基本習慣。

自合式切割墊不算便宜文具，但它可以長久使用。在桌面上直接切東西，這種行為叫作「破壞公物」。若是墊著木塊或厚卡紙，它們的表面很快就會割痕累累，衍生出很多問題，而專業的切割墊能確保每條割線筆直且平整。切割墊愈大愈好用，若財力許可，盡量選購最大的。小心愛惜地使用，十年或者更久之後，好的切割墊都能維持良好狀況。另外，切割墊上印有單位格子，有時還可以取代尺的功能，非常方便。

記號

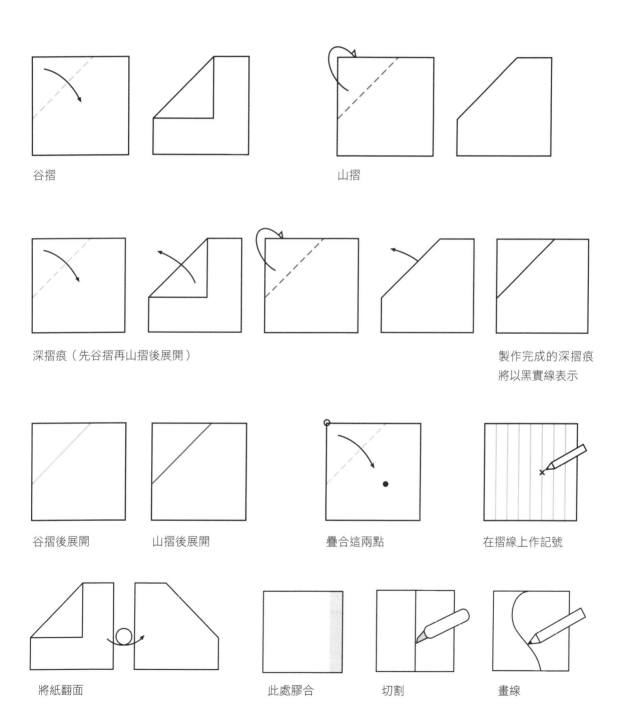

谷摺

山摺

深摺痕（先谷摺再山摺後展開）

製作完成的深摺痕
將以黑實線表示

谷摺後展開

山摺後展開

疊合這兩點

在摺線上作記號

將紙翻面

此處膠合

切割

畫線

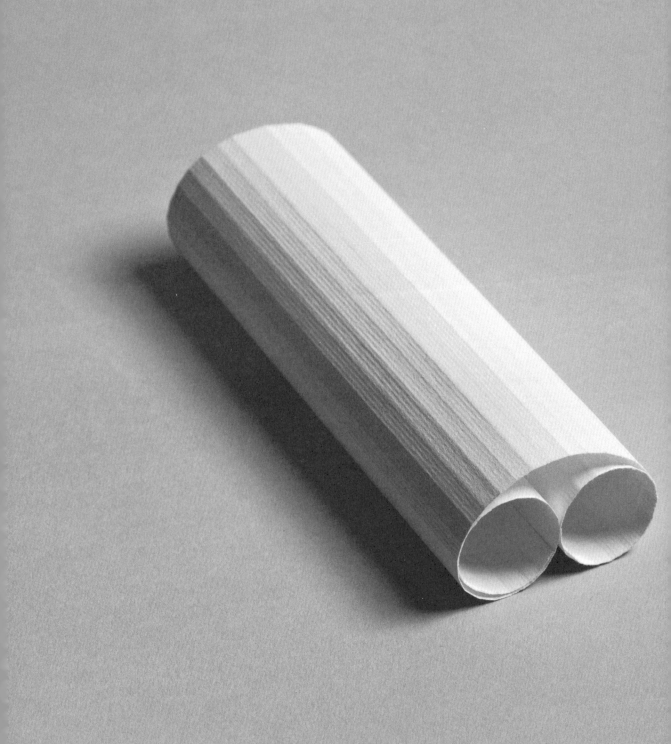

1

紙的分割
Dividing Paper

紙的分割

學會快速以簡易的方式分割紙張，就能掌握摺疊基礎。如果能不假思索地將一張紙分成所需的等分，摺疊的堂奧就此展開；反之，若不重視這項技能，往後將會面臨許多令人沮喪的困難。

強烈建議讀者，不要因為難抑興致就忙著製作獨樹一格的樣式，應當腳踏實地、多花時間練習本章的基本分割技巧。一旦精熟了分割技巧，接下來才能應付各種多變樣式。

有些讀者也許認為，若是為了非紙張設計的需求而學習摺疊，如建築、織品或產品，是否就可以跳過此章？答案是——不可以！

學習分割的過程，能夠體驗、試誤、專心，勇於嘗試並對平面產生新想法，也能模擬實作時會遇到的問題。此外，學習分割能讓人明白如何使成果更精確，屢試不爽。

一定要有耐心，花時間學習將紙張以山摺和谷摺等分成 8、16、32以及 64 份。本章乍看平淡乏味，但是只要實際付出心力練習，一定能建立受用不盡的正確觀念。我認為「分割紙張」是一種工具，沒有工具則萬事難行。

1.1
直線分割
Linear Divisions

要將一個平面等分成同樣大小面積的區塊，有兩種方式：直線分割與放射分割。接下來要先介紹直線分割。

1.1_1
「直線分割」就是將材料從這一端到另一端都分割成等寬的區塊。材料的長度沒有限制，分割的數目也可以自行決定。

直線分割

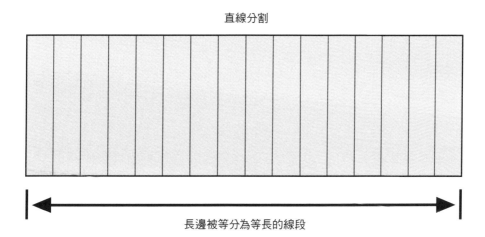

長邊被等分為等長的線段

1.1.1　單純的谷摺分割

首先要練習單純只用谷摺來分割紙張，在尚未開始設計任何樣式前，這個練習對理解如何等分紙張有很大的助益，請多多操作。

1.1.1.1　谷摺：16 等分

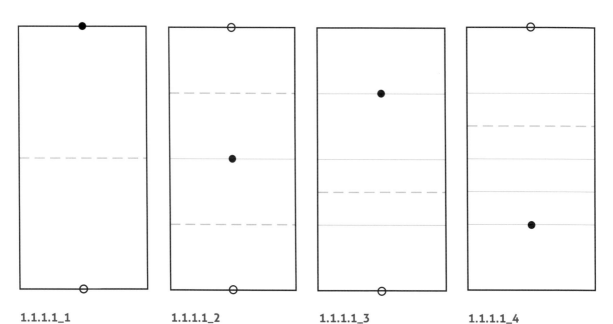

1.1.1.1_1
將○邊對齊●邊摺疊，將紙張分成 2 等分，展開紙張。

1.1.1.1_2
把兩邊往中央對摺，展開紙張。

1.1.1.1_3
將○邊對齊●邊摺疊，展開紙張。

1.1.1.1_4
將○邊對齊●邊摺疊，展開紙張。

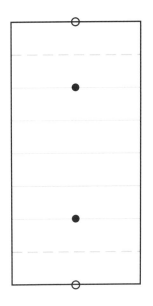

1.1.1.1_5

將○邊對齊●邊摺疊，展開紙張。

1.1.1.1_6

目前有 7 道谷摺，將紙張分成 8 等分。

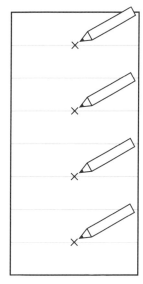

1.1.1.1_7

用鉛筆以間隔的方式，在谷摺上打「X」作記號。

1.1.1.1_8

將○邊依序對齊到步驟 7 的「X」（也就是上圖的 ●），每次摺疊後都將紙張再展開。

1.1.1.1_9

在另一端重複步驟 8，將○邊對齊 4 條標記過的線分別摺疊再展開。

1.1.1.1_10

至此步驟，紙張已被分成 16 等分。

若全以谷摺操作，紙最終會從兩邊往中間捲起。

1.1.1.2　谷摺：32 等分

1.1.1.2_1
拿一張已被谷摺分成 16 等分的紙。用鉛筆以間隔的方式在摺線上打「X」，應該會有 8 個 X。小心別和之前作的記號弄混了。

1.1.1.2_2
將○邊對齊打 X 的摺線（上圖中以●表示），摺疊 8 次。

1.1.1.2_3
從另一端重複步驟，再產生 8 道新摺痕。

1.1.1.2_4
至此步驟，紙張已被分成 32 等分。

全以谷摺製作的 32 等分摺線，使紙捲得更緊了。

1.1.1.3　谷摺：64 等分

1.1.1.3_1

拿一張已被谷摺分成 32 等分的紙。用鉛筆以間隔的方式在摺線上打「X」，應該會有 16 個 X。小心別和之前作的記號弄混了，可以換個顏色。

1.1.1.3_2

將○邊對齊打 X 的摺線（上圖中以●表示），摺疊 16 次。

1.1.1.3_3

從另一端重複步驟，再產生 16 道新摺痕。

1.1.1.3_4

至此步驟，紙張已被分成 64 等分。重複步驟，可以將紙張等分成 128、256 以及更多的等分！

全以谷摺製作的 64 等分摺線，使紙捲成圓筒狀了。

1.1.2　谷摺與山摺的混合分割

將單純以谷摺來等分紙張的技法,改成谷摺和山摺交替使用的方式來操作。

1.1.2.1　摺疊：8等分

1.1.2.1_1

請參考以谷摺將紙張分割成16等分的方法（參見 p.24），執行至步驟2時，將紙張翻面。翻面後，原本的3條谷摺就變成山摺（紅線）。

1.1.2.1_2

將〇邊對齊●邊谷摺，展開紙張。

1.1.2.1_3

將〇邊對齊●邊谷摺，展開紙張。

1.1.2.1_4

重複步驟，將〇邊對齊●邊谷摺，展開紙張。

1.1.2.1_5

最後，將〇邊對齊●邊谷摺，展開紙張。

1.1.2.1_6

紙張已被分成8等分。由3條山摺，4條谷摺所構成。

1.1.2.2 摺疊：16 等分

1.1.2.2_1
請參考以谷摺將紙張分割
成 16 等分的方法（參見
p.24），執行至的步驟 6
時，紙張已被以谷摺分成
8 等分。

1.1.2.2_2
將紙張翻面。

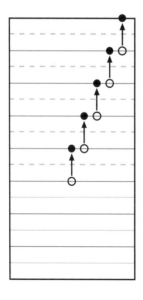

1.1.2.2_3
翻面後原本的谷摺變成山
摺（紅線），將〇邊對齊
●邊谷摺，展開紙張。

1.1.2.2_4
將〇邊對齊●邊谷摺，展
開紙張。

1.1.2.2_5
重複步驟，將〇邊對齊●
邊谷摺，展開紙張。

1.1.2.2_6
將〇邊對齊●邊谷摺，展
開紙張，再重複 5 次，每
次都會在 2 條山摺中間產
生 1 條谷摺。

1.1.2.2_7
紙張已被分成 16 等分。

1.1.2.3 摺疊：32 等分

1.1.2.3_1
請參考以谷摺將紙張分割成 16 等分的方法（參見 p.24），執行完所有的步驟，然後將紙張翻面。

1.1.2.3_2
原本的谷摺全部變成山摺了。

1.1.2.3_3
將○邊對齊●邊谷摺，展開紙張。

1.1.2.3_4
將○邊對齊●邊谷摺，展開紙張。

1.1.2.3_5
重複步驟，將○邊對齊●邊谷摺，展開紙張。

1.1.2.3_6
將○邊對齊●邊谷摺，展開紙張。一路往上在 2 條山摺之間摺出 1 條新的谷摺。

1.1.2.3_7
重複 13 次，每次都會在山摺中間產生新的谷摺。

1.1.2.3_8
紙張已被分成 32 等分。

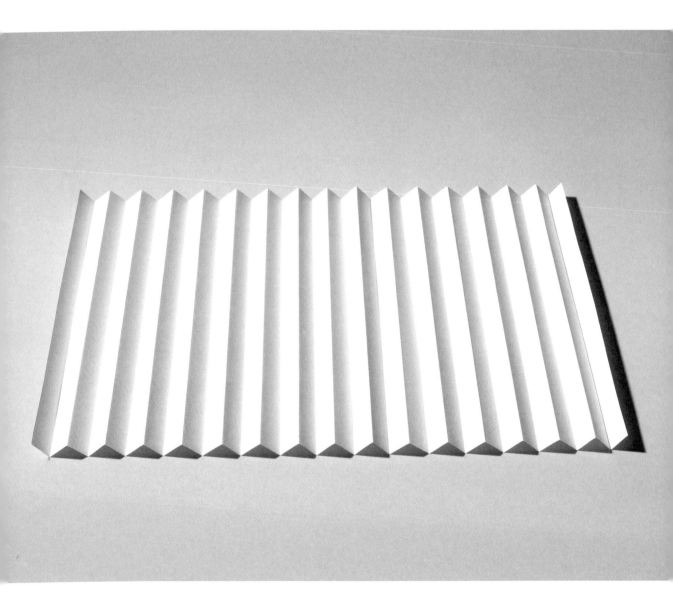

1.1.2.4　摺疊：64 等分

1.1.2.4_1
請參考以谷摺將紙張分割成 32 等分的方法（參見 p.26），執行完所有的步驟，然後將紙張翻面。

1.1.2.4_2
原本的谷摺全部變成山摺了。接下來會將圖稿放大顯示。

1.1.2.4_3
將○邊對齊●邊谷摺，展開紙張。

1.1.2.4_4
將○邊對齊●邊谷摺，展開紙張。

1.1.2.4_5
重複 29 次，每次都會在山摺中間產生新的谷摺。

1.1.2.4_6
紙張已被分成 64 等分。

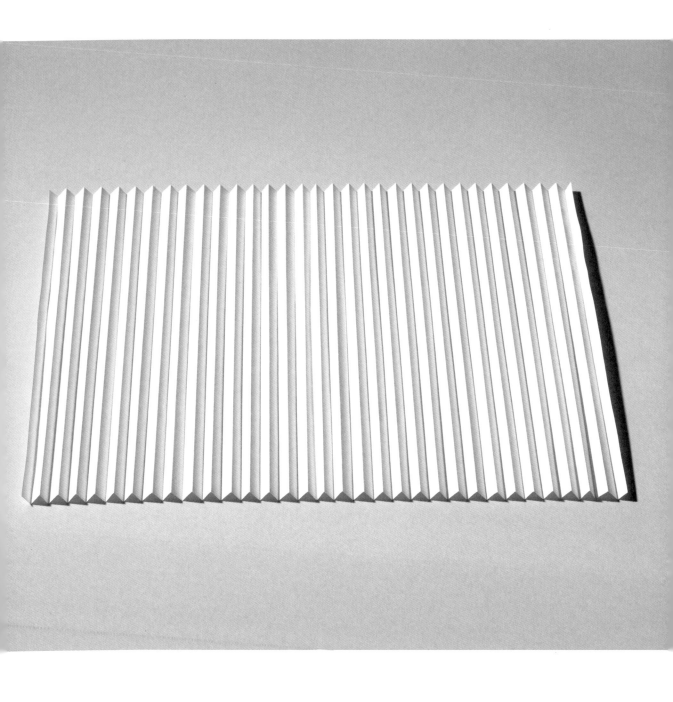

1.1.3　對角分割

之前的練習，是利用一系列平行線來分割紙張，無論是谷摺還是山摺都是與紙邊平行的。

接下來要練習對角線的分割。光是搭配垂直、水平和對角線，就能展開摺疊藝術的奧祕大門。

1.1.3.1　基本技巧

1.1.3.1_1
拿一張正方形的紙，將〇角摺向●角，展開紙張。

1.1.3.1_2
這條摺線是參考線，用以定位接下來正式的摺線。

1.1.3.1_3
將〇角摺向●角，展開紙張。

1.1.3.1_4
將兩端的〇角摺向●，展開紙張。此時紙張被切成4份。

1.1.3.1_5

請參考單純以谷摺直線分割紙張的
方法（參見 p.24），沿著對角線將
紙分割成 8、16、32 或 64 等分。

1.1.3.1_6

請參考以谷摺和山摺直線分割紙張
的方法（參見 p.28），沿著對角線
將紙分割成 8、16、32 或 64 等分。

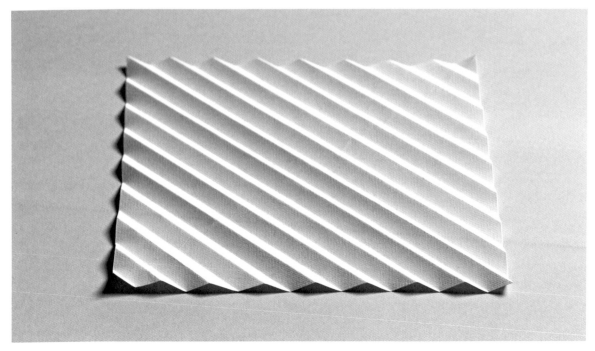

1.2

放射分割
Rotational Divisions

直線分割是將紙張的邊長等分,而放射分割則是將紙的角度等分。只是等分長度或角度的差別,分割方法都一樣,卻能製造出完全不同的效果。

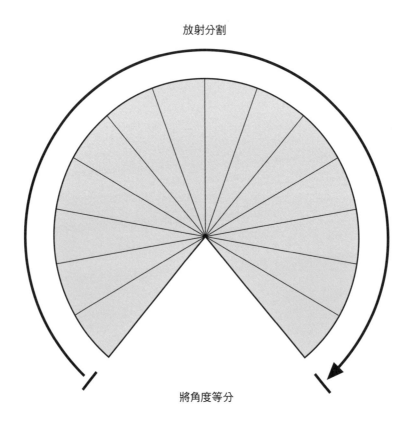

放射分割

將角度等分

1.2_1
放射分割是將特定角度等分成一連串較小角度的作業,角度和分割數量都沒有任何限制。

1.2.1　單純的谷摺分割

本章將以「直線分割」（參見 p.23）為基礎來教學。建議讀者要練習直線分割，才能理解放射分割的原理。

1.2.1.1　谷摺：8 等分

1.2.1.1_1
以分割180 度角為例，雖然180 度其實稱不上是「角」。

1.2.1.1_2
將○角摺向●角，形成兩個90 度角。

1.2.1.1_3
將○邊對齊●線谷摺，將90 度角分割成45 度角。

1.2.1.1_4
重複步驟3，將另一個90 度角也分割成45 度角。

1.2.1.1_5

將○邊對齊●線谷摺,展開紙張。

1.2.1.1_6

另一端也重複步驟,展開紙張。

1.2.1.1_7

將兩端的○邊分別對齊●線谷摺,展開紙張。

1.2.1.1_8

至此,180度角已被谷摺線分成8等分。而分割的技巧其實與直線分割一模一樣。

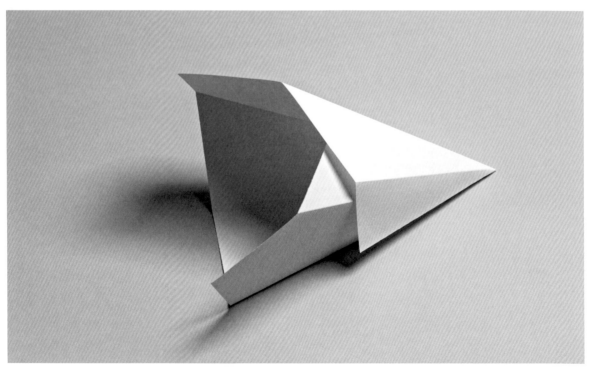

1.2.1.2　谷摺：16 等分

1.2.1.2_1
拿一張已被分割成 8 等分的紙，以間隔的方式，在摺線上畫「X」作記號。

1.2.1.2_2
將其中一端的〇邊逐一摺向作了記號的●線，產生 4 條新的谷摺。另一端也重複步驟。

1.2.1.2_3
至此，180 度角已被谷摺線分成 16 等分。而分割的技巧其實與直線分割一模一樣。

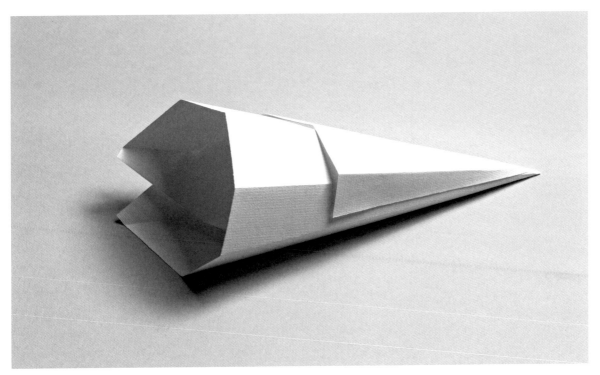

1.2.2　谷摺與山摺的混合分割

谷摺與山摺的交錯放射分割，技巧與直線分割完全相同（參見 p.28-35）。

以下範例將示範如何以交替的谷摺與山摺，將 180 度角放射分割成 16 等分。分割 32 到 64 等分的技巧，請參考直線分割的章節即可同理類推（參見 p.32-35）。

1.2.2_1
拿一張已被谷摺放射分割成 8 等分的紙，將其翻面。

1.2.2_2
翻面後，原本的谷摺全部變成山摺了（紅線）。

1.2.2_3
將○邊對齊●線谷摺，展開紙張。

 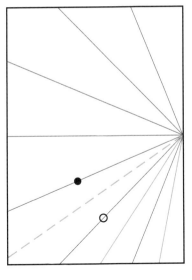 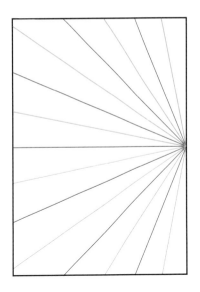

1.2.2_4

將○邊對齊●線谷摺,展開紙張。原則上就是每2條山摺中間添1條谷摺。

1.2.2_5

同理,將○邊對齊●線谷摺,展開紙張。

1.2.2_6

重複上述步驟,谷摺然後展開紙張,直線山摺、谷摺交錯分布,將紙分割成16等分。

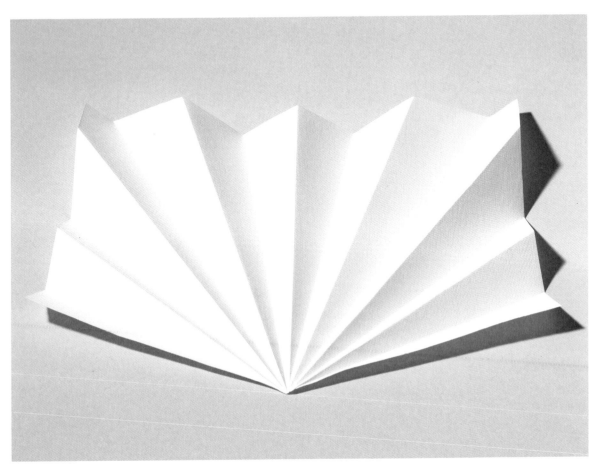

1.2.3　不同角度的分割

製作直線分割的作品，只有尺度比例和分割數量上的差異，摺完之後都像一塊瓦楞板。

然而放射分割所構成的造型就開始千變萬化了。不同角度、分割數量加上材質選擇，已能變化出許多不同形態的作品。也因此，放射分割在設計的利用上，擁有更大的潛能。

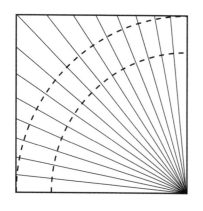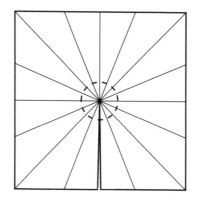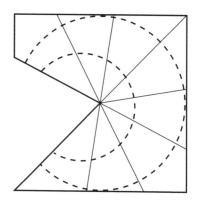

1.2.3_1
以上三個範例展現了放射分割搭配切割所提供的諸多變化。若是將摺好的紙張以膠合方式連接起來，可以製造出如同削鉛筆產生的螺旋狀（helix）木屑，分割角度的總合也遠遠超過 360 度。依此發想，光是應用放射分割，就有無限的可能性。

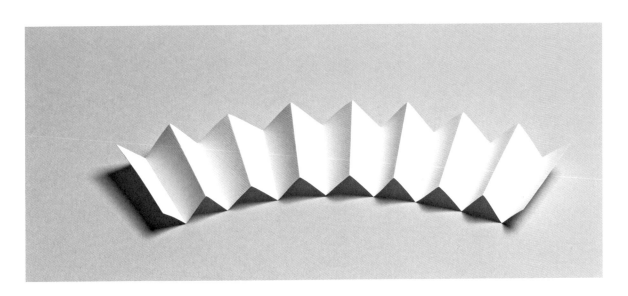

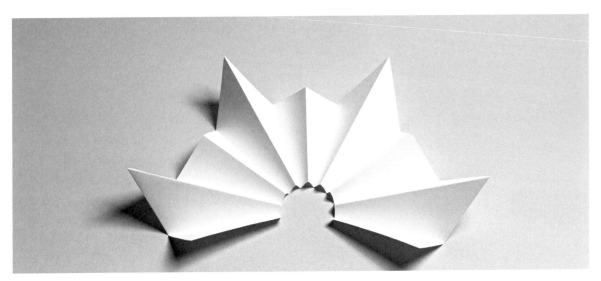

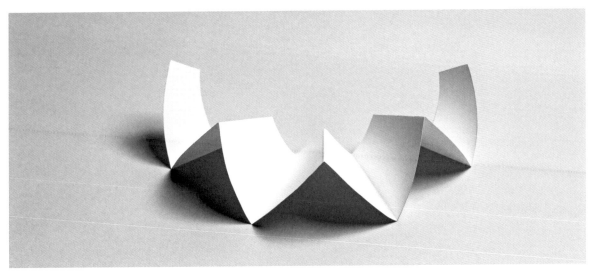

1.3
格狀分割
Grids

兩組摺線以不同角度互相重疊，就會產生格狀分割。格狀分割的製作方式很多種，但兩種基本款式永遠是最有發展性的——第一款，45 度或 90 度格線；第二款，60 度或 120 度格線。以下將介紹這兩款摺法。

1.3.1 格狀分割：90 度

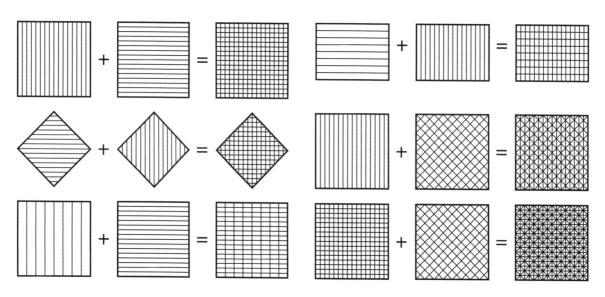

1.3.1_1

以上示範 6 種格狀分割的方法。運用 2 至 4 種直線或放射線分割，交互搭配，以 45 度或 90 度重疊成格狀。請以矩形的紙張操作。分割的方法都一樣，分割數量和搭配方式可自由變化。

格狀分割的用途廣泛，之後的章節會再次討論。

1.3.2　格狀分割：60 度

60 度格狀分割是比較特殊少見的，還可以運用三
角形和六邊形的紙來體驗。製作方式更為細緻，
非常引人入勝。鼓勵設計師們深入探索，能讓幾
何概念更上一層樓。

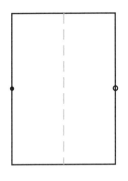

1.3.2_1
運用 A3（29.7×42 公分）或 A4
（21×29.7公分）的長方形紙張，
直向對摺後，展開紙張。

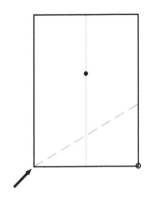

1.3.2_2
接下來要用到有趣的幾何技藝。以
箭頭指向處的角為頂點，將〇角對
準中線（●處），摺出 1 條谷線。

1.3.2_3
摺好後，展開紙張。

1.3.2_4
以箭頭指向處為頂點，把〇疊合到
前一步驟所摺出的摺線上（●
處），兩條摺線的夾角就會是60
度。

1.3.2_5
摺好後，展開紙張。

1.3.2_6
以箭頭指向處為頂點，把〇疊合到
前一步驟所摺出的摺線上（●
處），展開紙張。

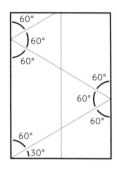

1.3.2_7
步驟 2 在長方形右下底部產生 60 度與 30 度角,接下來的步驟製作出來的都是 60 度角。過程出奇的簡單!

1.3.2_8
從另外一邊重複步驟 2。以箭頭指向處為頂點,把 ● 疊合到前一步驟所摺出的摺線上(○處),展開紙張。

1.3.2_9
繼續反向重複步驟 3 到 6,產生一組鏡射摺線。

1.3.2_10
基礎的 60 度角格狀分割完成了。請注意紙張如何分成許多正三角形,每個角度都是 60 度。接下來要把這組格線分割成更小的 60 度格子,將會有些複雜。

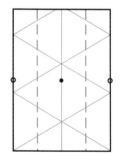

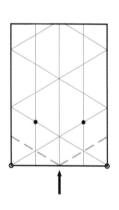

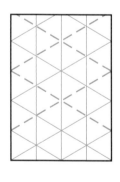

1.3.2_11
將長邊(○邊)摺向中線(●線),然後展開。

1.3.2_12
將兩個○角,摺向●交點。兩條線應互為鏡像,且會在箭頭處相交於中線上。

1.3.2_13
以步驟 12 的概念為準則,重複步驟 4 到 8(依序將角摺向參考點),可以觀察到摺線以鋸齒狀產生,交織出大小相同的正三角形格狀樣式。

1.3.2_14
以垂直線將長方形的寬等分成 8 份。直線分割摺法請參考 p.24。

1.3.2_15

將〇角摺向 2 個●交點，產生 2 條新摺線。

1.3.2_16

以步驟 15 的概念為準則，重複步驟 4 到 8（依序將角摺向參考點），產生兩組鋸齒狀摺線。

1.3.2_17

將〇角摺向 2 個●交點，產生 2 條新摺線，利用這 2 條摺線重複步驟 16，產生兩組鋸齒狀字摺線。

1.3.2_18

完成後的格狀分割。長方形的寬被分割成 8 等分，格狀樣式由正三角形組成。也可以進一步運用先前技巧，再分割成 16 甚至 32 等分，三角形就會愈來愈小。

如果想要製作谷摺和山摺交錯的樣式，只要在步驟 13 之後將紙張翻面，然後進行相同步驟即可。

1.3.2_19

另一種 60 度角格狀分割的變化款，是利用正六邊形紙張而非長方形紙張來分割。因為正六邊形的內角為 120 度，因此不需要利用步驟 3 來求出 60 度角，只需創造三條平行摺線，將正六邊形等分成 8、16、32、64……等分即成。

1.3.2_20

若想要從長方形製作出正六邊形，請在步驟 13 的時候，找出最大的正六邊形裁下來。如果是初學者，建議用更大一點的長方形來截取，例如 A3 或 A2（42×59.4 公分），用 A4 會太小；尤其是若接下來還要摺成更精細的格狀，大尺寸會較好操作。

1.4
繪圖分割
Graphic Divisions

徒手分割法是超低科技需求的操作法，任何人、任何場合、任何尺度都適用。如果掌握技巧，就能擺脫任何形式的工具或科技，卻仍產出精準的作品。然而，有些狀況是雙手無論如何都無法達成的，這時就需要輔助工具。

利用尺和鉛筆

不是每張紙都能準確等分成 2、4、8、16、32 或 64 等分，有時你會需要將奇怪尺寸的材料等分成奇怪的數量，那該怎麼辦呢？假如，要把 773 公厘等分成 14 份，每份的長度是 55.214 公厘。要用尺量出 14 個 55.214 公厘，無論再小心謹慎，都非常難以精確。若不打算使用電腦，手邊也只有尺和鉛筆，也只好硬著頭皮慢慢量了。

不過，我想提供一個更聰明的方式。如果這樣的分割必須進行很多次，不如就先製作一個「樣本」，之後只需以樣本協助在正式的材料上標記就可以了。「收銀機紙卷」（till tape）是個不錯的樣本材料，可以應付好幾公尺的長度都沒問題。

我們大可免去大部分的測量工作，只需將 14 份加碼成 16 份就可以了，總長將會變成 16×55.214 公厘。裁下與總長相等的樣本材料（收銀機紙卷），然後用直線分割（參見 p.24）的技巧，等分成 16 等分。最後只要去除 2 等分，就得到我們需要的 14 等分了！當然，這個辦法並非適用於所有狀況，但若遇到適合的機會，不妨試試看。尺和鉛筆也可以用來測量「增摺」（參見 p.61），是需要不規則分割時的好用工具。

利用 CAD

運用電腦製圖軟體如 CAD（computer-aided design），能夠精準產出任何設計圖，然後用印表機印出。若需要比印表機能印出的尺寸更大的圖像，可利用大型出圖機輸出。接下來只需裁切摺疊，就可以得到精準的成品。甚至有時候，墨水會軟化紙張，讓摺疊變得容易。

雖然需要學習軟體，但這是一個製作測試樣品的好方法。在正式生產成品前，利用 CAD 的繪圖檔案，可以一再修改、印出圖稿，不斷測試最終成果，使設計流程簡化。

學會製作 CAD 檔還有一個好處，就是可以利用可切割或製造刻痕（材料不限於紙張）的出圖機或雷射切割機，做出精準的原型。

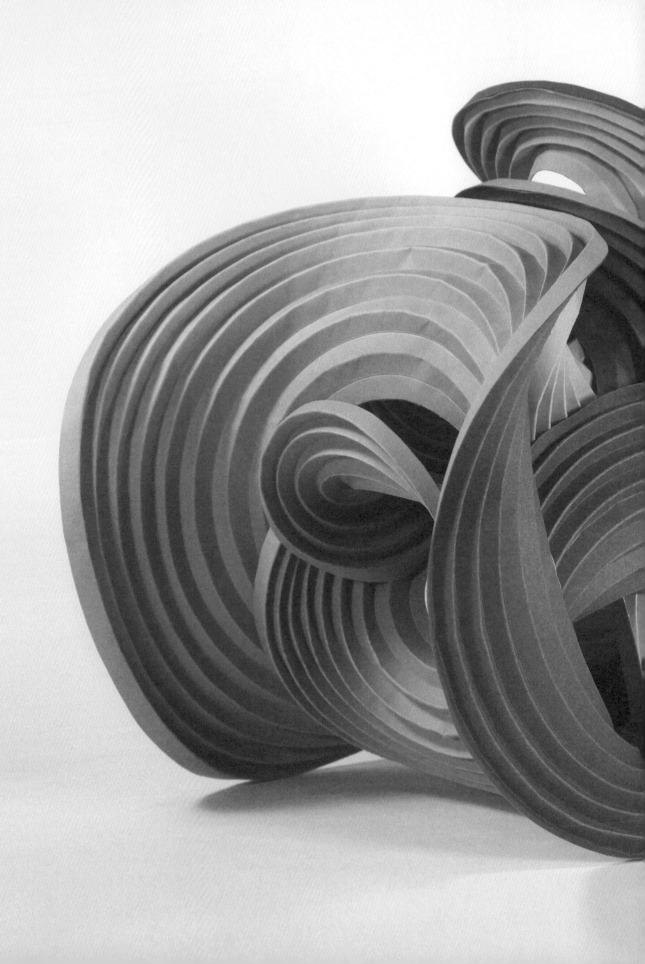

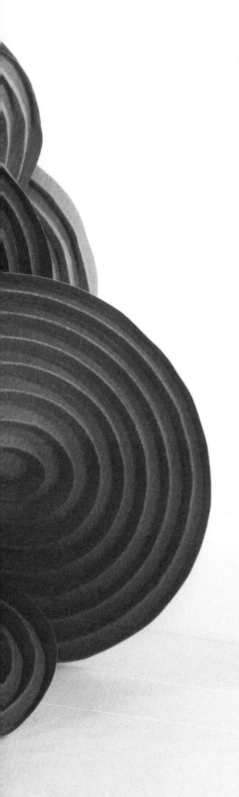

2

基礎摺疊
Basic Pleats

基礎摺疊

本章是全書的技術核心，接下來將依序介紹所有基礎摺疊樣式的特性與用途，包括樣式間的關連、差異以及各樣式如何從簡單的百摺演進成複雜的形構。

有些樣式很常見，如百摺、刀摺……，在衣著、家居或建築當中經常出現。你將在本書中看到這些樣式如何產生、應用，並衍生出許多變化。除了平時常關注摺疊相關作品的讀者外，接下來的內容可能會讓你大開眼界。

除了基礎摺疊，書中也會介紹較特殊的摺疊結構。奇特樣式不見得較難運用，只是較少出現在我們的生活之中，發揮起來將更有創意、讓人驚豔。

建議你從頭到尾讀完本章，盡可能動手操作各種樣式，並將作品標記後歸檔，當成日後運用的參考。進行計畫或設計簡報的時候，要是手中有原型，就可以邊思考邊把玩、彎摺、展開或搓揉，創新的點子也許就在這個時候誕生了。

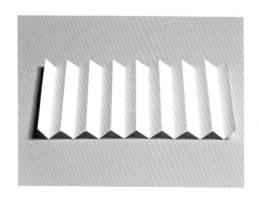 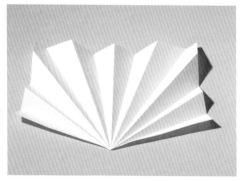

2.1
百摺
Accordion Pleats

「基礎摺疊」一定要從「百摺」開始。百摺是最簡單、最常見的摺疊樣式，但也正因如此，當生活中出現百摺時，我們經常視而不見。百摺被如此廣泛、輕易地運用，是因為它的功能性強，而且幾乎可用任何材料呈現，製作過程也很簡單。

以下將介紹百摺的基本結構，並且針對其常見的鋸齒表面，給予變化的建議。

2.1.1　基本範例

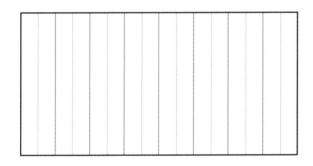

2.1.1_1
百摺有兩種形式——「直線」與「放射」。直線造型等分的是「長度」，而放射造型等分的則是「角度」。關於直線分割的細節，請參見 p.30，放射分割請參見 p.42。

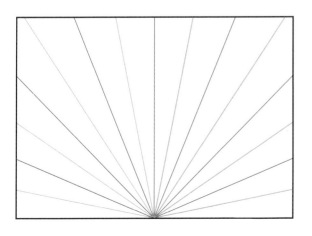

2.1.1_2

直線分割能將一段長度，以垂直或
水平方向等分成任意份數。請使用
同樣大小的長方形紙張，試著如上

圖將其水平或垂直方向分割成8、
16 與 32 等分。若還不熟悉分割的
技巧，請參考第一章。

2.1.1_3

除了垂直水平分割,也可以對角線
等分分割。若還不熟悉分割的技
巧,請參考第一章。

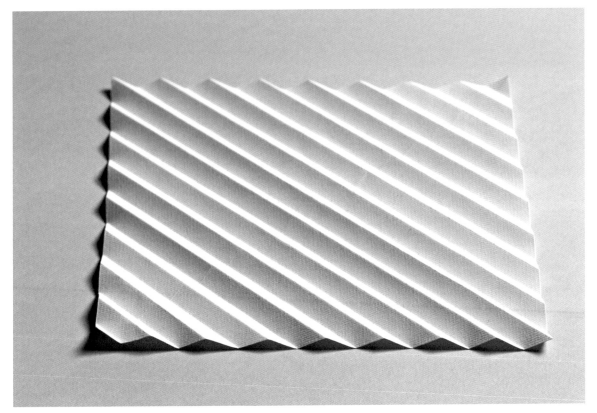

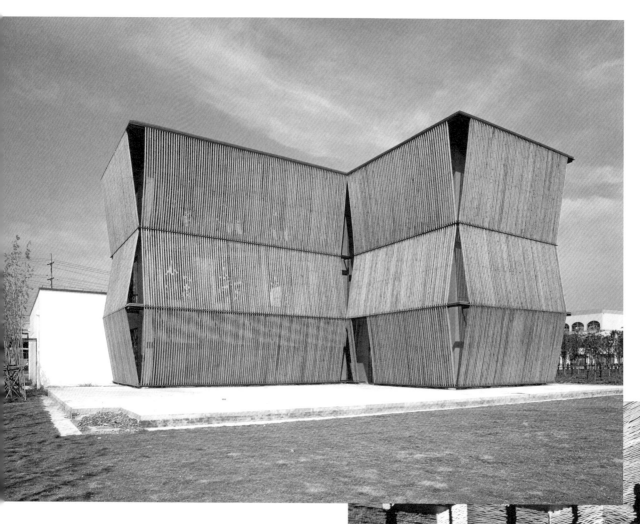

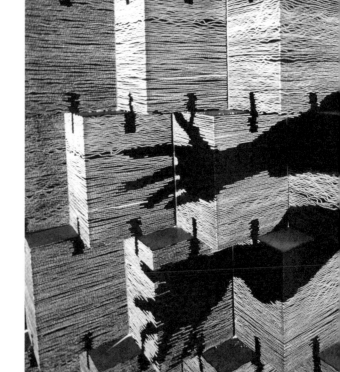

上圖

松木條等距排列，遮蔽了鋼筋水泥的建築體。該建築位於中國上海朱家角公路附近，一座重建的公園與工廠複合園區內。建築物正面被精緻的摺疊面覆蓋，不但給與內部餐廳必要的隱私，也遮掩外露的空調設施。（中國上海山水秀建築事務所）

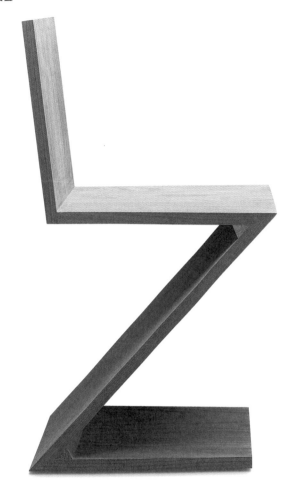

右圖
這款生產於 1934 年的「Z 字椅」，可說是二十世紀最具代表性的設計。採用簡約直線，透露出堅定的理性概念。（荷蘭設計師 Gerrit Rietveld）

左圖
這面摺疊牆，是一組裝置的局部。裝置由高密度水泥鑲板組成，鑲板內混雜著光纖。若光線從鑲板背面照過來，會通過光纖並且照亮鑲板的反面，產生螢幕的效果。若是有物體遮住光線，光纖就會變暗，投射出剪影。（東京設計師 Kengo Kuma）

2.1.1_4

放射百摺能將角度等分成任何份數
的更小角度。若還不熟悉分割的技
巧,請參考第一章。

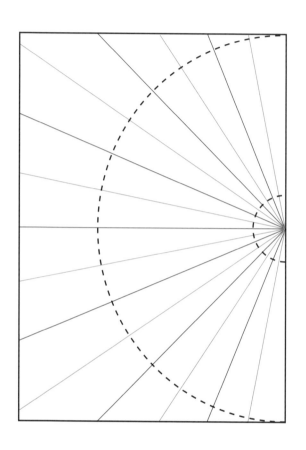

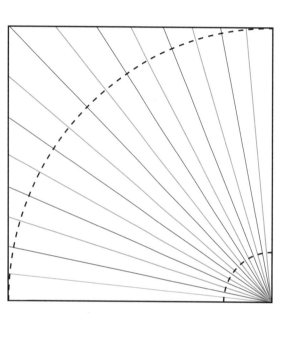

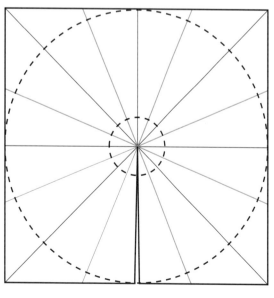

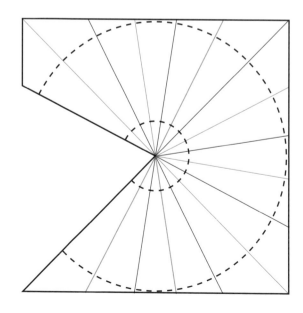

2.1.2　增摺（Incremental Accordion Pleats）

5	5	4	4	3	3	2	2

2.1.2_1

百摺的間距不一定要全部相等，透過漸變可達到不同效果。本例中摺份的寬度比為 5：4：3：2，每 2 摺漸變一次，摺完後其底面仍可置於同一平面上。

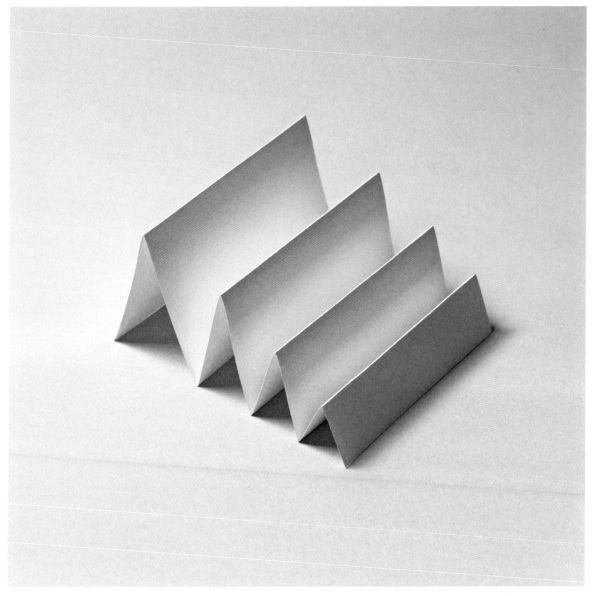

14	13	12	11	10	9	8	7	6	5	4	3

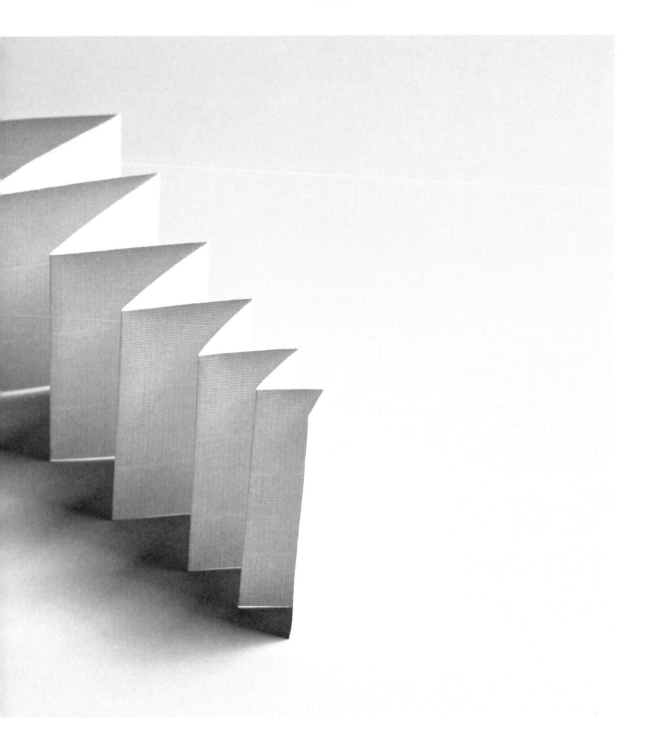

2.1.2_2

本例與上例的差別在於，摺份於每
1 摺就漸變一次。圖稿中的數字代
表摺份寬度的比例。

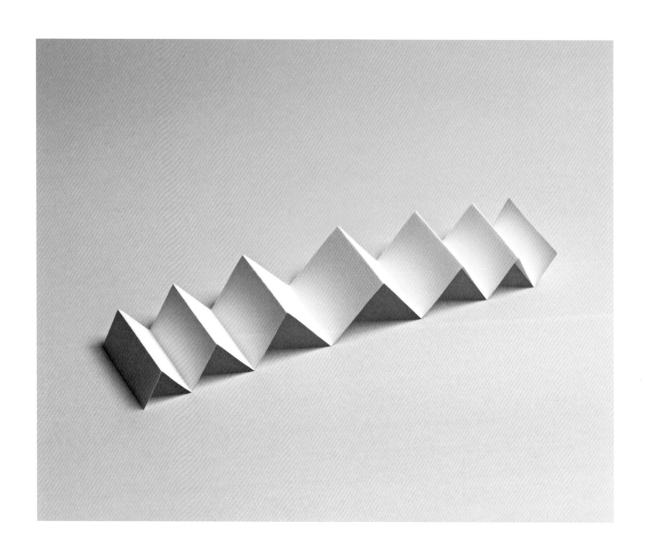

2.1.2_3

摺份的數目可多可少，與紙條長度
沒有正相關。分割線呈放射狀時，
則可透過改變分割的角度達到增摺
效果。

2.1.3　摺疊的韻律

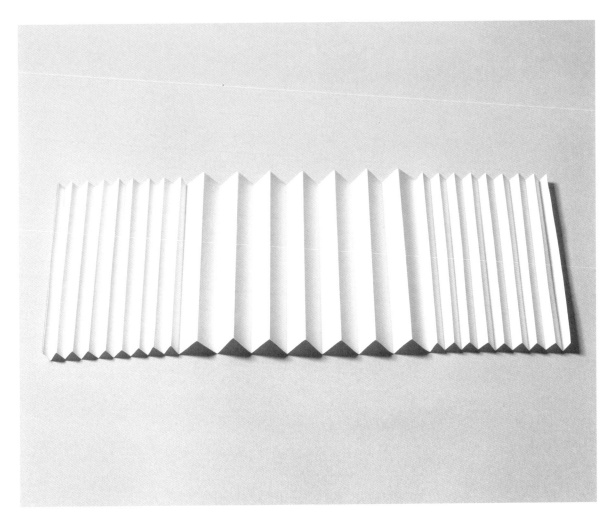

2.1.3_1

以成組的不等寬摺份，搭配出韻律感。

2.1.3_2

拿起紙筆，試著創造百摺的摺疊韻律。
如果想直接用紙來試驗，先將紙分割成
32 或 64 等分（參見 p.23），再以特定規
律將某些摺份合併，把玩起來很容易。

上圖

不同分割寬度的紙質百摺,重疊擺放
後,利用陰影營造出一系列紋樣。再以
該紋樣做為參考,將其轉化為圖案,並
用織品來重現。(以色列臺拉維夫宣卡學
院〔Shenkar College〕織品設計系學生專
題,Elisheva Fineman)

2.1.4　材料的形狀

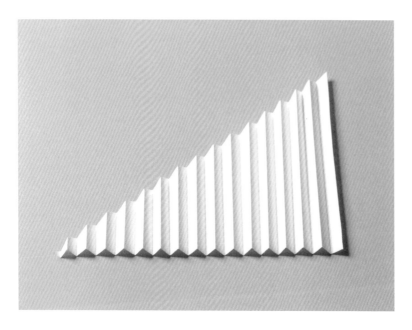

2.1.4_1

除了以矩形或圓形材料來製作百摺，其他形狀所發展出來的百摺形態也很引人入勝——尤其是如何安排摺份的排列方向，就有很多不同的可能性。

以這個範例而言，若將三角形收攏疊合起來，會於褶面上看到一系列鋸齒狀造型。

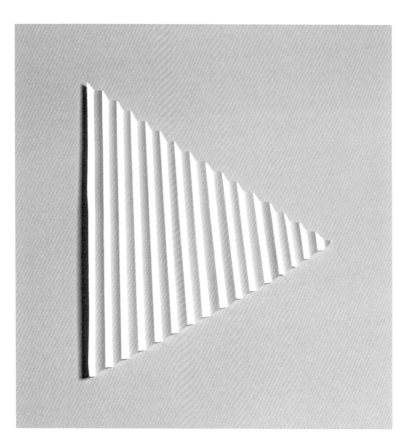

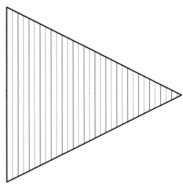

2.1.4_2

若是改用等腰三角形，疊合後會出現向兩端發展的鋸齒造型。

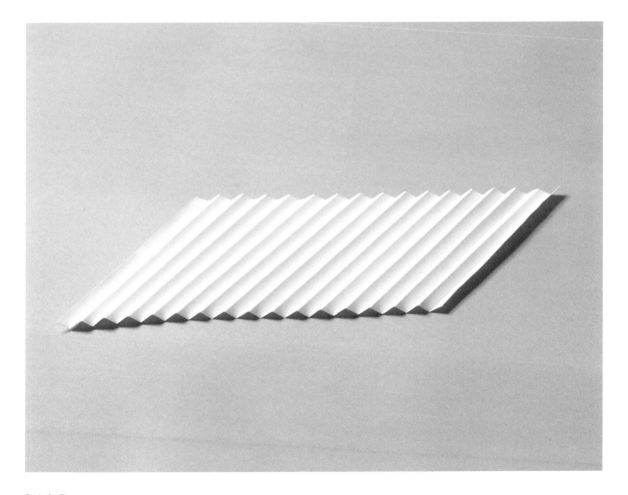

2.1.4_3
運用平行四邊形或菱形等多邊形，
讓摺份平行於某一對邊。疊合後，
正反兩面的鋸齒造型一面在上，一
面在下。

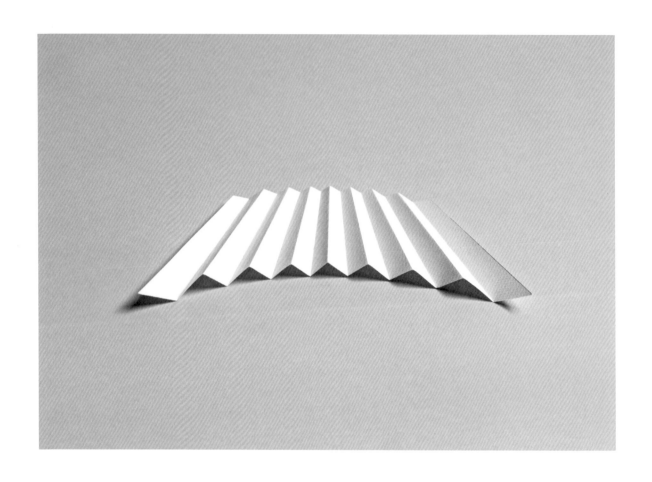

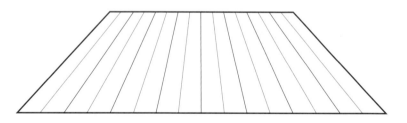

2.1.4_4

不一定要圓形材料才能製作放射分割。本例使用梯形紙張，每條摺線延伸後將相交於一點。

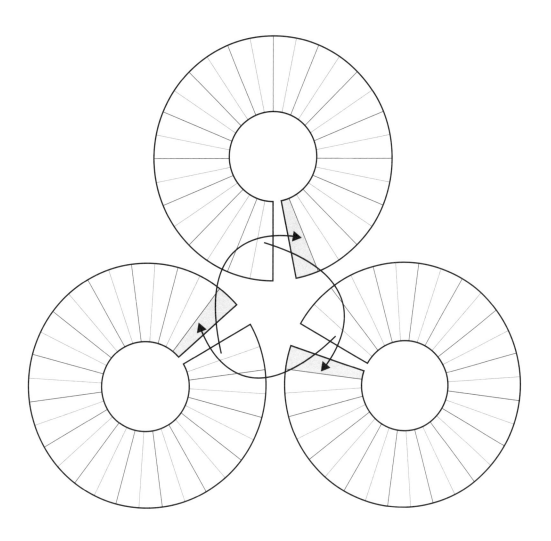

2.1.4_5

放射分割的上限並非360度。本例
接合了三個圓形，營造出緊密的放
射分割摺份。若有需要，再多接合
幾個也沒問題。

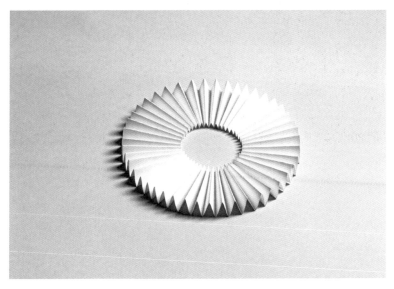

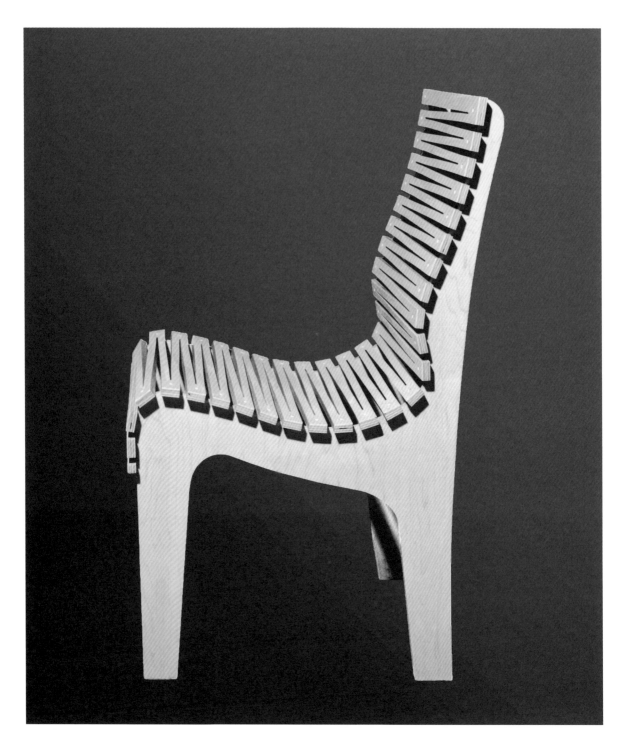

一系列鋸齒結構，讓木板得以巧妙的伸展，創造出一體成形的彎曲面，造型宛如百摺，讓人耳目一新。（美國設計師 Rnady Weersing）

2.1.5　疊合與展開

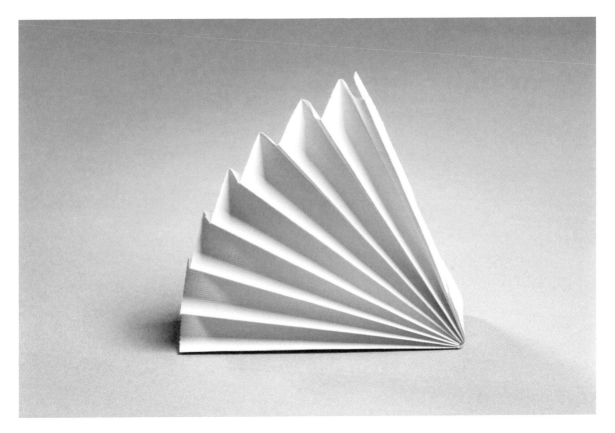

2.1.5_1

任何形式的百摺,都可以完全收攏疊
合起來,也可以收攏後局部展開。疊
合和展開的不同姿態,也是探索百摺
造型的重要部分。
上例以一小片黏片,讓摺疊面在其中
一端集攏,簡單的扇形就出現了。

將一長列細小的百摺黏合成圓柱，再
壓平成圓扇，優雅的立體錶面設計就
出現了。（英國設計師 Benjamin Hubert
為義大利品牌 Nava Design 所設計）

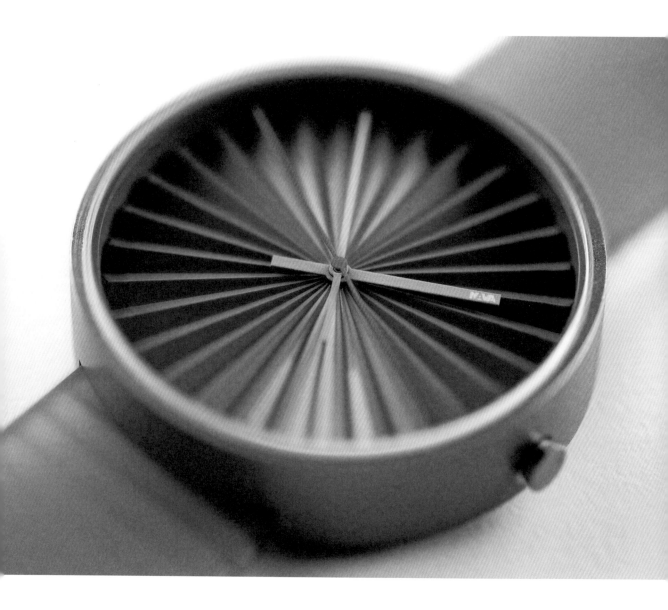

2.1.5_2

利用黏片設計，把兩兩一組的摺份
閉合，產生了另一種立體扇形。

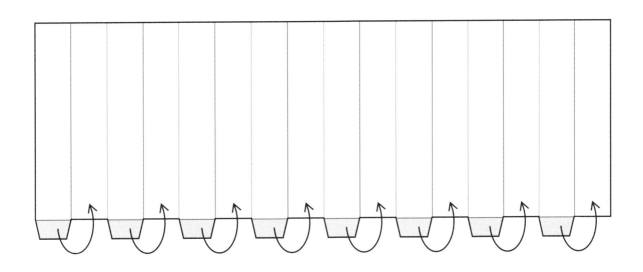

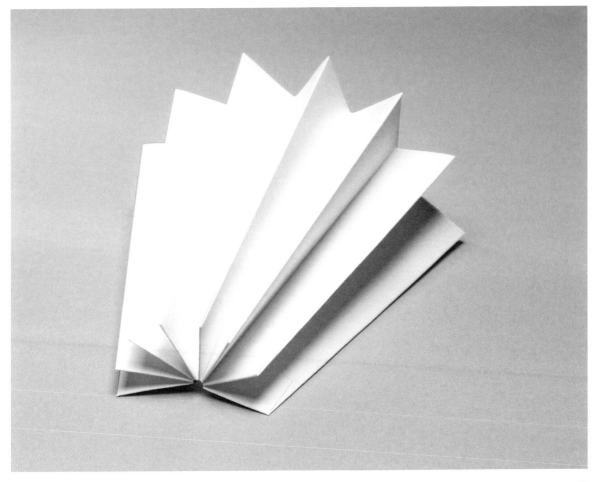

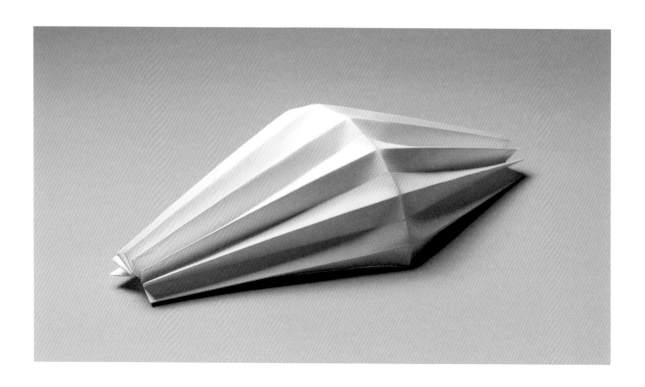

2.1.5_3

百摺結構從兩端收攏後，在中間以
垂直於摺份的山摺製造一條龍骨，
製造出鼓脹的造型。

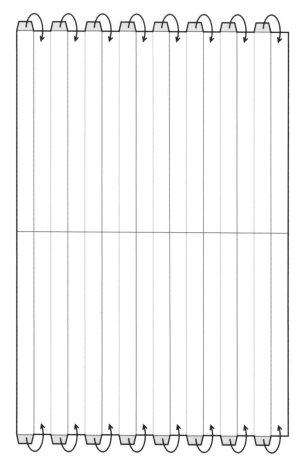

2.2

刀摺
Knife Pleats

刀摺是百摺的變異,其摺份能夠再次壓扁於平面上,裝飾性高、用途比百摺更廣。正因刀摺在摺疊後仍可貼合於不規擇表面的特性,使其經常被運用在服裝上。

2.2.1　基本範例

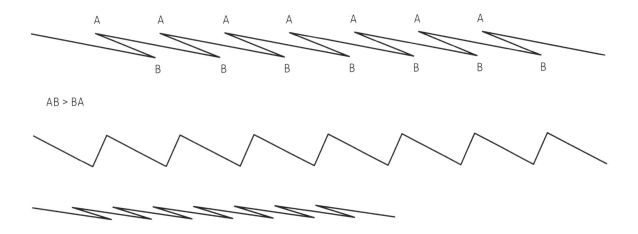

AB > BA

2.2.1_1

刀摺和百摺一樣,運用山摺與谷摺交錯成對製造出摺份。不同的是,山摺和谷摺之間的距離並不相等,造成「長－短－長－短……」的摺份樣式。刀摺的摺份可以壓扁於平面上,百摺則不行。

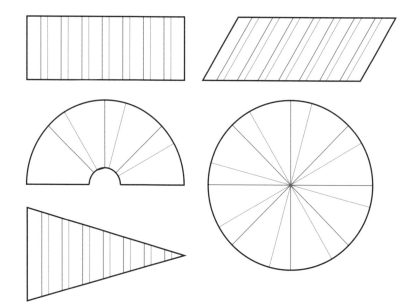

2.2.1_2
刀摺的造型可呈直線或放射，材質
與形狀也可千變萬化。

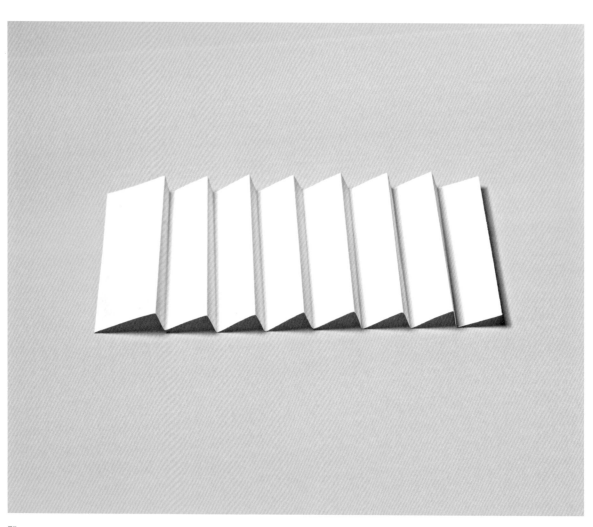

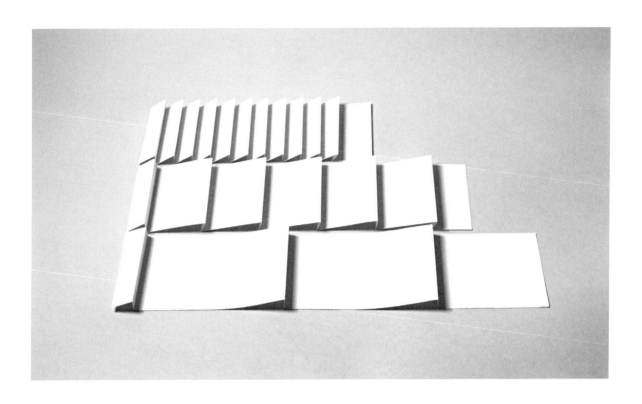

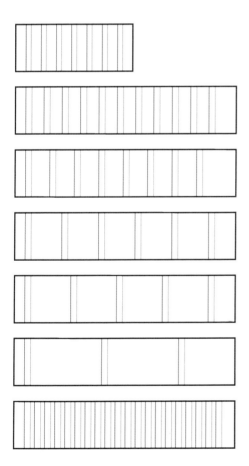

2.2.1_3

「長－短－長－短……」的摺份樣
式，間距比例並沒有限制。這些範
例中，單張紙的刀摺摺份間距都相
等，不過每例的刀摺密度不同，排
列起來可以比較出韻律上的差異。
左例雖同樣都是刀摺，最下面的圖
稿有著微妙的不同——摺份中的
「長、短」韻律順序顛倒，刀摺的
傾斜方向也因此相反。

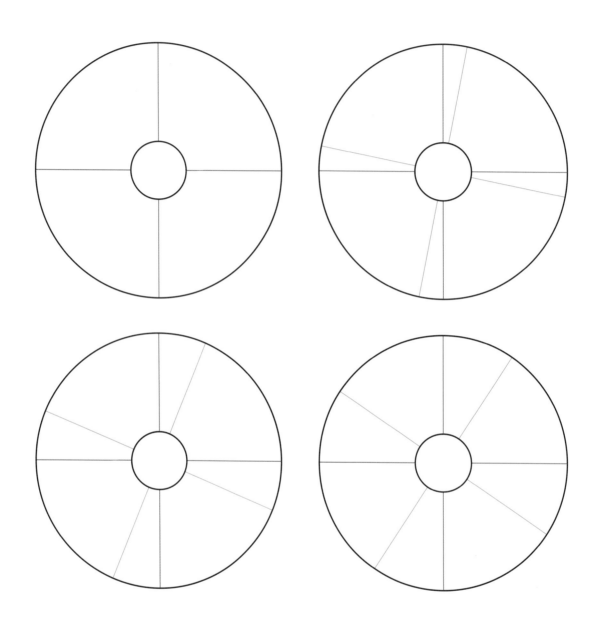

2.2.1_4
放射狀的刀摺，與直線刀摺的原理
一樣。
上例中，一樣都是 4 組刀摺，但因
山摺和谷摺的間距不同，而有整體
造型上的不同。

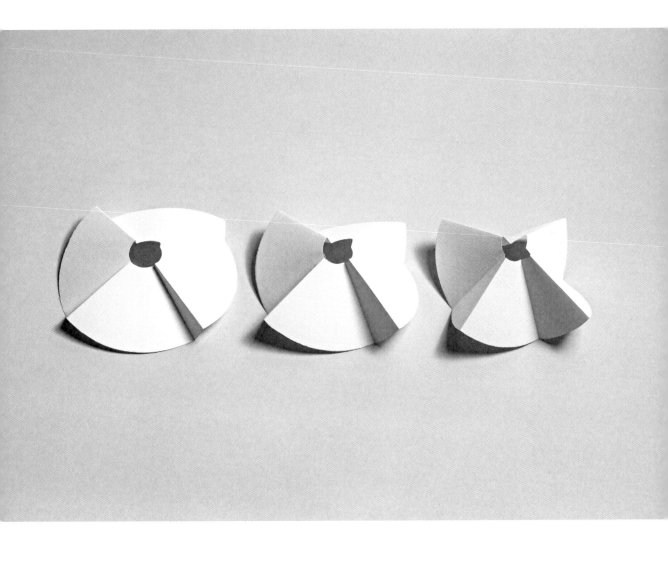

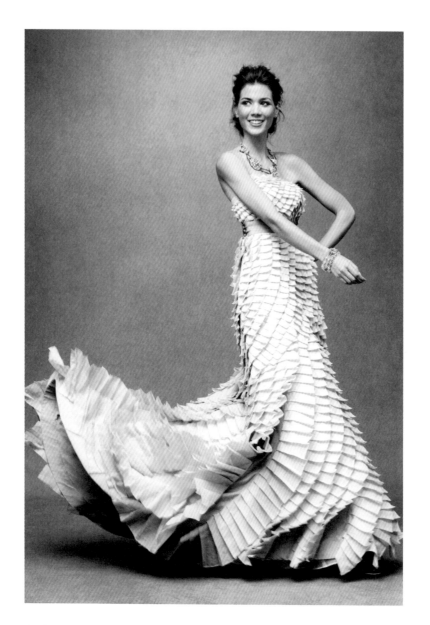

上圖

這套別緻的新娘禮服全以刀摺點
綴,洋溢著奢華與嫵媚的氛圍。隨
著新娘走動時婀娜的身姿,布料上
的皺褶就如微風吹拂引起的波浪般
令人目不暇給。(美國設計品牌
Anthropologie)

右頁

運用精準的刀摺,讓紙張產生「打
開」與「閉合」的效果,營造出複
雜的曲面,彷彿有機體一般充滿律
動性,抒情與優雅的感覺油然而
生,完全超越了紙材的平面特性。
(英國設計師 Richard Sweeney)

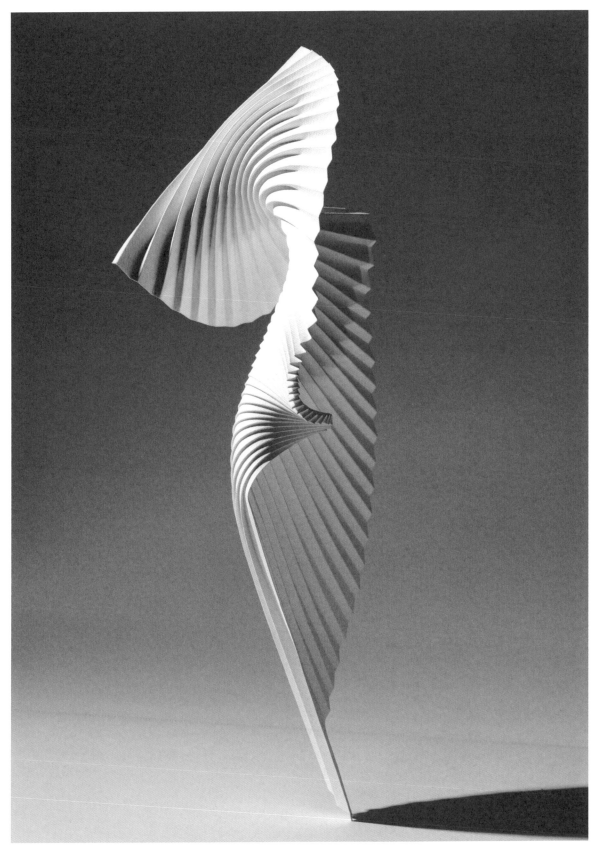

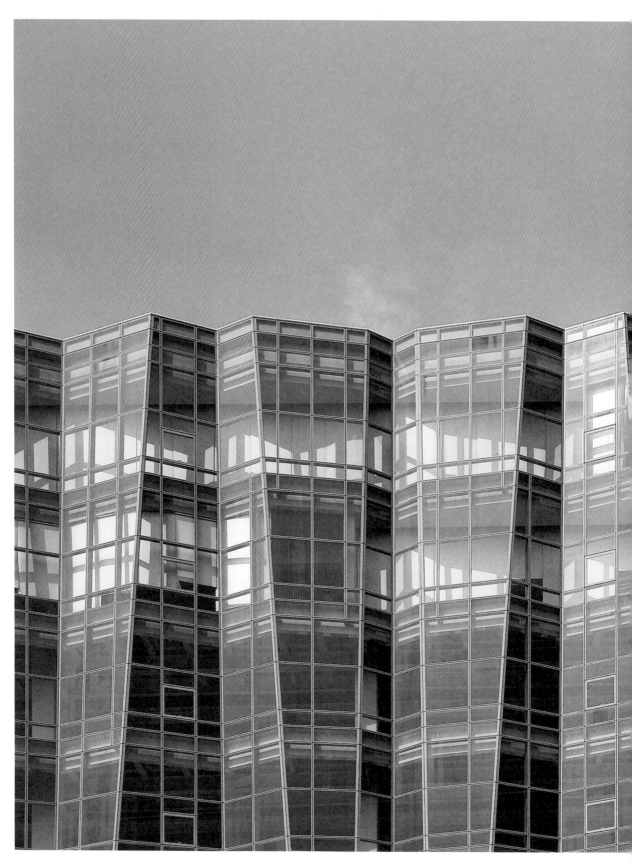

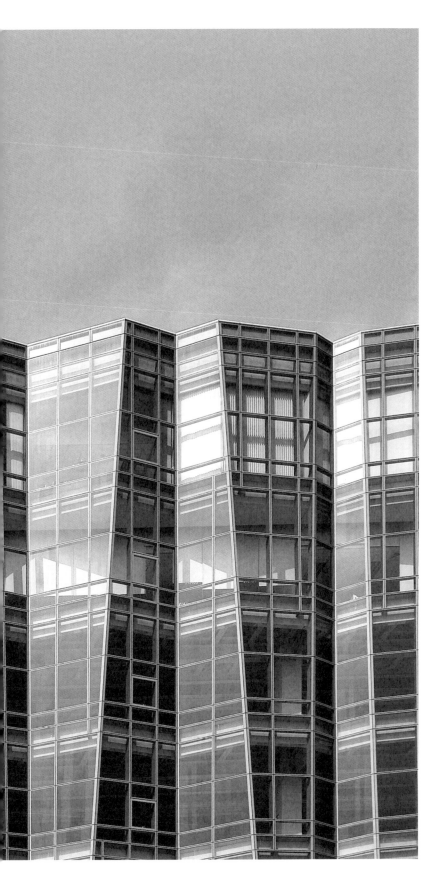

由 13 面不規則的山摺與谷摺構成雄偉的玻璃牆，是六幢八層樓高的連棟建築立面。一天當中，任何時間都能在這面牆上欣賞到精采的光影效果。（臺灣潘冀聯合建築師事務所）

2.2.2　鏡射

2.2.2_1

方向一致的刀摺，沿著平面像階梯一樣規律起伏。

如果以鏡射的方式處理刀摺，就會產出更多不同樣式。下例的直線刀摺摺份方向左右相對，完成後的作品形態，像是一個朝中央集合的平台。

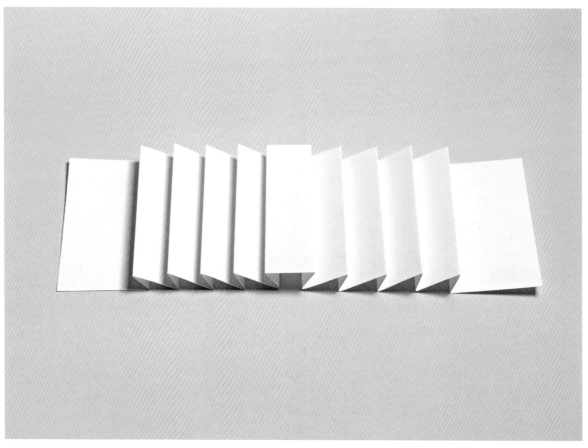

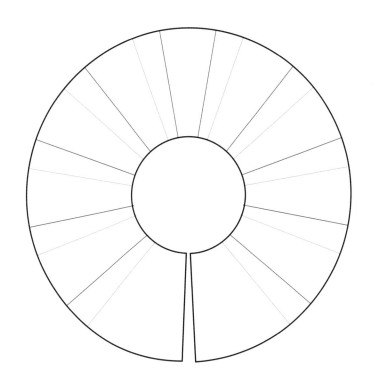

2.2.2_2
放射的刀摺也能呈現類似的效果
——朝中央集合上升,兩端下降。

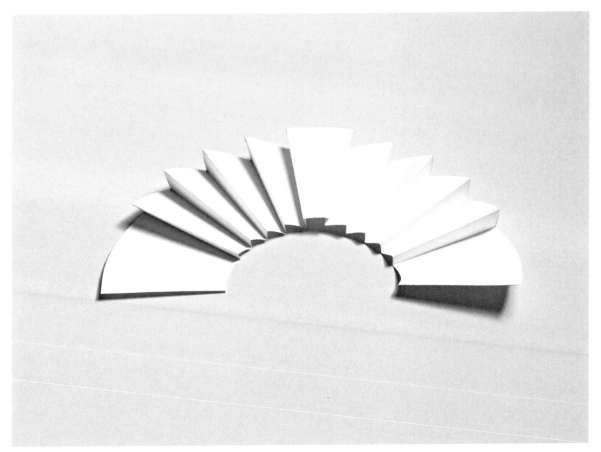

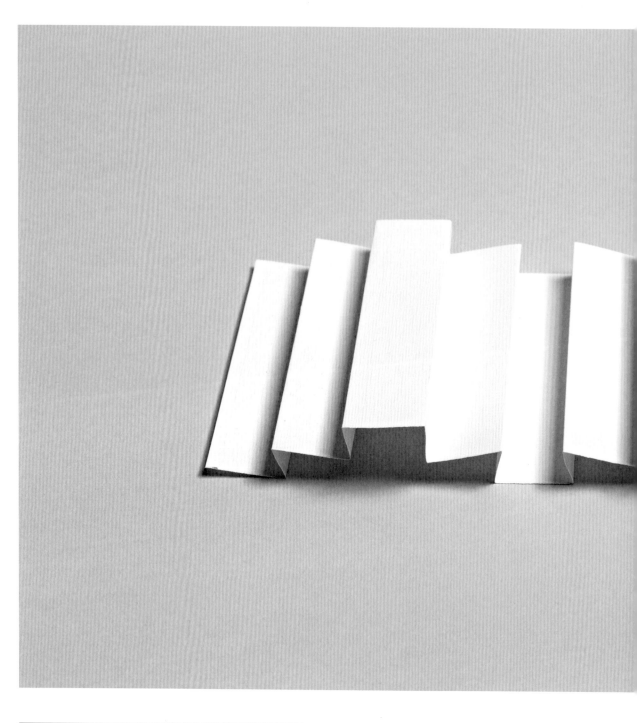

2 基礎摺疊

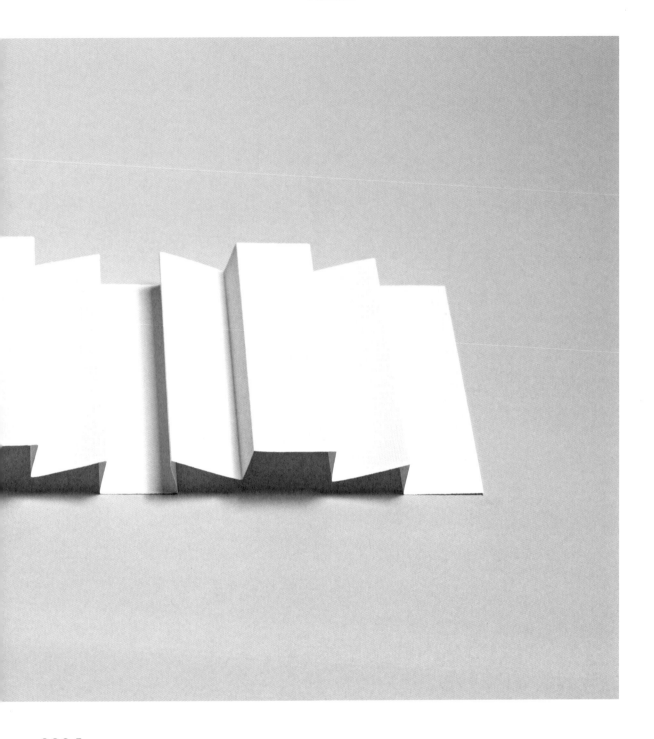

2.2.2_3
重複運用不同方向的刀摺，變化出
豐富造型。

將船用合板（marine plywood）切割成精緻的 L 形，以固定間距參差排列，產生如刀摺般的韻律，從任何角度都看得出效果，視覺上相當複雜。（美國設計師 Chris Hardy）

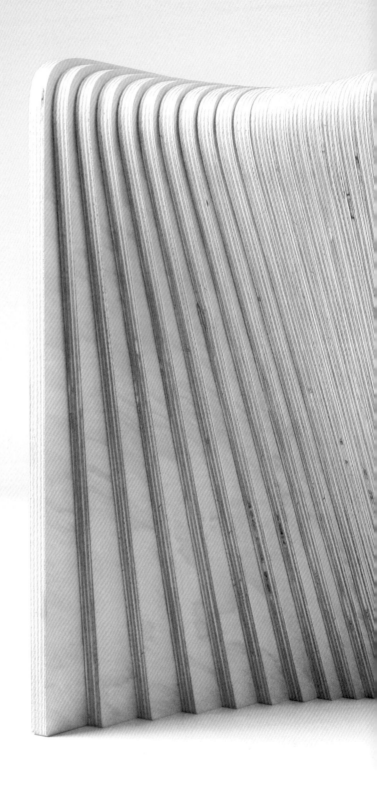

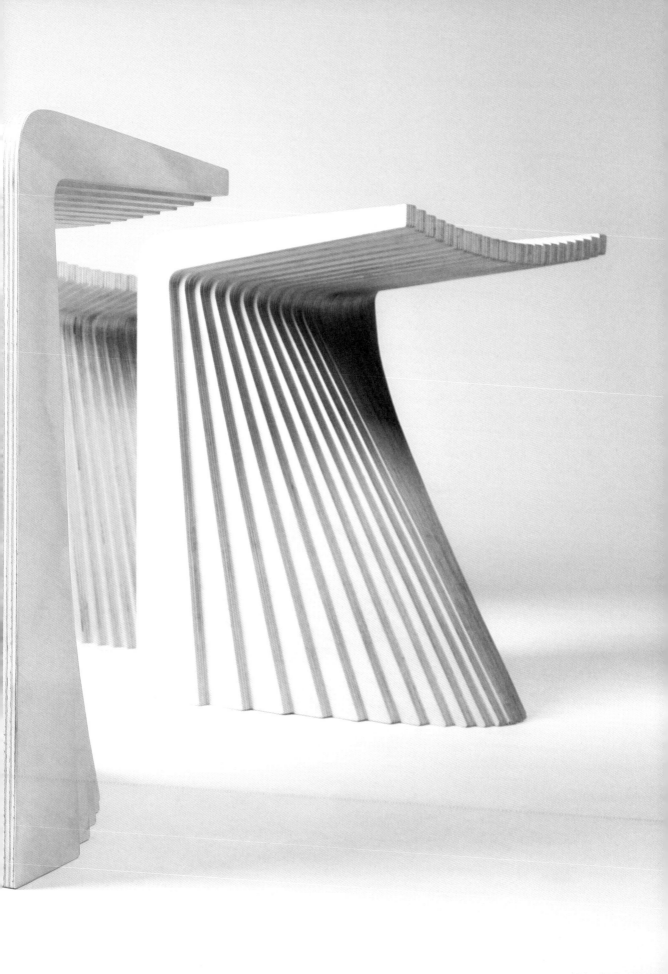

2.2.3 聚合與發散

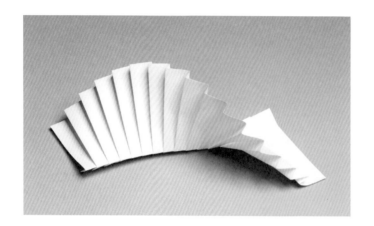

2.2.3_1

因為刀摺能倒下平貼，因此可以從某一端或兩端壓平。本例運用這種特性，將一系列刀摺利用一道與摺份方向垂直的山摺，使其朝一端聚合，其他部分發散開來，製造出類似螺旋的造型。若是運用在織品上，這條山摺線可用縫線替代。

2.2.3_2

山摺線若位於中央，摺面則會從中央漸次規續性的遠離。

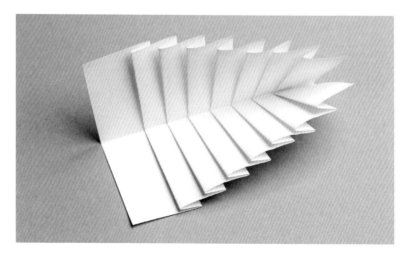

2.2.3_3
本例是左頁範例的鏡射變化款,摺疊面朝著中央聚合,又向兩端發散。
利用重複這種「聚、散」的韻律,可以製造出許多趣味效果。

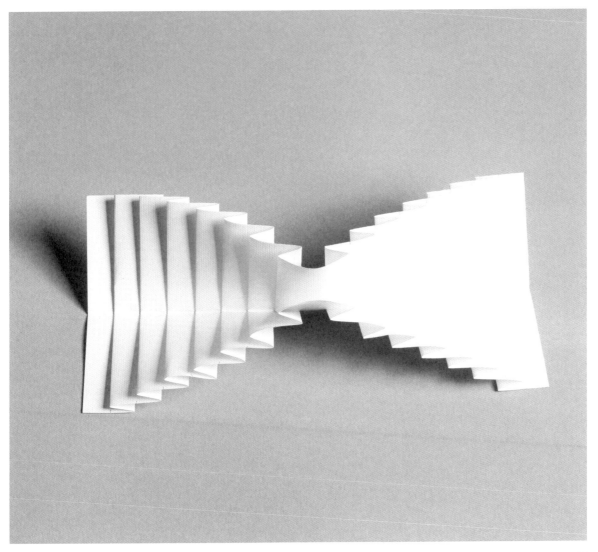

2.2.3_4
刀摺從兩端以山摺聚合固定,若穩
定度很高,可試試將摺疊面拉開,
使表面積擴張。

右頁
這個細緻的紙摺花瓶,利用一系列
於頸部聚合的刀摺構成其主要形
態。雖然充滿手作感,但其實作工
相當精準。以壓克力顏料上色,塗
刷出仿舊效果,增添質感。高度:
20 公分。(美國設計師Rebecca
Gieseking)

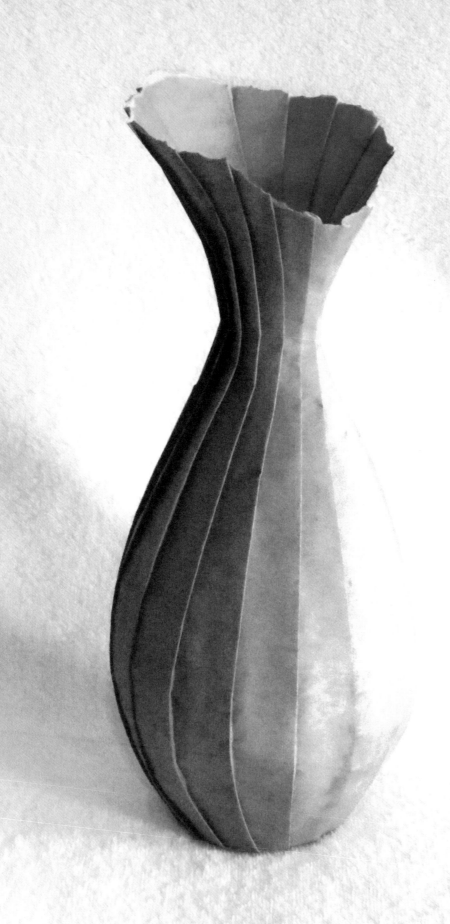

2.3
箱摺
Box Pleats

箱摺和刀摺類似，常運用於服裝設計領域。如果需要扁平但是結構穩固、裝飾性強的平面，兩者都是理想的選擇。在摺疊的大家族中，這兩個款式最為安全可靠。

2.3.1　基本範例

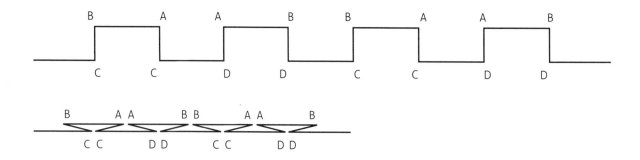

2.3.1_1

百摺與刀摺，都是由一組接一組的「谷摺－山摺」所構成的兩階段循環。

箱摺則是由「谷摺－山摺－山摺－谷摺」所構成的四階段循環，可以立起如盒狀，也可以收攏壓扁於平面。箱摺壓扁原理與刀摺相仿；刀摺收合後像階梯，而箱摺收合後看起來相對靜態。正因如此，箱摺雖然也具有賞心悅目的裝飾性，卻較難有活潑韻律。

2.3.1_2

經典的直線箱摺。

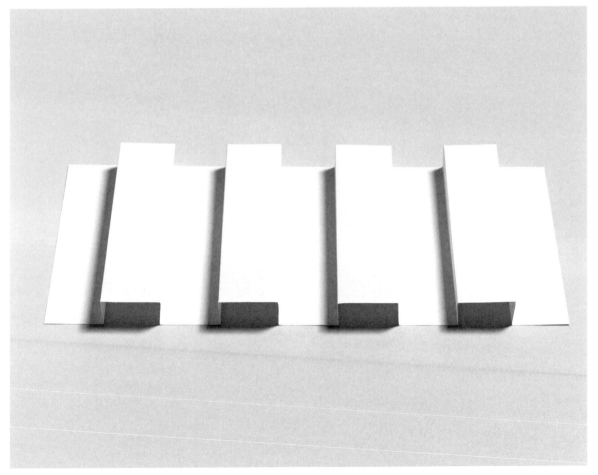

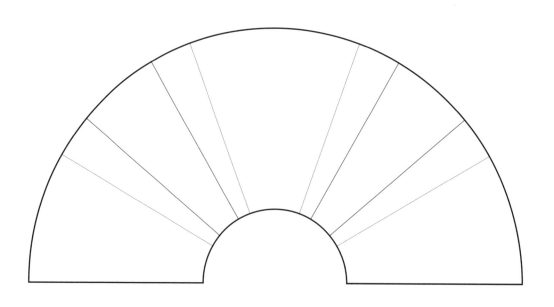

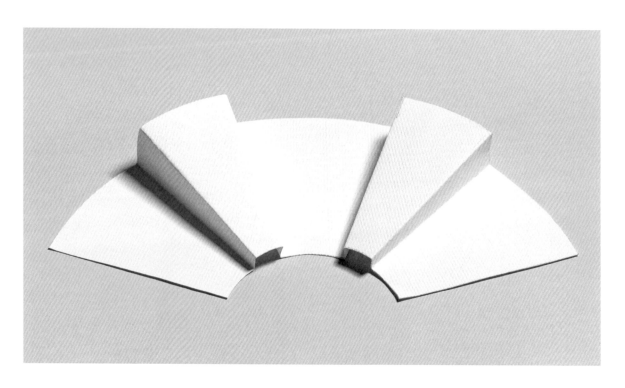

2.3.1_3

以放射方式呈現兩組箱摺。

上圖與次跨頁

大量的黃色牛皮紙條（上圖），或
者是聚乙烯（次跨頁）以間隔的方
式貼合。展開後，箱摺般的蜂巢圖
案就出現了。設計者用這種結構創
作多樣的板材當作隔牆，用以區隔
空間中的座位、燈光等。（加拿大
Molo 工作室）

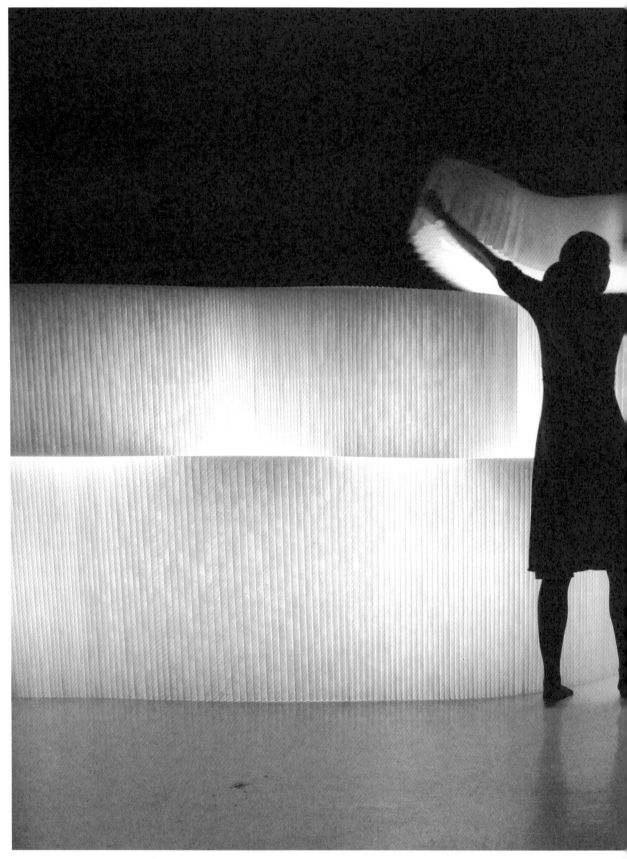

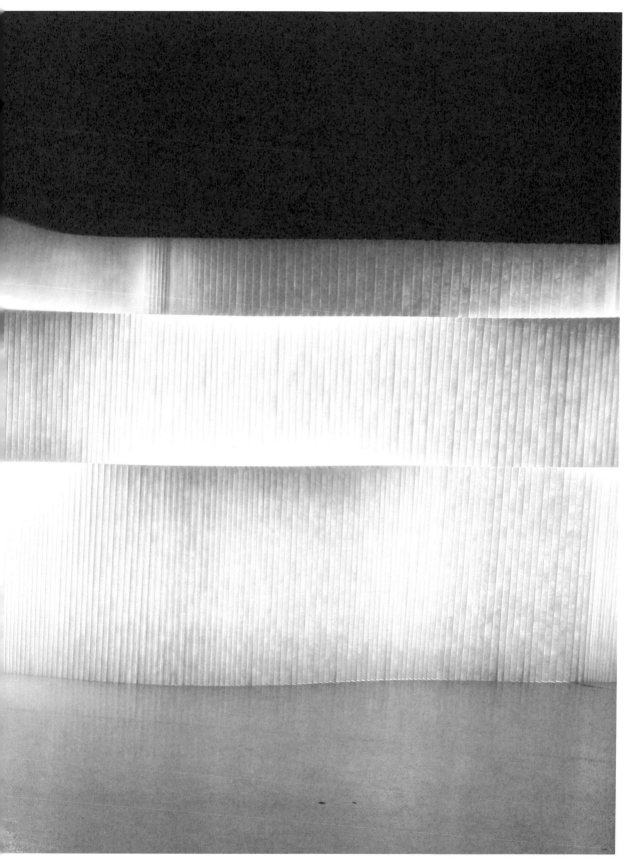

2.3.2 進階範例

2.3.2_1

箱摺運用四階段循環，韻律的變化比兩階段的百摺與刀摺更多。本頁只呈現三種不同的直線樣式，其真正潛力當然遠大於此。

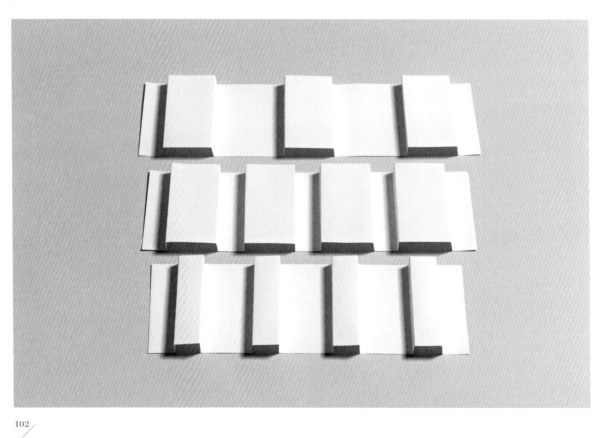

2.3.2_2
放射款式也可無限發想，本頁僅呈
現一例。

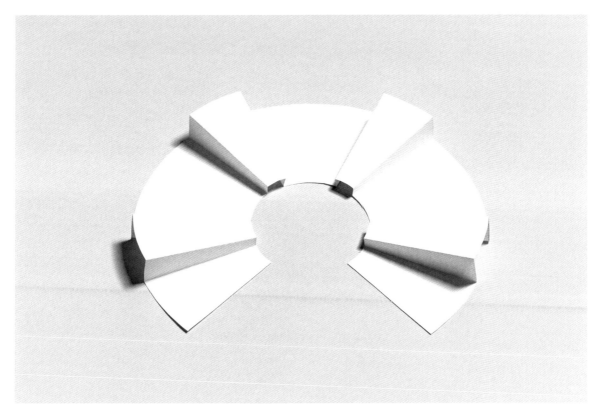

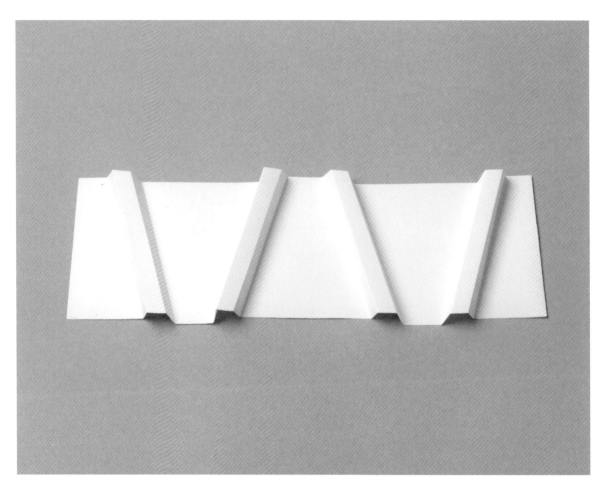

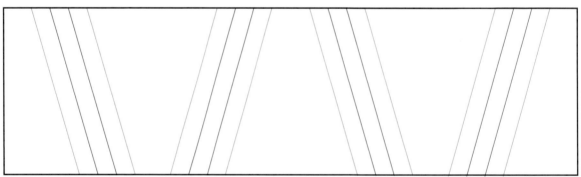

2.3.2_3

每組箱摺也可以改變角度,利用
「箱子」與平面的關係,探索造型
的趣味性。

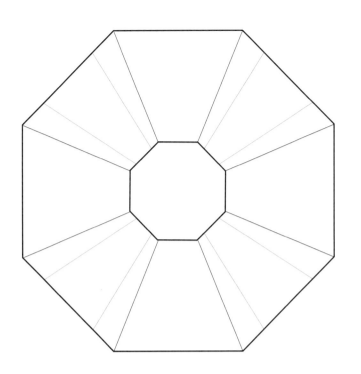

2.3.2_4
將箱摺運用於正多邊形，如正八邊形，能製造出漏斗狀造型。下圖為同一設計的正、反面。

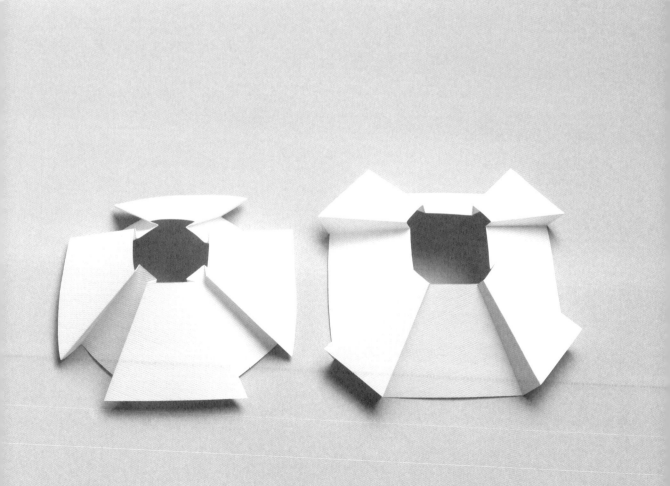

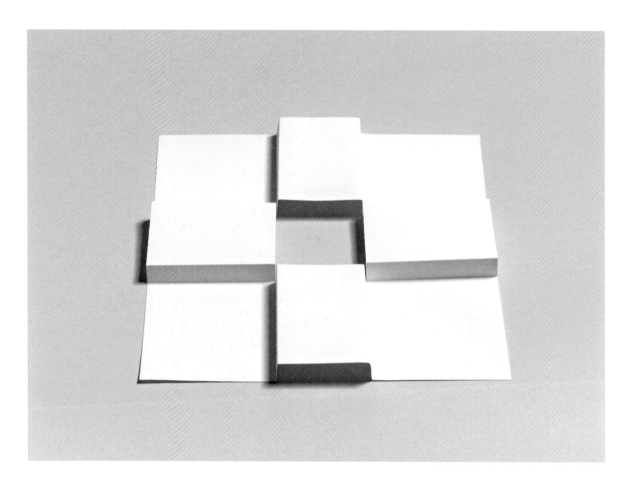

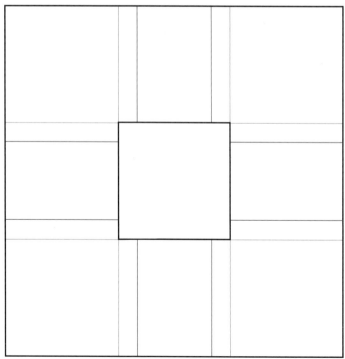

2.3.2_5

四組箱摺向中心接合，創造出
複雜且堅實的視覺效果。這是
一款很單純的設計，成果卻看
起來十分精緻且賞心悅目。

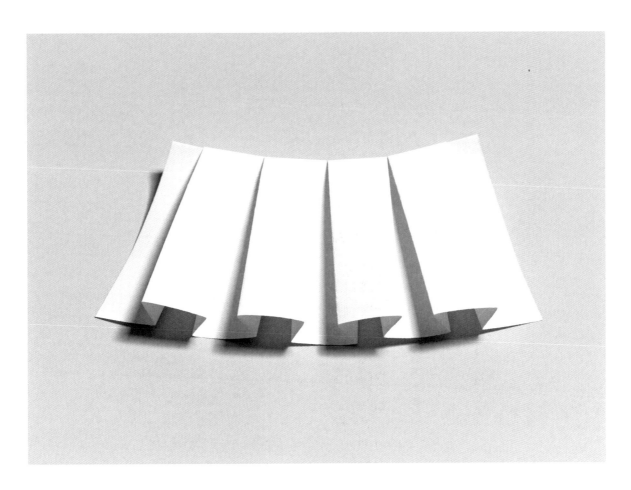

2.3.2_6

箱摺與刀摺一樣,也可以朝一端聚
合,另一端展開。所有刀摺的疊合
與展開樣式,都適用於箱摺(參見
p.92)。

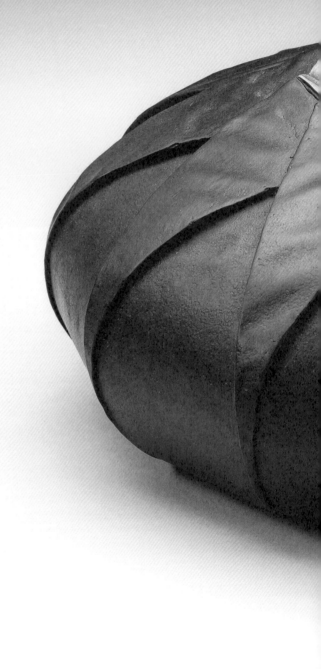

本作品的材質是鑄銅，由摺紙設計師與金屬鑄造專家合作打造。以紙張摺出原型，然後用鑄模方式產出銅雕塑；鑄造的製程需要高度細節要求，才能使摺紙造型如真還原。這件作品由一系列朝著底部收斂的箱摺構成，開口處的細部十分有意思。半徑：22 公分（摺紙：美國設計師 Robert Lang ／鑄銅：美國設計師 Kevin Box）

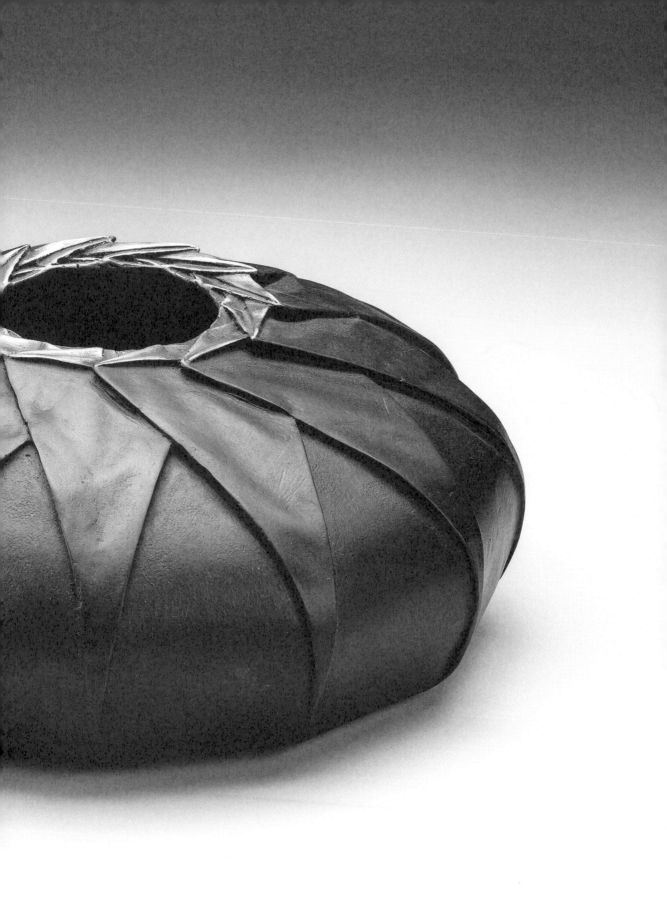

2.4

立摺
Uprigh Pleats

「立摺」是許多進階摺疊的入門，適用於開放式的設計。垂直站立的摺份，可朝一邊壓平，深具功能面向的潛力，也可能是所有摺疊樣式中用途最廣泛的。除此之外，立摺也是「割摺」（cut pleats）的基礎，詳細請參見 p.140。

2.4.1　基本範例

2.4.1_1
立摺為「谷摺－山摺－谷摺」所構成的三階段循環，摺份能夠從平面垂直挺立。山摺位於兩道谷摺的中央。

2.4.1_2
直線樣式的立摺。

2.4.1_3
放射樣式的立摺。可運用任何材質,以任何角度分割成任何份數。

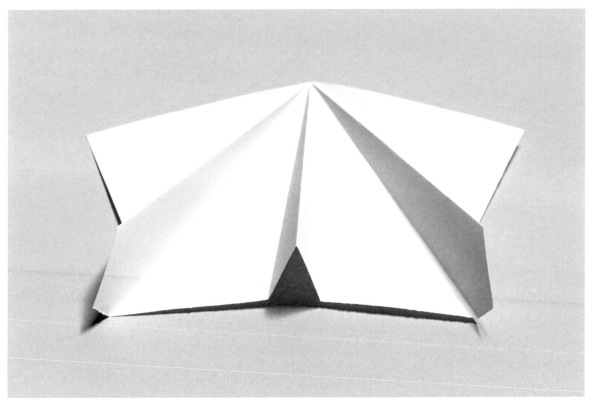

將反光材質以立摺的概念壓皺，掃描後以繪圖軟體 Photoshop 製成紋樣，以數位印刷的方式印在織品上。整幅作品寬度達 1 公尺，散發出極度奢華，卻又摻雜著一絲騷動的氛圍。（以色列臺拉維夫宣卡學院織品設計系學生專題，Iris Haggai）

這兩件作品,都運用立摺來收斂以
及解放織品。精準的直線縫合,與
整體呈現出來的柔和及波動感產生

鮮明對比。(以色列臺拉維夫宣卡
學院時尚設計系學生專題,上圖:
Shani Levy ／下圖:Gily Seder)

2.4.2　進階範例

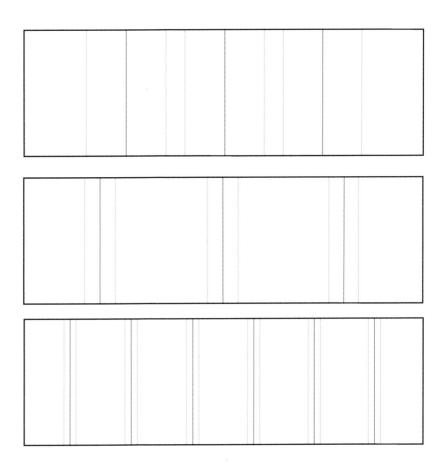

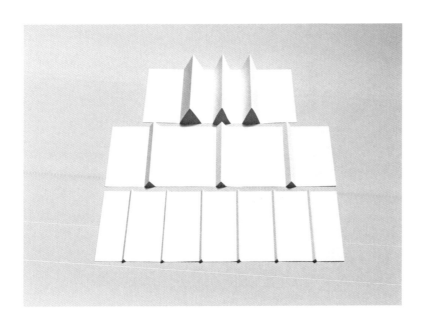

2.4.2_1
本頁示範三種不同的立摺間隔。

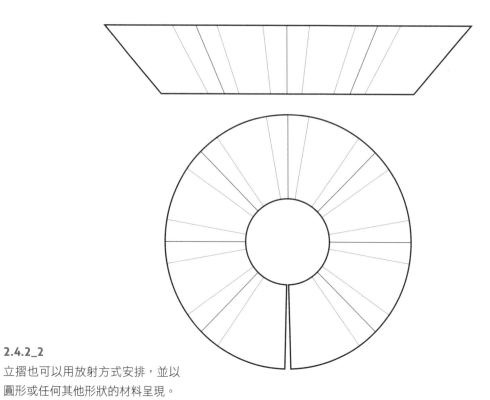

2.4.2_2
立摺也可以用放射方式安排,並以
圓形或任何其他形狀的材料呈現。

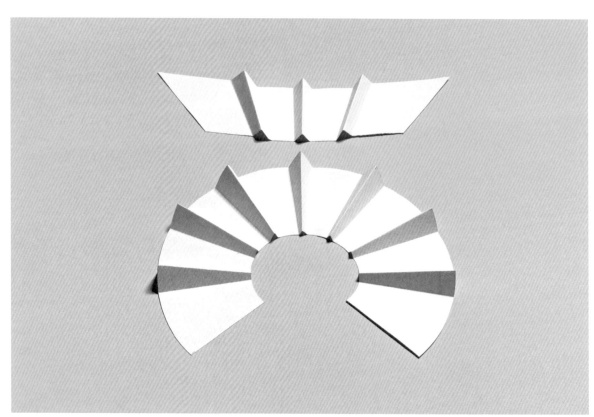

2.4.2_3

立摺另一種耐人尋味的變化形,就是扭轉處理。以上圖這個簡單的範例而言,先在平面中央完成一道立摺,將上端扭向左邊、下端扭向右邊,再分別以水平山摺固定摺疊。如果材質是紙張,看起來會有些僵硬,但運用在織品上的效果很好。

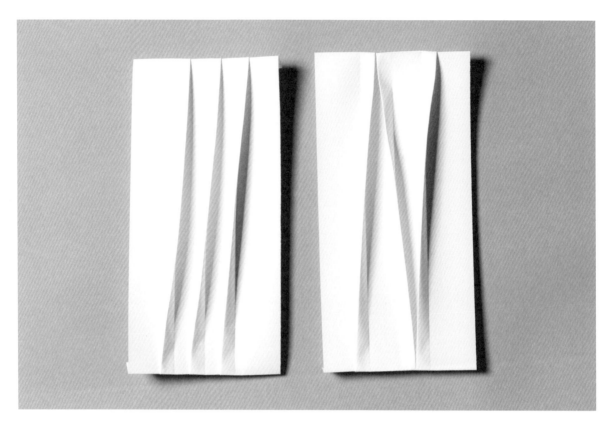

2.4.2_4
延伸前頁的扭轉效果,可試著將幾
組立摺依不同的相對關係,扭向左
邊或右邊,產生不同結果。

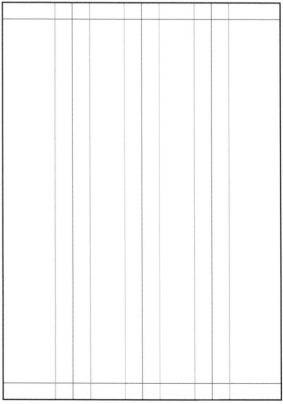

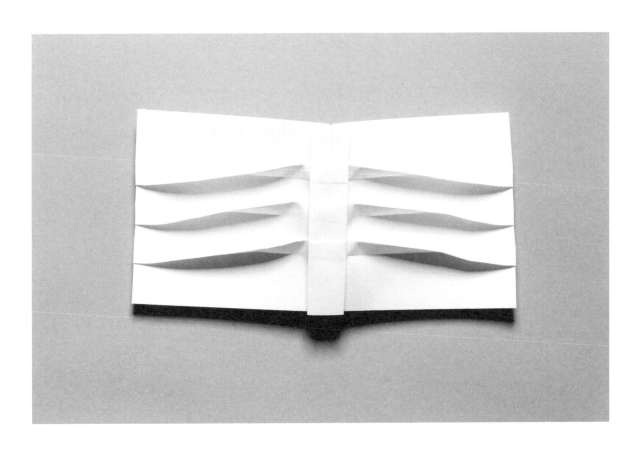

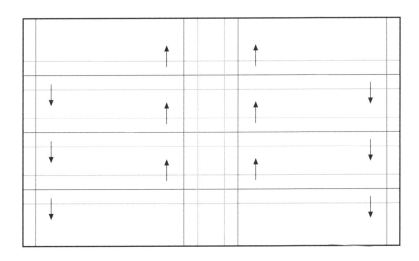

2.4.2_5

扭轉立摺前,在中央摺一道箱摺,然後展開。依左圖所示,先將三組立摺靠中央的那端扭轉完成,用箱摺固定,再處理靠近兩邊的那端,最後各以一道山摺固定;兩端分別以反方向扭轉。因為材質是紙的關係,箱摺的部分有點僵硬,但整體效果還不錯。如果以織品當素材,箱摺和山摺的部分可以單純的三條縫線取代。

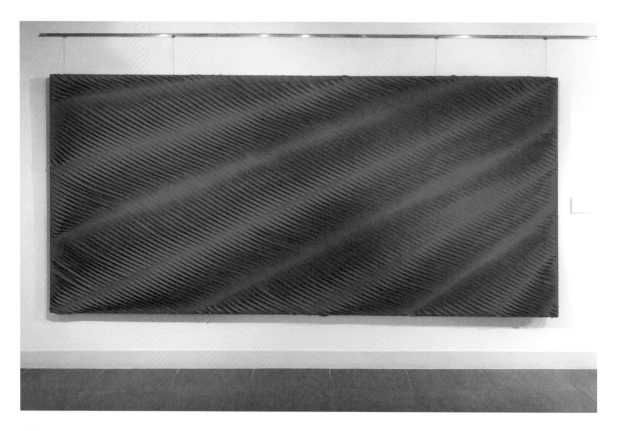

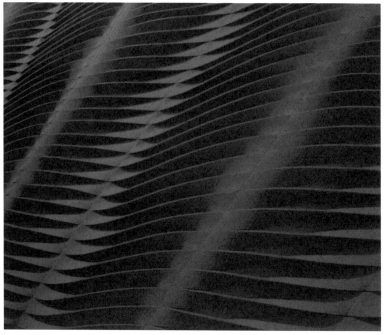

上圖與左圖

這件作品的材質是純羊毛,利用扭轉立摺的技巧,變換相對方向再以縫線固定,在光線下產生閃爍的感覺。這是一塊長達4公尺的壁布(wall covering),成品兼具隔音效果,美觀實用。(英國設計師 Anne Kyrö Quinn)

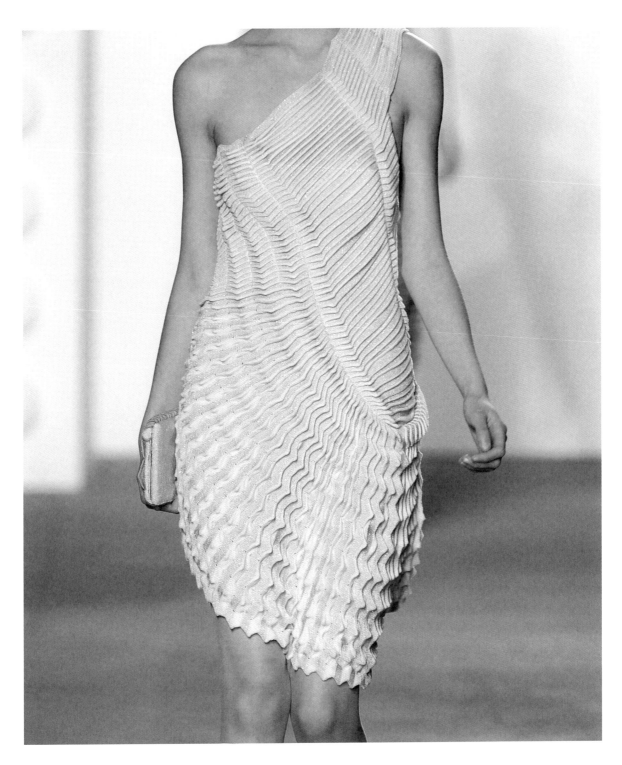

這套雞尾酒洋裝（cocktail dress）的設計，結合了刀摺與立摺。摺疊從肩膀逶迤而下，漸次增寬，營造出拉長與延展的效果。設計靈感來自菊石化石（ammonites）。（英國設計師 Alice Palmer，「Fossil Warriors」系列）

2.5

非平行的直線摺疊
Non-parallel Linear Pleats

「非平行的直線摺疊」以規律的百摺與刀摺為基礎，改變角度、結合出有趣的變化。以這樣的概念去發想，可以創作出生動感與獨特性兼具的佳作，但也可能看起來平凡無奇。摺疊的變化無窮盡，端看設計師如何操作。

2.5.1　基本範例

2.5.1_1
到目前為止，我們看到的範例都是以相互平行的山摺與谷摺構成。左圖呈現的是一款簡單的百摺樣式，同樣的組合原則也可以改造成箱摺或立摺。

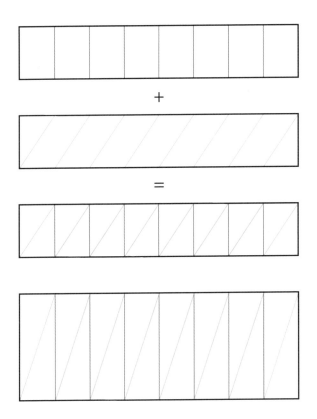

同樣是相互平行，只要轉個角度就可以有大大不同的結果。以左例而言，山摺的部分保持垂直，谷摺則歪斜了；兩者結合成由山摺與谷摺構成的鋸齒結構。這款設計壓縮和展開時所呈現的風貌也大不相同，值得探索。

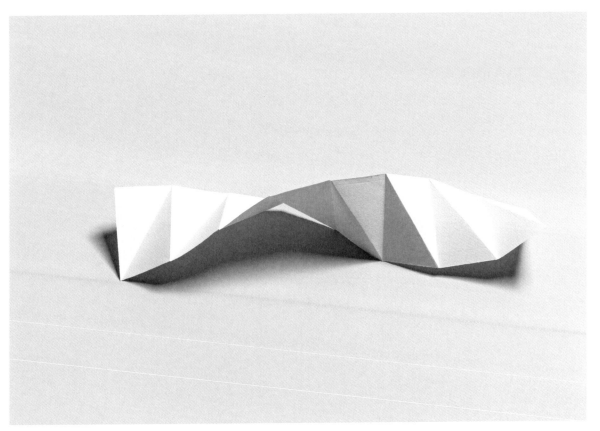

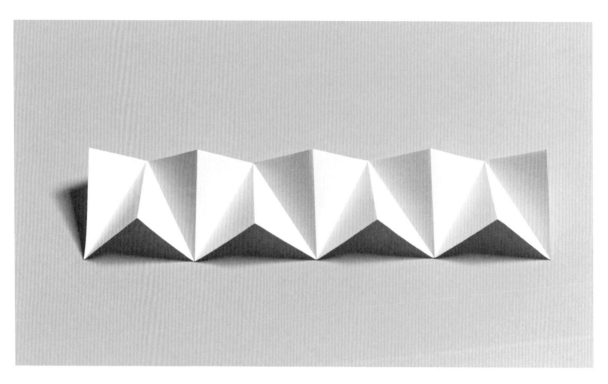

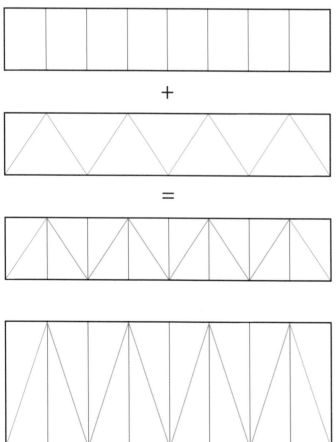

2.5.1_3

垂直的山摺，加上傾斜但互為鏡像
的等長谷摺線，摺疊完成後的成品
依舊具有連續鋸齒。每組摺面互為
鏡像。

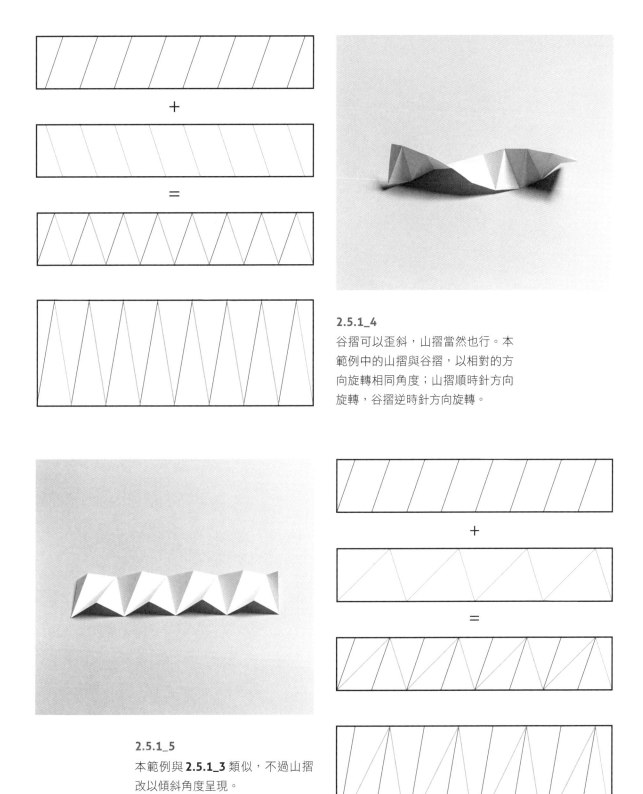

2.5.1_4

谷摺可以歪斜，山摺當然也行。本
範例中的山摺與谷摺，以相對的方
向旋轉相同角度；山摺順時針方向
旋轉，谷摺逆時針方向旋轉。

2.5.1_5

本範例與 **2.5.1_3** 類似，不過山摺
改以傾斜角度呈現。

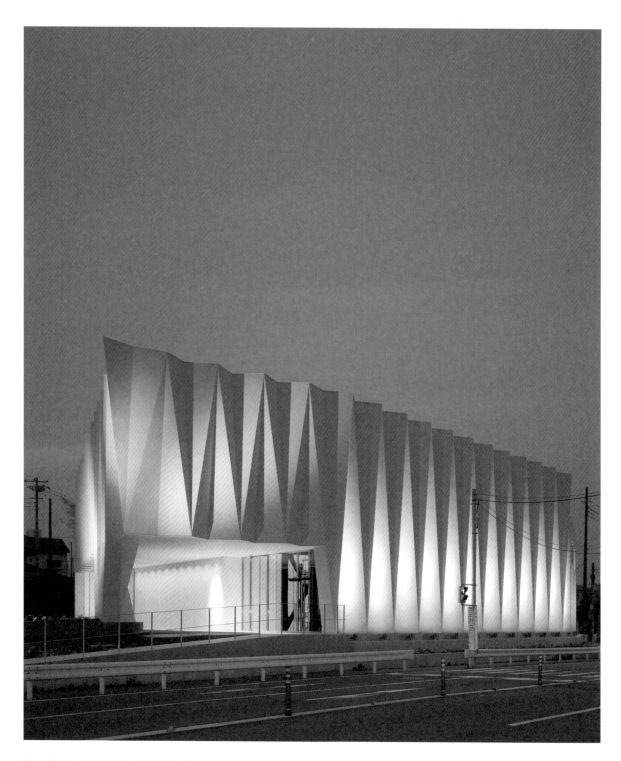

建築物的四邊都由非平行的直線摺
面構成，讓這間婚禮廣場散發不凡
的風貌。建築物的內部（右頁）也
延續相同設計概念。（日本小川博
央建築都市設計事務所）

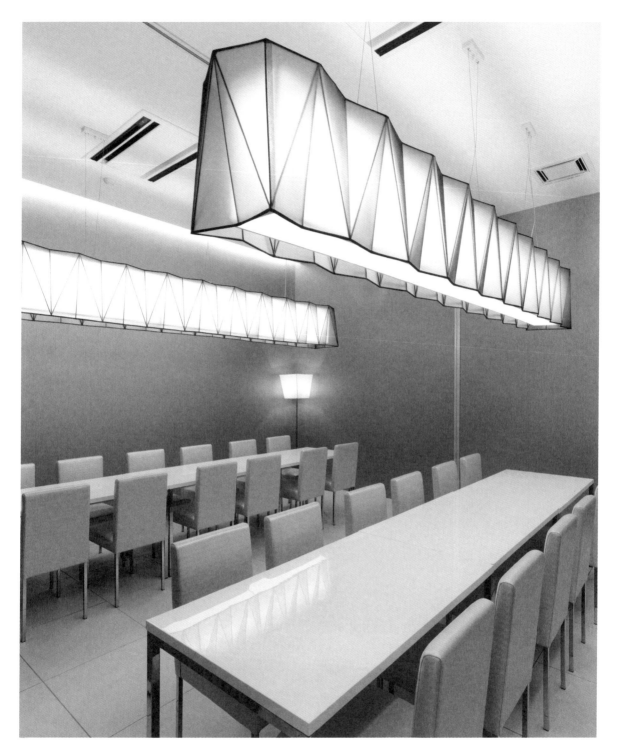

外牆展現了非平行的摺疊面（左
頁），內部繼續接手這樣的設計概
念。以不同材質及尺度展現於照
明、隔間牆以及天花板上。（日本
小川博央建築都市設計事務所）

2.5.2 進階範例

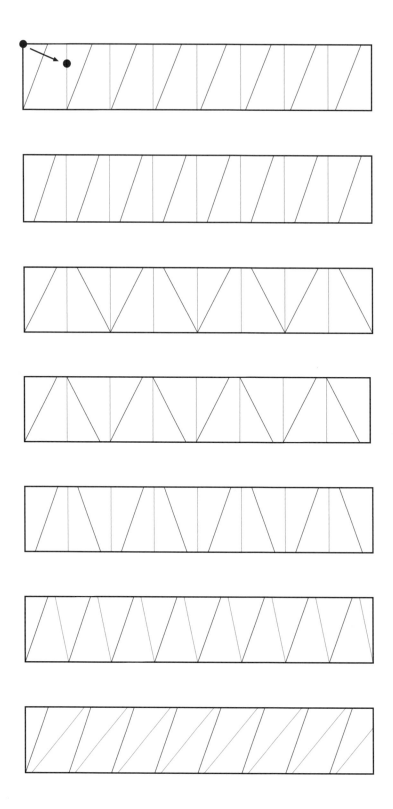

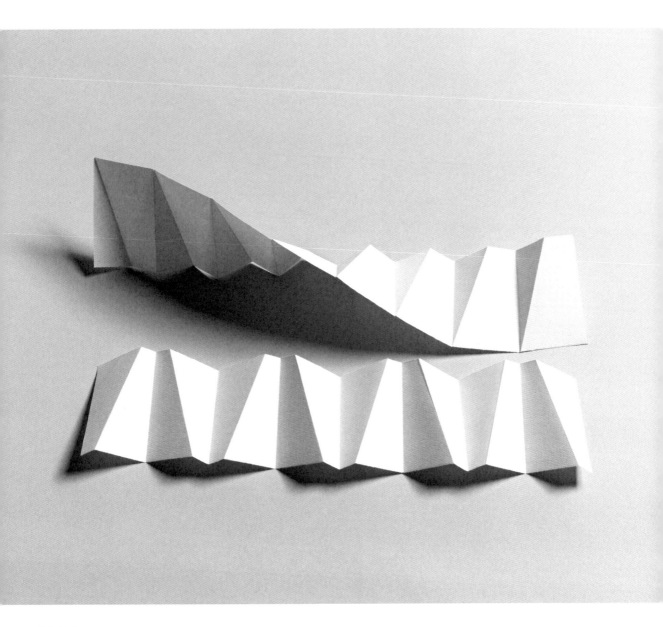

2.5.2_1

如果山摺與谷摺沒有相交，就會產
生許多細緻的變化樣式。如果想挑
戰更具創意的樣式，不妨試試各種
歪斜的刀摺、箱摺以及立摺組合。
上圖成品為左頁 7 款樣式當中，第
1 款和第 5 款（由上而下）。

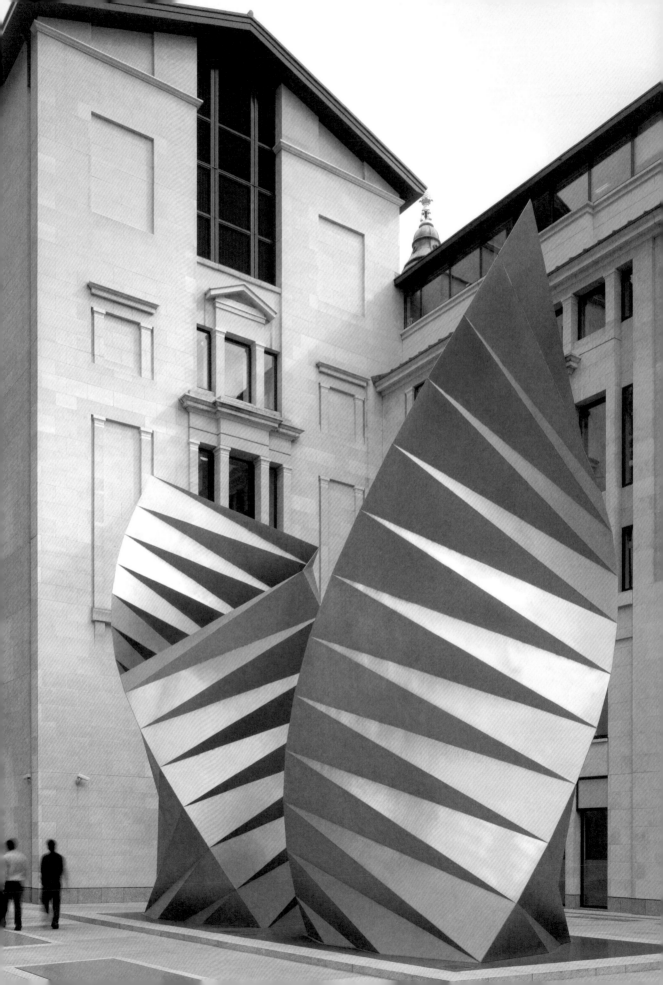

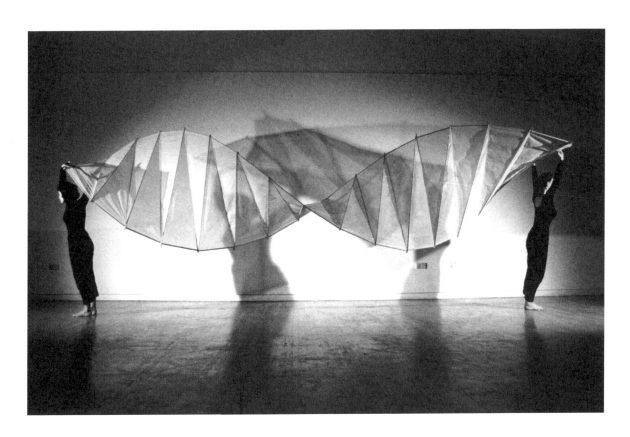

左頁

這座戲劇張力很強的不鏽鋼銅雕，矗立在倫敦
市中央的主禱文廣場（Paternoster Square），
遮掩了地下變電所的兩座通風口。無論天氣與
照明狀況如何，銅雕總是展現出絕佳的視覺效
果。設計者採用非平行直線摺疊，並在設計發
想階段以 A4 紙來實驗。（英國設計師 Thomas
Heatherwick）。

上圖

這件長度 5 公尺的半透明螺旋狀物體，與舞者
互動展現特殊風情。以竹子做成的骨架能隨著
表演彎摺、蜷曲，壓成扁平的圓碟；也可以展
開延伸，或如同波浪般起伏。（英國設計師 Jill
Townsley 為舞團 Risk Dance Company 所設計）

2.6
曲摺
Curved Pleats

「曲摺」很像一種幻術,能構成一個平行世界,以出人意表的方式起伏彎曲,讓人難以捉摸。曲摺不但趣味盎然,更充滿原創的美感,成品像是立體畫作,而不只是刻板印象中的「摺紙」了。只要透過一點練習,就能慢慢掌握曲摺如何變化、展現出和諧優雅的形態。

2.6.1　基本範例

2.6.1_1
利用幾何作圖工具,在厚紙板(例如早餐穀麥盒包裝)畫出精確的圓弧。

2.6.1_2
小心準確切下圓弧,盡可能平順。

2.6.1_3
切好的紙板。如果手工無法割出很平整的圓弧,想辦法用其他輔助工具幫忙。

2.6.1_4

把切好的圓弧厚紙板當板模，置於薄紙上面。以刀背或其他細薄的壓線工具沿著圓弧劃過，做出摺線。操作細節請參見 p.17。小心不要把紙劃破。

2.6.1_5

這是一條壓好線的圓弧谷摺線。我們需要山摺與谷摺交錯，因此請將紙翻面操作。

2.6.1_6

剛剛的谷摺線，現在變成山摺了。繼續製造第二條摺線。

2.6.1_7

將紙張翻面。

2.6.1_8

重複步驟，每壓好一條摺線就要翻面。

2.6.1_9

完成壓線的紙張如上圖所示，摺線的數量隨意。

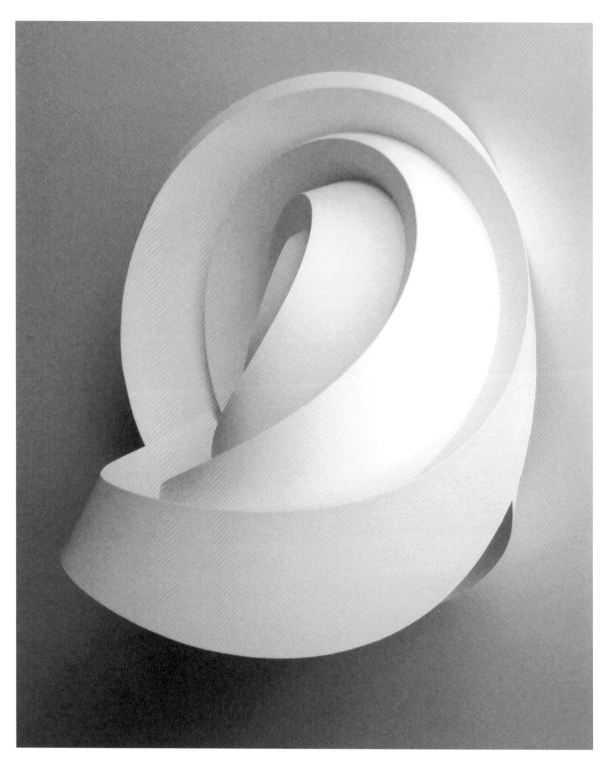

這款看似簡單的紙雕，散發出細緻與
優雅的韻味，徹底說明了無論多單純
的摺疊，都能製造出複雜的款式。圖
中作品其實只不過是一系列同心圓的
曲摺。（美國設計師 Matt Shlian）

2.6.1_10

摺的技巧需要一些練習。壓住第一條山摺的最上緣,另一手將山摺和谷摺間的摺份,從左到右慢慢壓下去,將圓弧形狀推出來。摺線的上方是凸起的圓弧,下方則是凹下的圓弧。

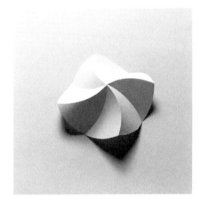

2.6.1_11

曲摺也可以用放射形式呈現。摺線要精準連接,需要多加練習才能熟練。剛開始的時候最多處理8道摺線就好。

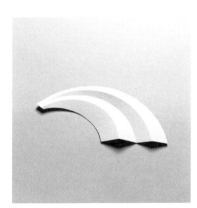

2.6.1_12

如果摺份間的距離逐漸變窄,將產生有趣的效果。因為每道圓弧的半徑不同,必須用圓規作圖,每道摺線都要製作一個模板。

2.6.2　進階範例

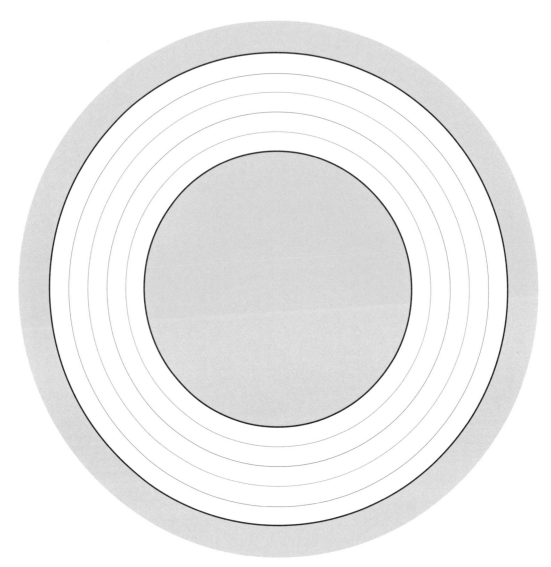

2.6.2_1

這個同心圓曲摺設計,十分引人入勝。我
們把中間的圓切除,使紙張變成甜甜圈
狀。接下來,一系列摺痕能將平面扭曲成
三度空間的立體造型。從簡單的馬鞍狀,
到扭曲成 8 字形,若挖空的面積加大、摺
痕數量變多,甚至可以扭出多個圈圈,宛
如雲霄飛車軌道。不過,這樣的設計要正
式製作時,最好善用出圖機或雷射切割
機,才能省時省力又達精準之效。

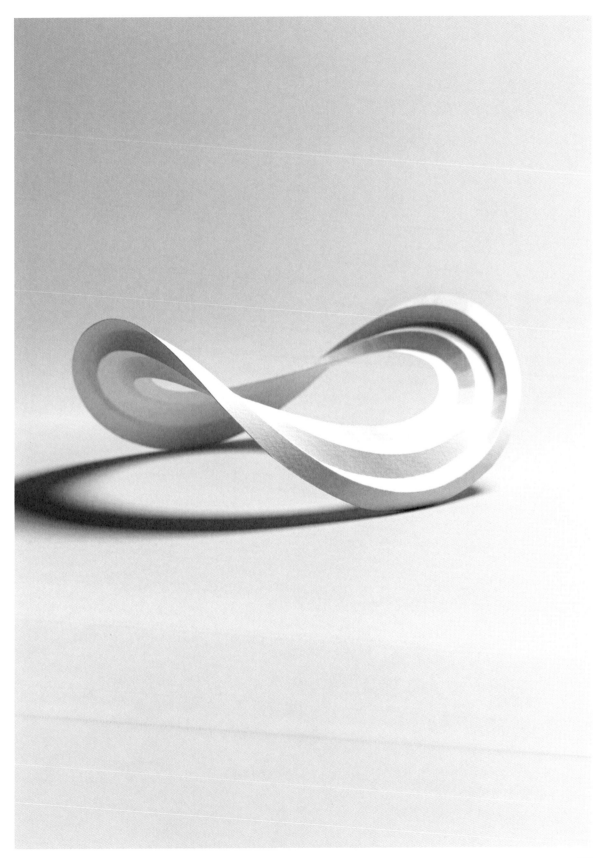

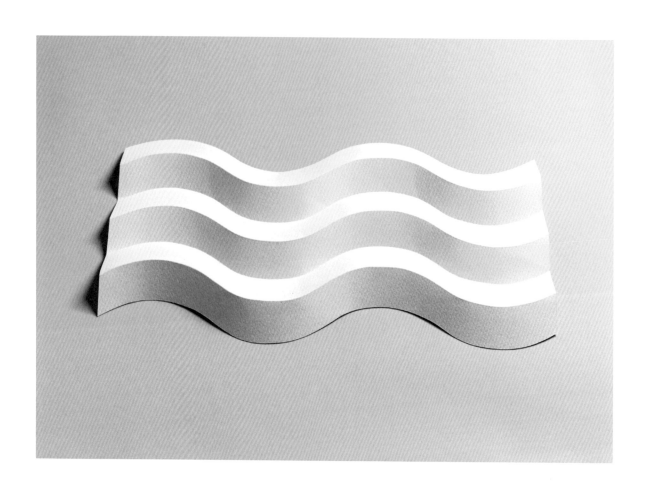

2.6.2_2
波浪狀的曲摺平行並排，在光影的
加持下，變成極度吸睛的平面。這
個款式的效果和格狀 V 摺（參見第
四章與第五章）很相似。
另一個與格狀 V 摺相同的特質是，
這款設計也可以收攏壓扁，然而打
開後卻動感十足、讓人印象深刻。

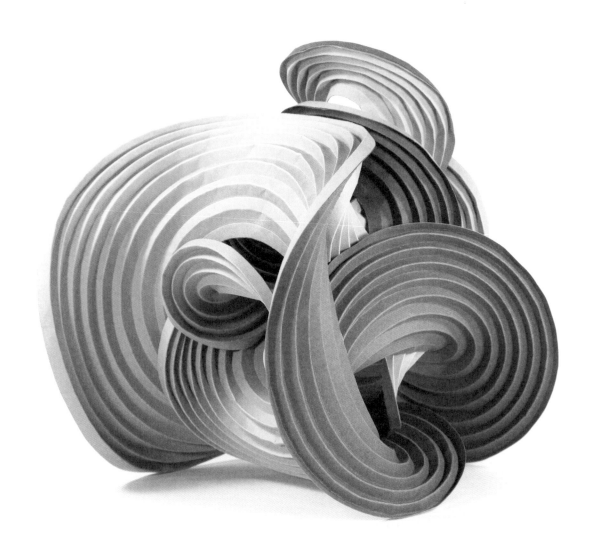

若是連接多個同心圓曲摺造型（參
見 p.136），一件精心設計的盤旋、
扭轉與圓弧的合體就出現了，設計
者命名為「萌發」（Sprouting）。每
個接合的圓圈尺寸不一，摺痕數目
也不一樣，造就了這種複雜的扭曲
面。高度：25 公分。（美國設計師
Erik Demaine 與 Marty Demaine）

2.7
割摺
Cut Pleats

「割摺」就像是摺疊大家族中不守規矩的小毛頭，有些天真又稍具野性。不過，搭配其他設計之後，割摺也可以成熟穩重，散發出老成複雜的風韻。在摺疊的過程添加切割的技巧，能激發出許多讓人振奮的新款式。

2.7.1　基本範例

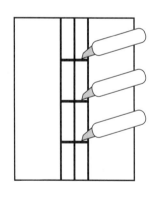

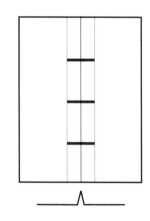

2.7.1_1
先如圖做出簡單的立摺摺線（參見 p.110）。

2.7.1_2
在2條谷摺之間割出3條切口，切口的位置和數目並不重要。

2.7.1_3
把立摺豎摺起來。

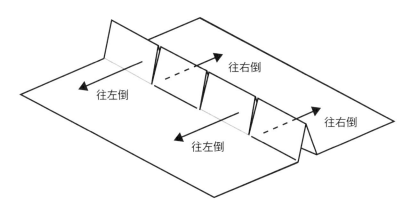

2.7.1_4

完成立摺後的紙，3道切口將摺份
分成4個區塊。將這些區塊一左一
右以交錯的方式向下壓平。

往左倒
往右倒
往左倒
往右倒

2.7.1_5

壓平完成。紙張被完全壓扁了，若
覺得摺痕不夠深，將紙張翻面然後
再仔細壓平一次。

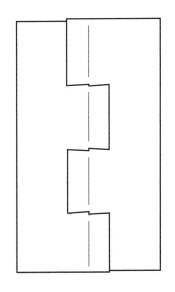

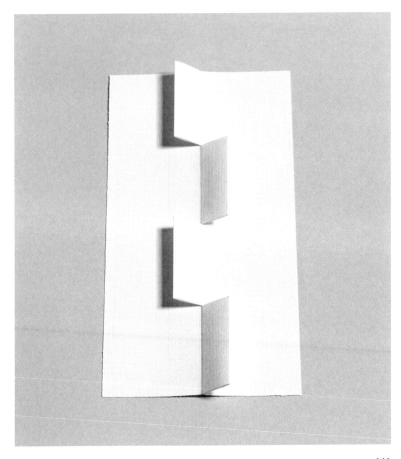

2.7.1_6

現在試試非平行的切割。一樣先做
出立摺的摺線。

2.7.1_7

先摺出山摺,將使紙張對摺。

2.7.1_8

利用剪刀(或刀片),在摺線上,
剪出一系列開口,皆結束在谷摺線
上。開口的角度和形狀都可隨意。

2.7.1_9

將谷摺摺好,使立摺站起,然後以
左右交替的方式壓平被切開的摺
份。你將會看到有趣的結果。

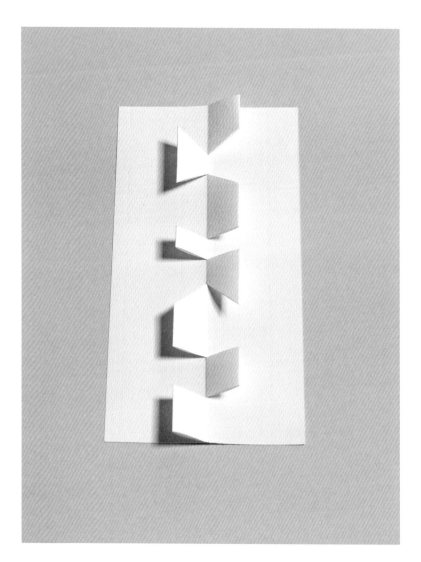

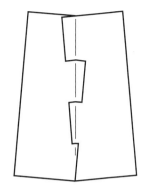

2.7.1_10

摺線也可以放射狀排列。

2.7.1_11

若要更有張力的效果，就加大摺線
交角的角度

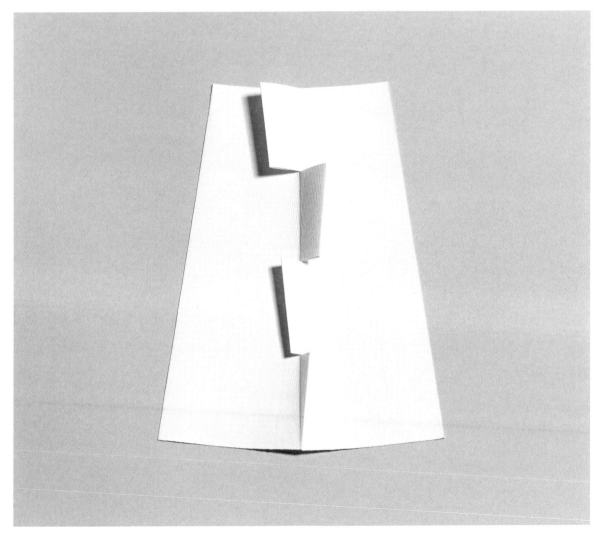

2.7.2　進階範例

2.7.2_1
藉著一系列平行立摺，可以營造出複雜的平面，加上割摺，成為更豐富的作品。同樣的設計（上圖），會因為摺份以不同的方向壓摺而有不同的表現（右頁）。

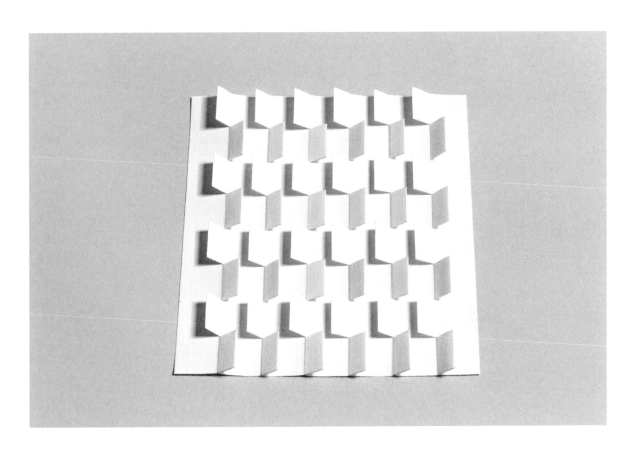

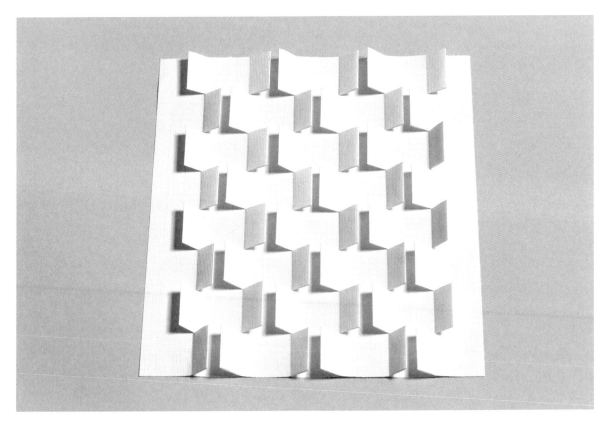

2.7.3　彈起式割摺

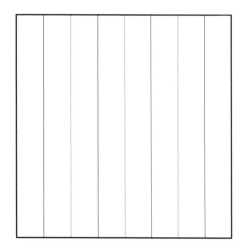

2.7.3_1
將正方形（或長方形）紙張，以百摺方式摺成8等分。山摺與谷摺的順序如圖示。

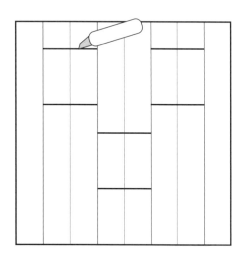

2.7.3_2
如圖切出三組切口。請觀察比較之前的範例——這一次，割線是跨過谷摺線，而不是山摺線。

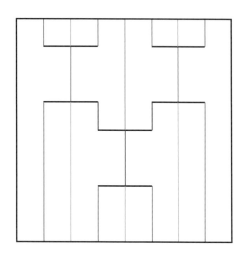

2.7.3_3
依照左圖所示的山摺和谷摺，將立摺豎起。三組切口的「背脊」處要從原本的谷摺變成山摺。摺疊起來後，「彈起」（pop up）的造型就出現了。

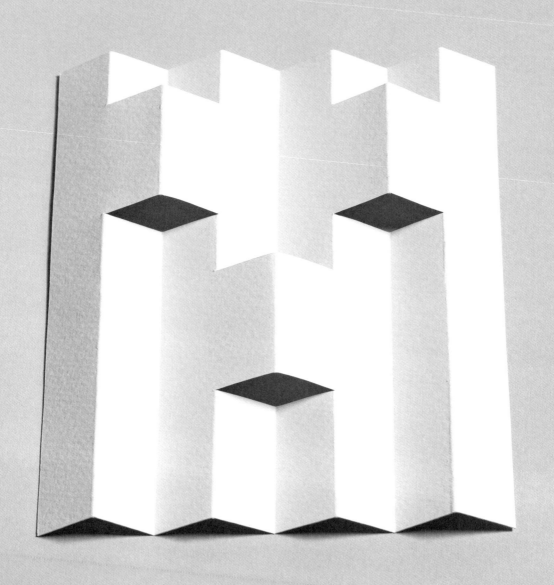

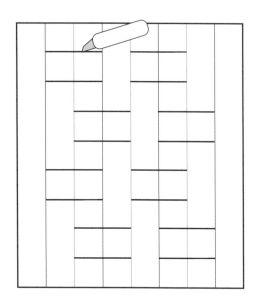

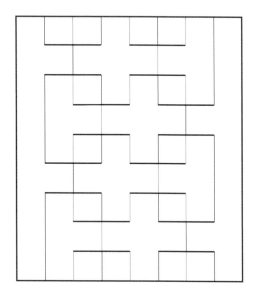

2.7.3_4

進一步,我們將相鄰的每對切口交錯跨過山摺與谷摺,而非如前例般只跨過谷摺。利用左圖的切法,就能製造出凸出與凹下的造型,摺疊時要小心操作一上、一下的摺份。

2.7.3_5

依照左圖所示的山摺和谷摺,將立摺豎起。相鄰的摺份,摺壓的方向應該正好都是相反的。

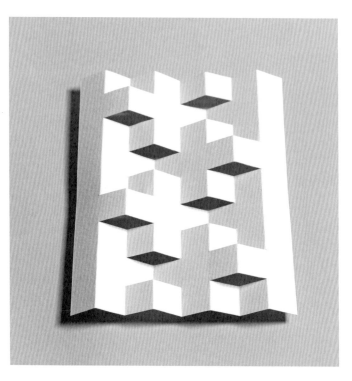

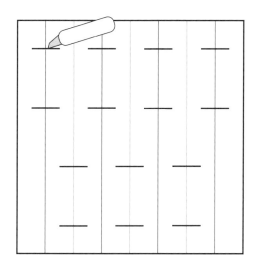

2.7.3_6

另一種彈起形式，同樣先完成百摺，但是切口長度較短，兩端並不落在谷摺線上。本例的設計是讓切口與摺線置中對齊。

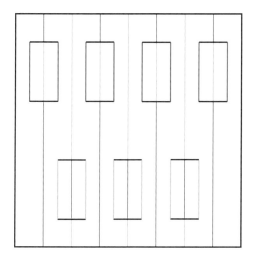

2.7.3_7

依照左圖所示，製造出每組切口間的新摺線。有些是山摺，有些則是谷摺。

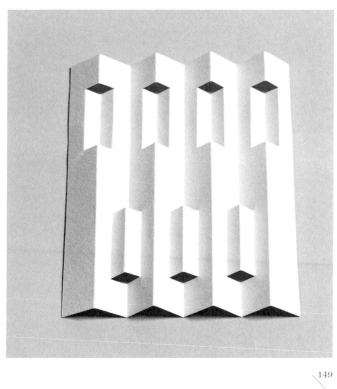

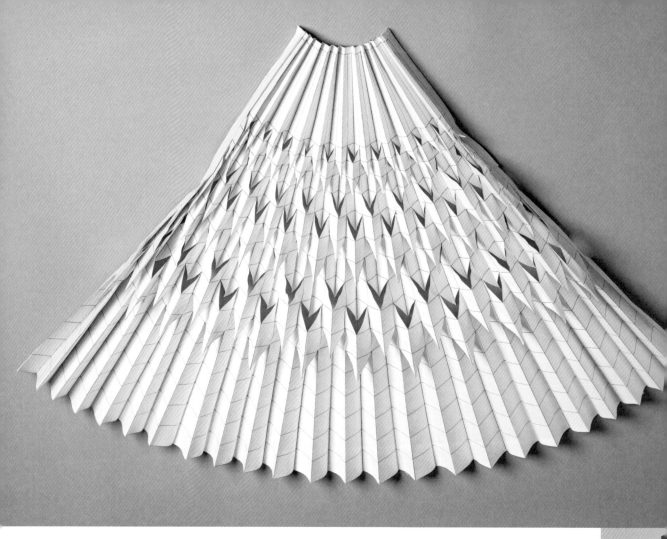

此為右頁作品的紙製模型,設計者共製作了兩片。先以放射的百摺將紙張摺疊,再切開紙張。接著運用熨斗蒸氣燙法(參見第七章),將摺疊樣式燙印於織品上,最後剪裁縫製成裙子。(以色列臺拉維夫宣卡學院時尚設計系學生專題,Liat Greenberg)

雖然左頁的紙形樣式規律嚴謹,但
以織品製作後有了輕鬆的樣貌。這
件裙子被穿上後,透光的點隨著身
體動作不停變換,產生出乎意料的
閃耀效果。

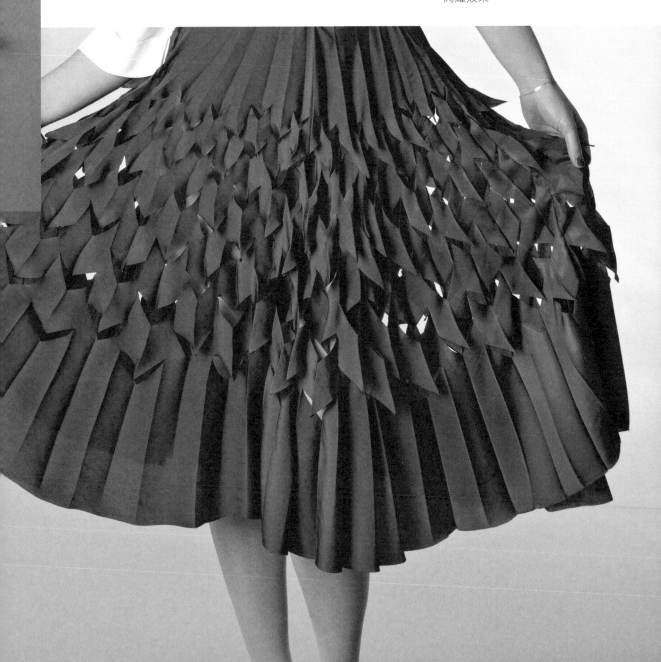

3

扭摺
Twisted Pleats

扭摺

「扭摺」可說是基礎摺疊（參見第二章）的延伸。不過，扭摺的方式五花八門，值得單獨介紹。

製作扭摺的時候，可能需要鉛筆、尺及量角器等工具測量角度，也可能需要以繪圖軟體如 CAD 繪製並輸出展開圖，再進行切割摺疊。

話雖如此，我還是建議讀者先試著徒手操作，畢竟與使用各種工具比起來，萬能的雙手還是最省時。隨著章節往下進行，有些樣式的結構將愈來愈複雜，但基本上只要耐心研究，其中的奧祕都很容易解開。

平面的環往上堆疊，變成立體的柱體，而柱體又變成讓人驚豔的柱圈，這就是扭摺的變形過程。而每一個扭摺樣式，都源自於基礎摺疊，因此仍然建議讀者要從第一章讀起；按順序閱讀是理解本書的最佳方式。

扭摺尚未被現今的設計者好好運用，因此本章收錄的示範作品很少。又如果你想開拓摺疊的新版圖，扭摺是個不錯的選擇。

3.1
扭花
Twisted Rosettes

在諸多扭摺造型當中,「扭花」是最簡單的。然而熟練扭花可建立深厚的扭摺概念,在接下來的練習中也很受用。

3.1_1
扭花簡言之就是將紙筒扭轉並壓平。山摺與谷摺的排列原則,與「非平行的直線摺疊」相同(參見 p.122)。谷摺的角度是設計關鍵,角度大小與紙筒的邊數有關。

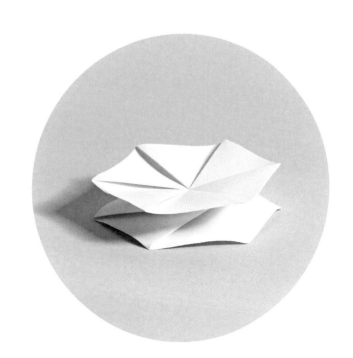

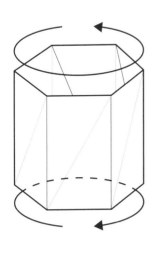

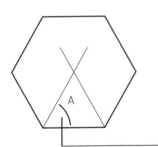

3.1_2
本例的紙筒是正六邊形柱體,正六邊形的相鄰兩點與中心點相連而成的三角形是正三角形,內角為60度(角 A)。因此正六邊形柱的扭花谷摺線與底邊的夾角(角 A)也必須是60度。設計圖中添加了小小的黏片,方便膠合紙筒。

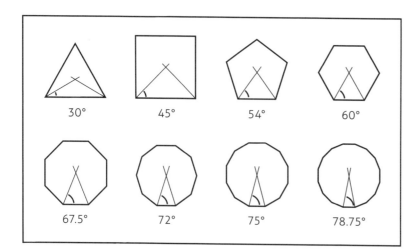

3.1_3

紙筒邊數不同，谷摺與底邊的夾角也會不同，紙筒的面數也隨之改變。邊數愈多，夾角愈大。

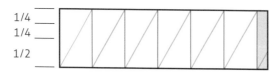

3.1_4

介紹一個有趣的變化款。在做好的六邊形紙筒展開圖上，將高度分成「1/4＋1/4＋1/2」。

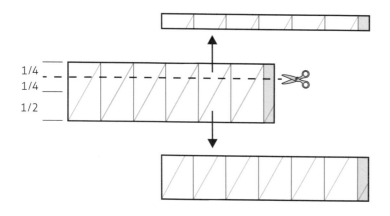

3.1_5

把最上面 1/4 剪下來，得到兩張紙條（1/4＋3/4），這兩張紙條分別摺疊、黏好後，1/4 那條將變成一個環，而 3/4 那條會變成一個兩圈的花環（如右頁圖上）。

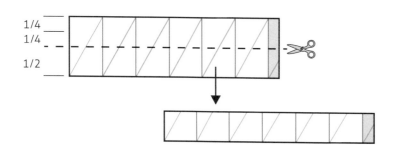

3.1_6

如果將紙筒展開圖剪成兩等分（1/2＋1/2），就沒有雙圈效果，而是變成兩個扁平環（如右頁下圖）。

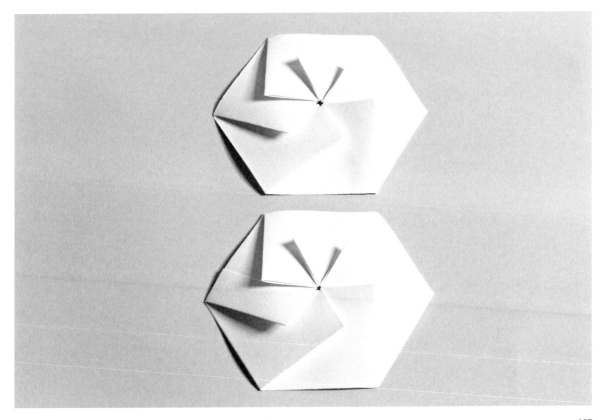

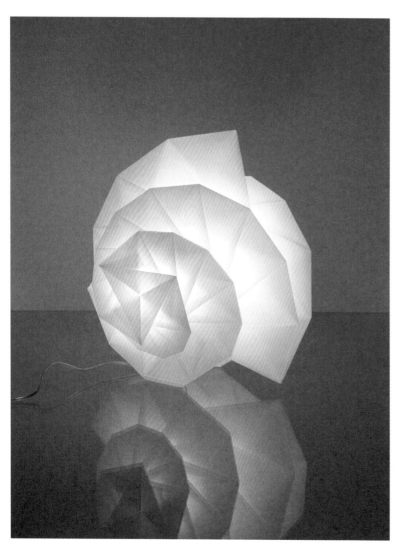

幾何造型的燈罩設計，不但能壓扁收納起來，展開後美觀又實用。這個產品充分展現了光與影、強度與優雅、幾何與有機之間的平衡。直徑：44公分／展開（p.152-153）後的長度：50公分。（日本設計師三宅一生為義大利品牌 Artemide 所設計）

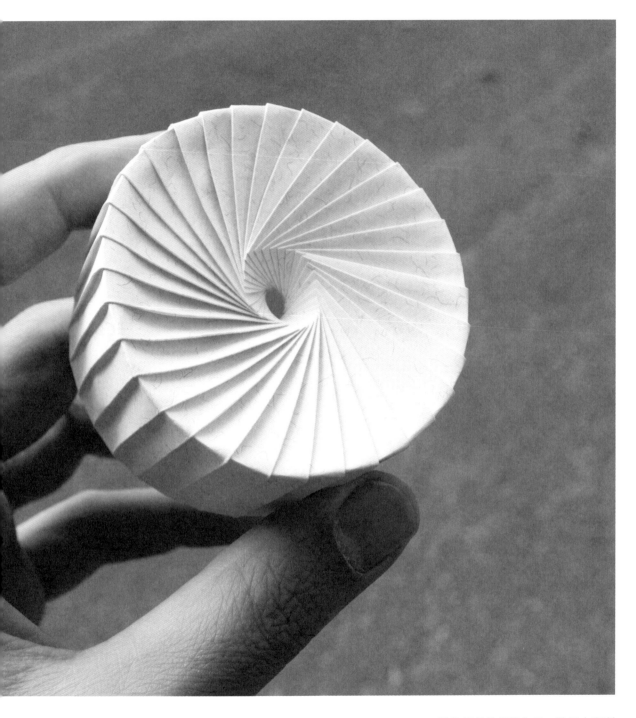

這款優美的扭摺作品,除了本章所
介紹的技巧,還添加了垂直的邊,
使原本的平面變成盒狀造型。反面
也是同樣的扭摺花環。此作品有 32
道摺線,32 的分割意義可參見第一
章。(美國設計師 Philip Chapman-
Bell)

3.2
扭柱
Twisted
Column

與扭花相較,「扭柱」的製作過程更直覺。而且,成品的結構也很堅實。不過扭柱樣式需要多練習才能掌握,一開始先從較少邊數練習起,待熟練了再增加柱體的邊數。

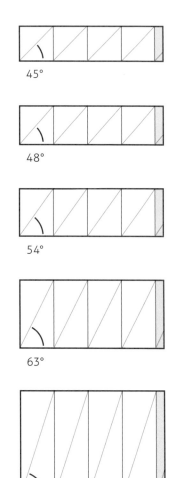

45°

48°

54°

63°

72°

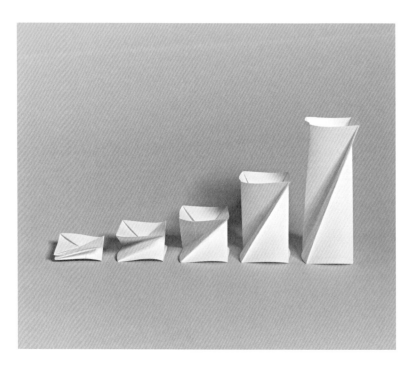

3.2_1

扭花運用正確的谷摺夾角,是為了能夠收攏成平盤狀。扭柱雖採用同樣的原則,谷摺的角度可視需求計算、設計,造型將得以抬升、維持柱狀。

左例最上是正方形構成的紙筒,谷摺夾角為45度。這樣的夾角最後會壓扁成四條邊的扭花。

如果角度增加到48度,扭花就會開始長高。增加夾角,例如54、63和72度,扭柱將愈來愈高。藉此練習,你將知道要如何掌握扭柱的高度。

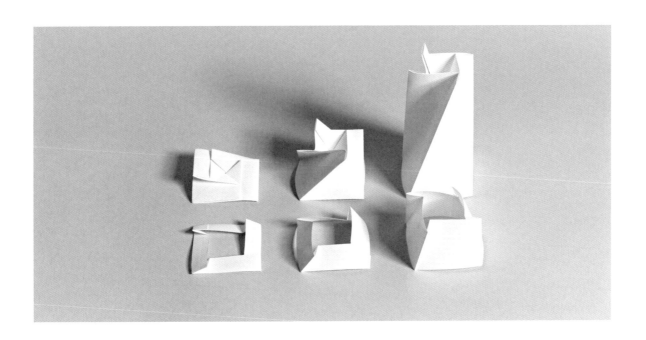

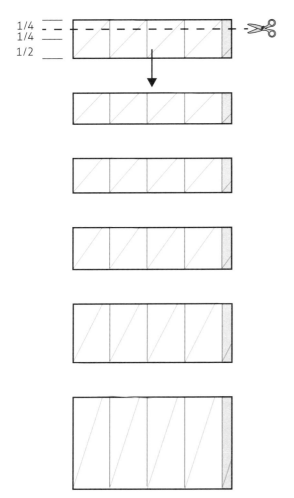

3.2_2

如果將紙筒的上方 1/4 剪掉（請參見 **3.1_4** 及 **3.1_5**），扭柱頂端的形狀會更複雜。上圖展示的是三個不同高度的扭柱，裁掉上方 1/4 後摺疊完成的樣式。

3.2_3

這款扭柱有 8 條邊。根據 **3.1_3** 的範例，八邊形扭花的谷摺夾角應是 67.5 度，因此只要大於 67.5 度，都會變成拉高的扭柱。本範例的夾角是 70 度，只多了一點點，就足以將原本的扁平造型抬升成柱體。

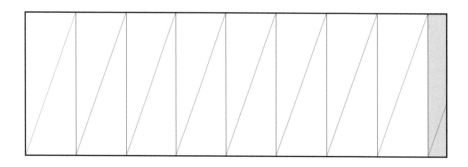

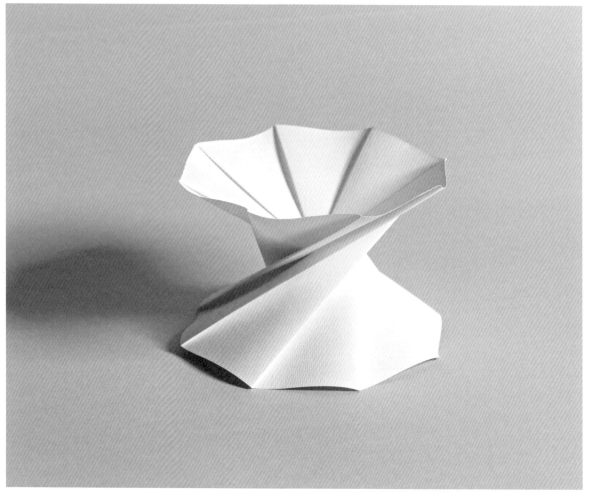

3.2_4

無論是扭柱或扭花,摺份除了設計
成垂直,也可以做成放射造型。本
範例谷摺與底邊的夾角為 67.5 度,
山摺與底邊的夾角則為 75 度。

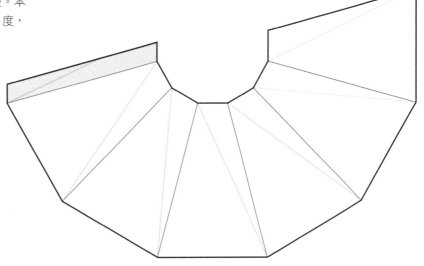

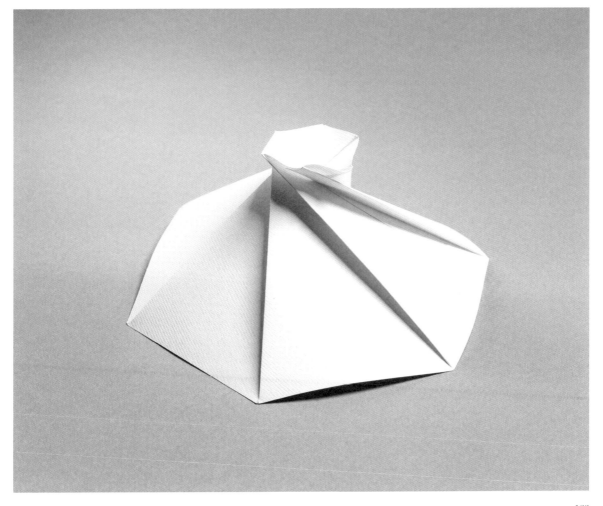

3.3
堆疊的扭花和扭柱
Stacked Rosettes and Columns

「堆疊的扭花與扭柱」就是單一扭花與扭柱的進階。雖然又多扭轉了一次，但結構依然很堅實。

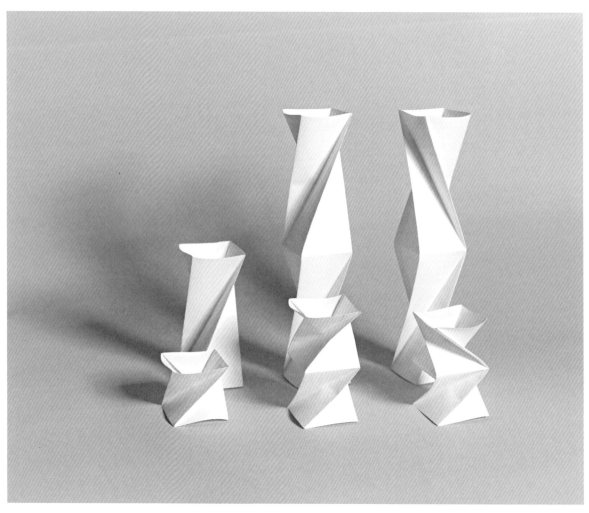

54° ↓ x2

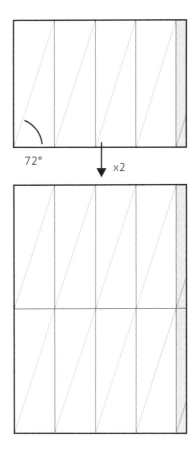

72° ↓ x2

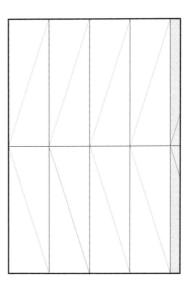

3.4_1

無論谷摺與底邊的夾角為何，也無論扭花面的邊數多寡，只要是直線的樣式，摺合後的上下平面一定是互相平行的。也因此這種樣式的扭柱可以向上堆疊

本例中展示兩種設計，谷摺夾角分別為 54 度（左頁圖前排）與 72 度（左頁圖後排）。將圖稿垂直複製一次後就變成堆疊造型。左頁展示的成品中，最左邊的兩個是單一扭花及扭柱，而其他四個則是 2 次堆疊的扭花及扭柱，中間和右邊成品的於扭轉方向互為鏡像。

隨著材質及邊數的不同，要讓扭花服貼壓扁的難度也不同。

3.4

扭圈
Twisted Rings

「扭圈」是製作「扭瓶」（twisted vessels）的入門。一開始需要一點時間學習，然而一旦掌握理解後，就能製作出美麗迷人的摺疊造型。

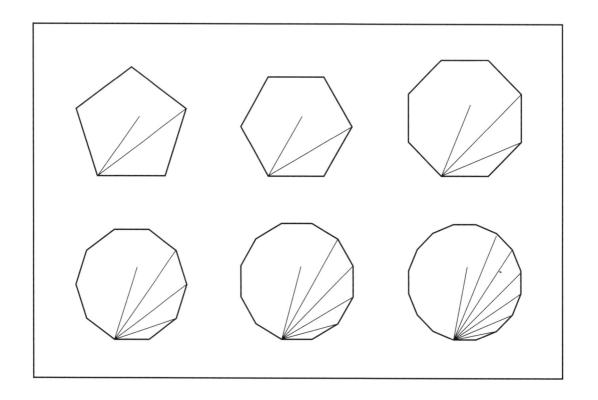

3.4_1

設計扭圈的轉角時，需要計算多邊形的對角線夾角。每種多邊形的對角線數目都是固定的，而其中有一條會通過中心點。但若多邊形的邊數是奇數，如五邊形，其中心點將不會落在任何一條對角線上。以多邊形的其中一角為原點，找出通過中心點的那條對角線，再加上任一條夾角相對小的對角線，以這兩條對角線的夾角來設計扭圈的角度。

3.4_2

以本範例來說,找出六邊形的兩條對角線夾角數據。角 A 是 60 度,角 B 是 30 度;接下來每個範例都會有兩個角度。

紙條分成 6 等分(因為要摺成六邊形),山摺線與底邊的夾角是 60 度,而谷摺線與底邊的夾角是 30 度,這樣就正好可以摺疊成六邊形扭圈。

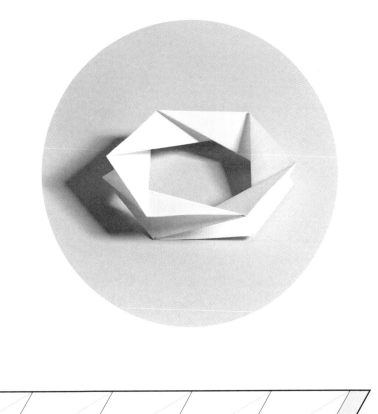

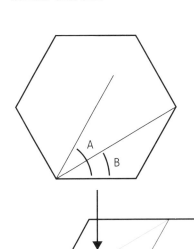

67.5°

45°

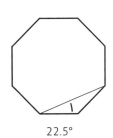

22.5°

3.4_3

正八邊形,有 3 條可以當作參考數據的對角線。也因此它將會有比六邊形更多的扭圈樣式。

3.4_4

與六邊形的範例一樣,我們需要找出兩個夾角(角 A 與角 B)。排列組合如下:

67.5 度與 45 度

45 度與 22.5 度

67.5 度與 22.5 度

前兩種組合會摺出不同造型的八邊形扭圈,但是第三種組合卻會變成四邊形扭圈。那是因為 67.5 度與 22.5 度相差 45 度,剛好是正方形對角線的夾角角度。因此,這種角度的扭圈就會變成四邊形。

67.5° + 45°

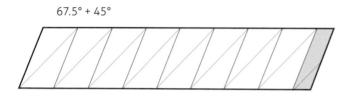

45° + 22.5°

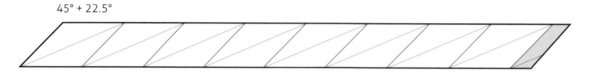

67.5° + 22.5°

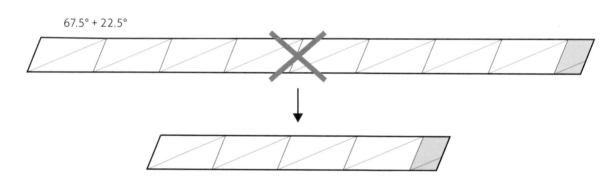

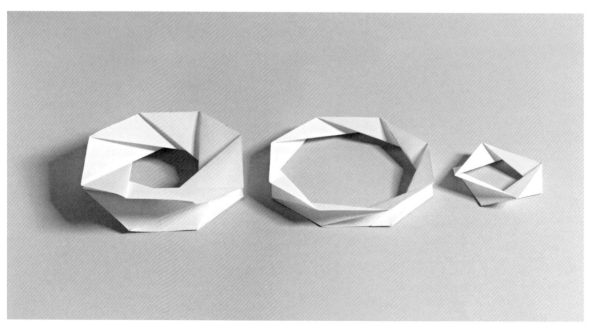

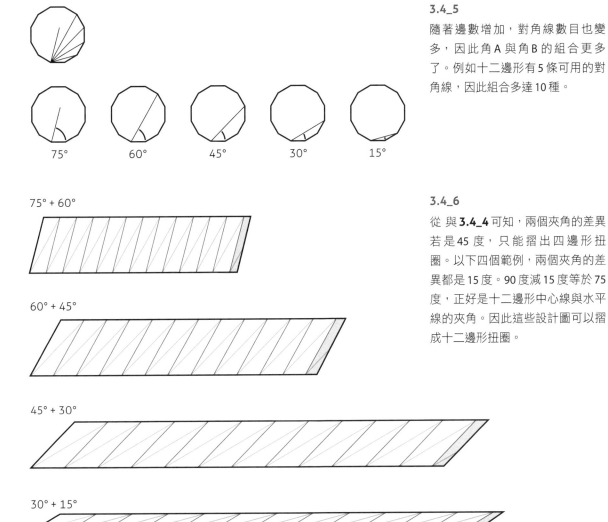

3.4_5

隨著邊數增加,對角線數目也變多,因此角 A 與角 B 的組合更多了。例如十二邊形有 5 條可用的對角線,因此組合多達 10 種。

75° + 60°

60° + 45°

45° + 30°

30° + 15°

3.4_6

從 與 **3.4_4** 可知,兩個夾角的差異若是 45 度,只能摺出四邊形扭圈。以下四個範例,兩個夾角的差異都是 15 度。90 度減 15 度等於 75 度,正好是十二邊形中心線與水平線的夾角。因此這些設計圖可以摺成十二邊形扭圈。

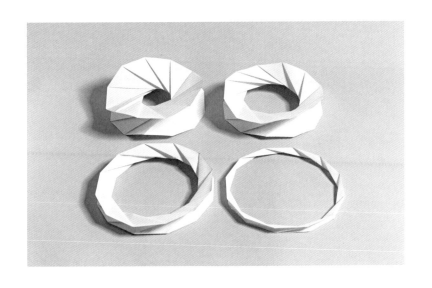

3.4_7

以下三個範例，兩個夾角的差異都是30度。90度減30度等於60度，正好是六邊形中心線與水平線的夾角。所以這些設計圖可以摺成六邊形扭圈。

75° + 45°

60° + 30°

45° + 15°

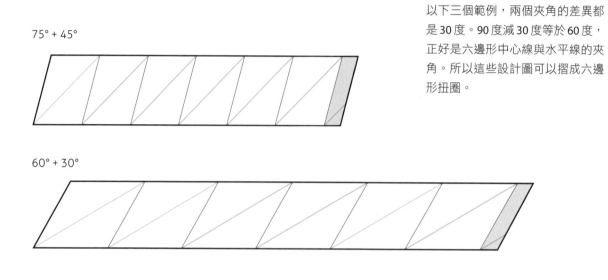

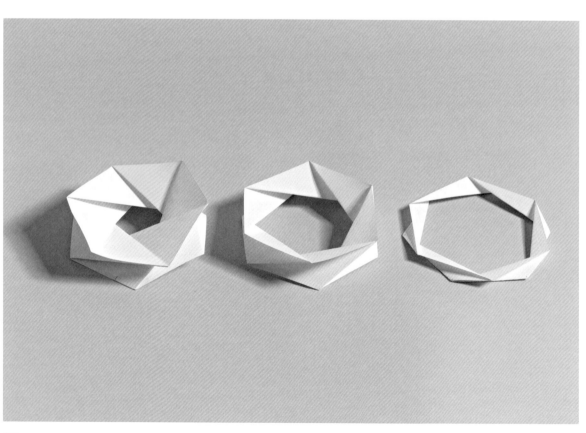

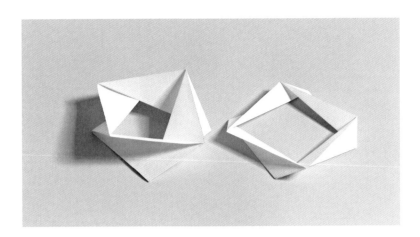

3.4_8

以下兩個範例，兩個夾角的差異都是 45 度。90 度減 45 度等於 45 度，正好是四邊形中心線與水平線的夾角。所以這些設計圖可以摺成四邊形扭圈。

75° + 30°

60° + 15°

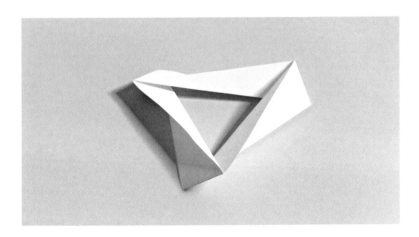

3.4_9

以下的範例，兩個夾角相差60度。90 度減 60 度等於 30 度，正好是三角形中心線與水平線的夾角。所以這個設計圖可以摺成三角形扭圈。

75° + 15°

3.5

堆疊的扭圈
Stacked Rings

「堆疊的扭圈」就是將前述的扭圈堆疊起來。

3.5.1

本例採用堆疊的八邊形扭圈，共有 8 層堆疊。角 A 與角 B 分別是 67.5 度與 45 度。摺好後，可以將整個造型壓平。

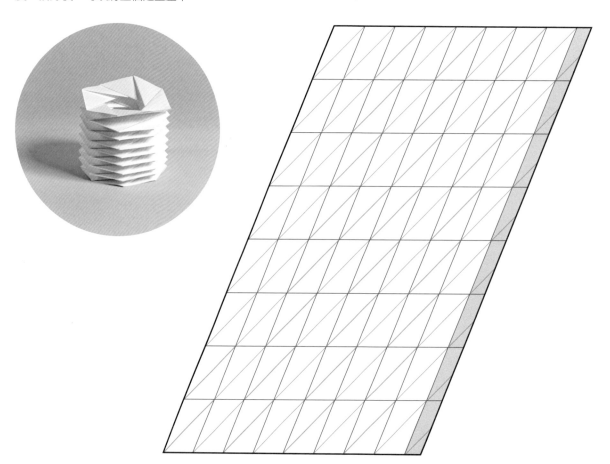

3.5_2

本例採用四邊形扭圈，角 A 與角 B
分別是 67.5 度與 22.5 度，共有 8 層
堆疊。

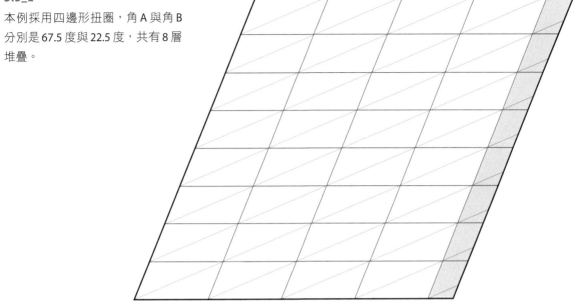

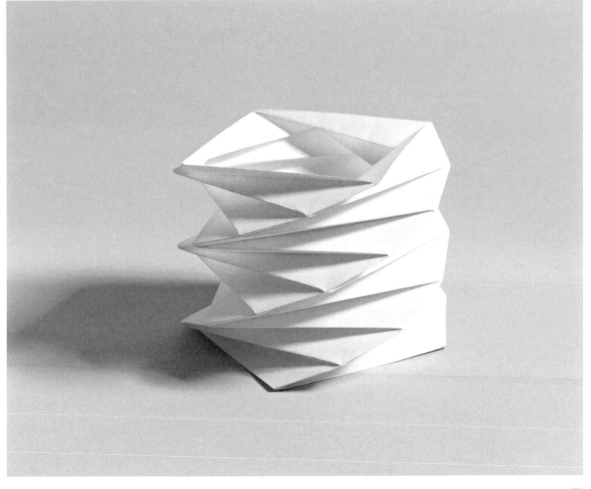

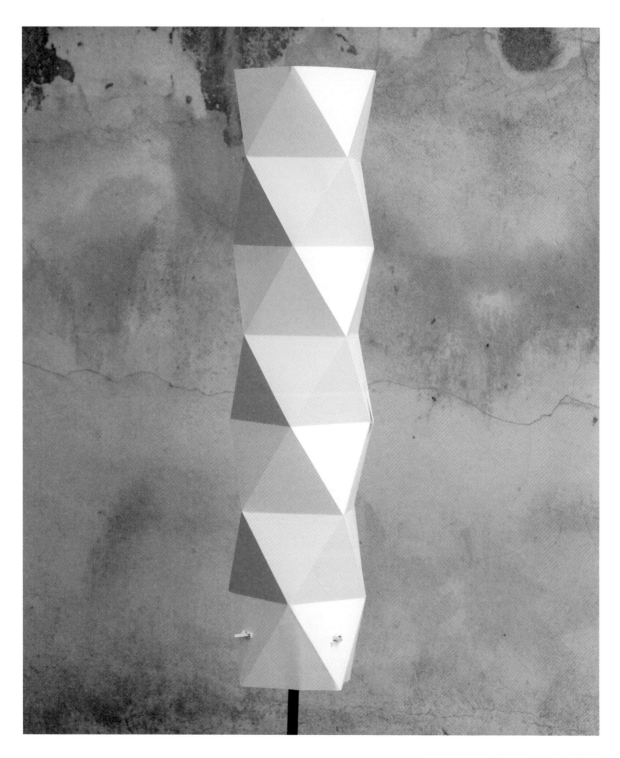

正三角形的格狀排列，也能創造出
堆疊的扭圈。這款立燈的燈罩以堅
實紙張製成，高度為 75 公分，就
算沒開燈，也流露出迷人風采。
（捷克設計品牌 Lampshado）

3.6
圈柱
Ring Columns

「圈柱」是扭摺實力的最終展現。圈柱的製作更靠直覺，不需仰賴精確的角度，創造性更高。圈柱的成果很美，有時看似纖細脆弱，但結構往往出乎意外的堅實。

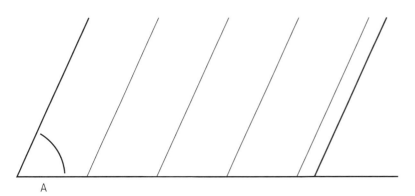

3.6_1
圈柱的設計圖需要三組平行摺線才能完成。我們以角 A、角 B 來表示其中兩組摺線與底線構成的角度。角 A 是最大的角。

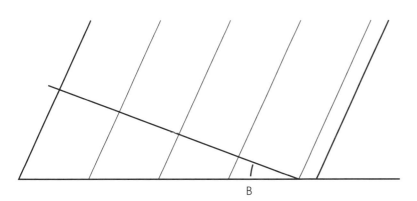

3.6_2
角 B 較角 A 小，構成角 A 的摺線與構成角 B 的摺線是相交的。

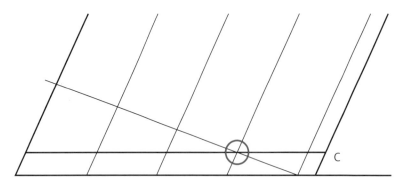

3.6_3

與底邊平行通過角 A 與角 B 交點的
水平線，標示為摺線 C。

3.6_4

這就是所有的摺線。構成摺線 A 與
摺線 B 的都是山摺，而摺線 C 是谷
摺，角度是否精確並不重要。

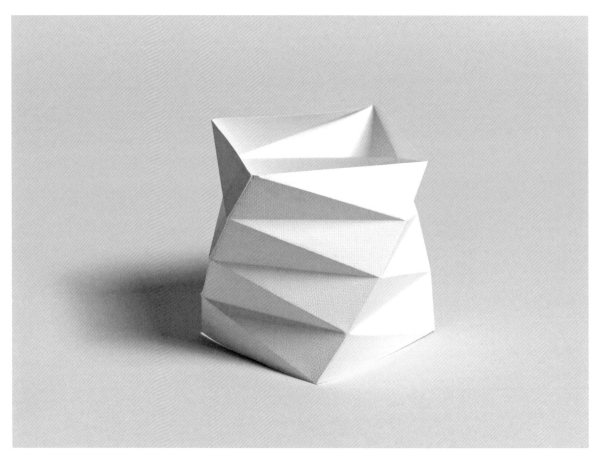

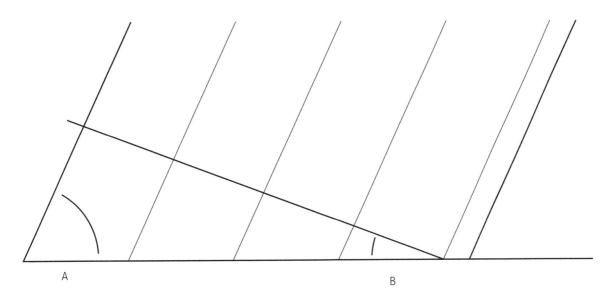

A B

3.6_5

角 A 與角 B 可以有極大差異，圈柱
的造型會因此不同。而摺線 C 則永
遠都是水平的。

3.6_6

右圖最上與 **3.6_4** 的設計相同。將
摺線 B 刪除後，剩下一系列平行四
邊形（第二張圖）。這時以相對的
方向重畫摺線 B，得到第三張圖。
第一張圖的對角線，穿過平行四邊
形的鈍角畫過去，而第三張圖的對
角線則是穿過平行四邊形的銳角；
兩張圖中的山摺與谷摺分布也有不
同。

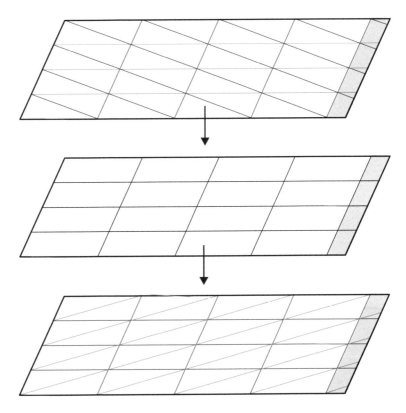

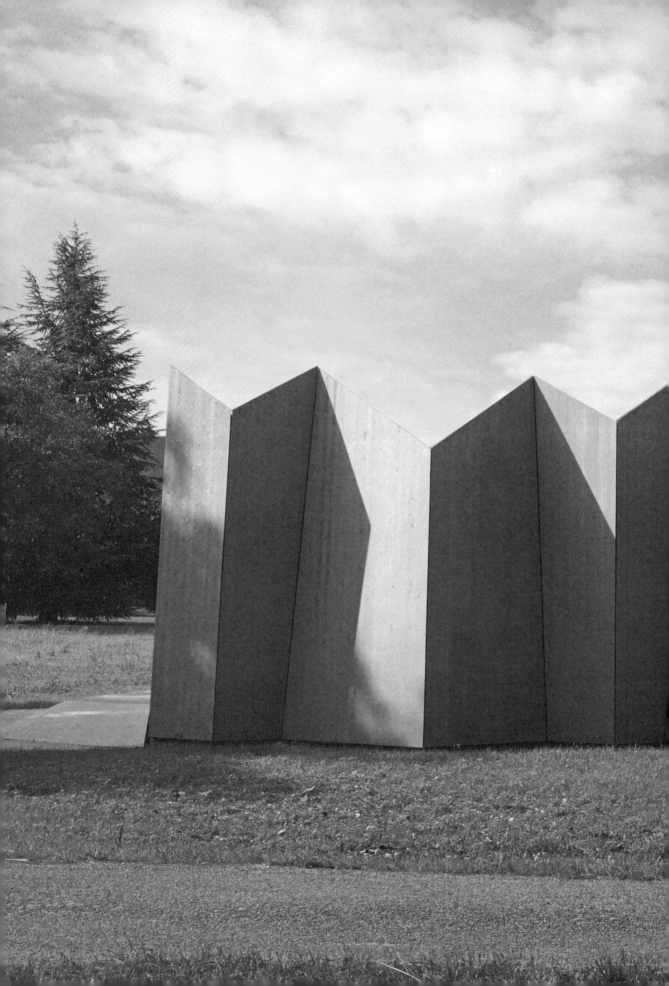

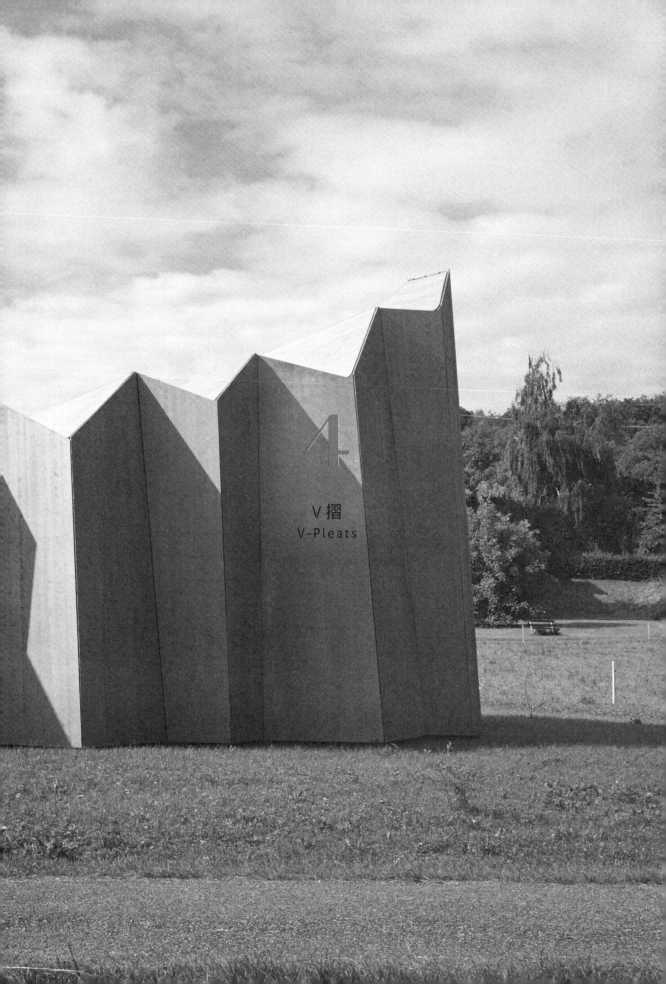

V 摺
V-Pleats

V 摺

某些人會覺得 V 摺是歡樂的摺疊遊戲，但也有人會感到艱辛。因著摺紙功力或心態的不同，製作 V 摺的過程可以充滿趣味，或令人畏懼害怕、筋疲力竭。然而，無論你是什麼程度的摺紙玩家，一定都可以找出符合自己能力的 V 摺款式。不管設計是複雜還是簡單，V 摺總能散發出不凡魅力。

我將先解釋 V 摺最重要的「節點」（node）構造，請一定要按照順序閱讀此章，才能一步步理解最後複雜的格狀 V 摺是怎麼來的。

只要學懂原則，絕對足以讓你有能力自行創造出各種樣式，讓它們以精彩的方式壓扁或展開。V 摺天生活力十足，而且更具備造型優美以及邏輯清晰的特質，真的很賞心悅目！V 摺可說是集造型、平面以及功能性於一身的絕佳摺疊款式。

4.1
基本 V 摺
The Basic V

重複單一摺疊元素，創造出極其複雜的平面以及款式，最能達到此效果的，就屬 V 摺了。V 摺的核心部分，就是「節點」；節點就是四條摺線交會處。如果摺疊正確，整體結構可在節點處完全收平。反覆操作多次後，最終就會產生繁複的表面與款式。

4.1.1　基本結構

4.1.1_1
以深摺摺出一條中線
（參見 p.19）。

4.1.1_2
對摺。

4.1.1_3
以深摺摺出呈 45 度角的摺線。

4.1.1_4
展開紙張。

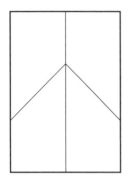

4.1.1_5

這就是 V 摺，此時所有摺
線都是深摺。

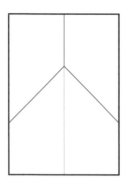

4.1.1_6

如圖將摺線分別處理成山
摺和谷摺，山摺部分會變
成一個顛倒的「Y」。

4.1.1_7

如圖，我們得到 3 條山摺線加 1 條谷
摺線，若是將紙張翻面，就變成 3 條
谷摺線加 1 條山摺線。這兩種摺線組
合就是 V 摺的基本樣式。

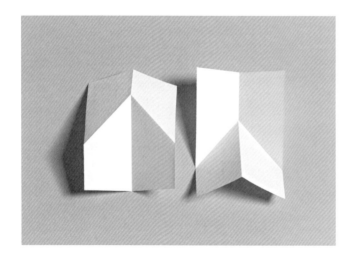
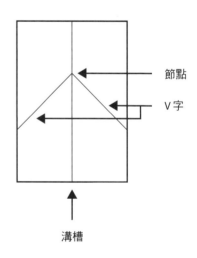

節點

V 字

溝槽

4.1.1_8

V 摺的結構有三個部分：

節點：4 條摺線交會處。

V 字：傾斜且交會於節點的摺線。

溝槽（gutter）：也就是中線，於節點
分成兩段，分別山摺和谷摺。

4.1.2　改變 V 摺的角度

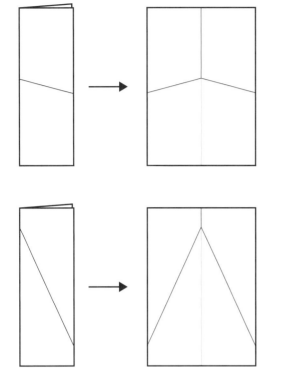

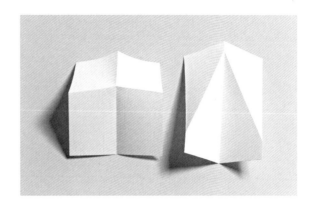

4.1.2_1

先前示範的是基礎的 45 度角 V 摺。不過 V 摺其實可以是任何角度。無論大角度還是小角度的 V 摺，都需要先將所有摺線以深摺摺出。

4.1.3　改變溝槽的位置

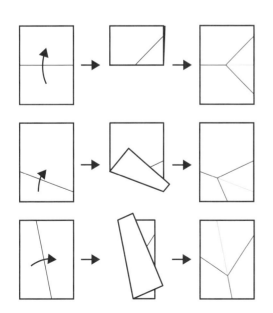

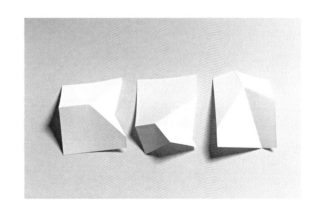

4.1.3_1

溝槽雖然總是貫穿紙張中央。不過，角度也可以隨意改變。左例示範如何摺出歪斜構槽後，再將 V 的對應位置摺出來。

4.1.4　V摺與溝槽的搭配組合

4.1.4_1

上方所有圖例的製作原則都相同：
先摺出溝槽，然後摺出對應位置的
V摺。每橫排的溝槽位置都一樣，V
摺的位置卻不同。以此看出溝槽與
V摺位置的排列組合，可以有無限
可能。

4.2
多重溝槽
Multiple Gutters

「多重溝槽」運用前述的單一 V 摺原則，於水平方向重複排列。這就是製作出格狀 V 摺的第一步。

4.2.1　概念分析

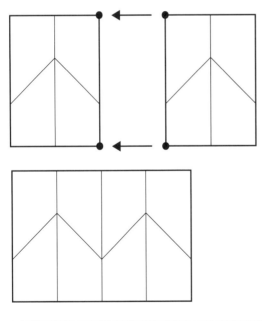

4.2.1_1
將單一基本 V 摺橫向並排。

4.2.1_2
請觀察兩個 V 如何結合成一個 W。

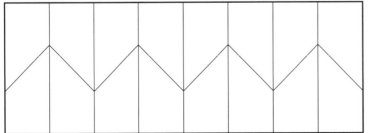

4.2.1_3
繼續加入更多單一 V 摺，成為一整列連續 V 摺。

4.2.2　基本結構

4.2.2_1
以深摺的方式將紙分成8等分。

4.2.2_2
將摺線處理成百摺樣式,從兩端開始,先山摺、再谷摺,依序交錯排列。

4.2.2_3
將紙張摺攏成風琴狀,然後摺出45度角摺線。每條摺線必須對齊,以深摺的方式將每一條摺線摺清楚。

4.2.2_4

展開紙張，會得到如左圖的摺線。

4.2.2_5

如左圖重新整理摺線，小心地一次處理一條。共有 7 個節點，由連續的鋸齒狀山摺連接起來。每個節點都是 3 條山摺線加 1 條谷摺線的交點。完成摺疊的成品應會如山脈般鼓起。

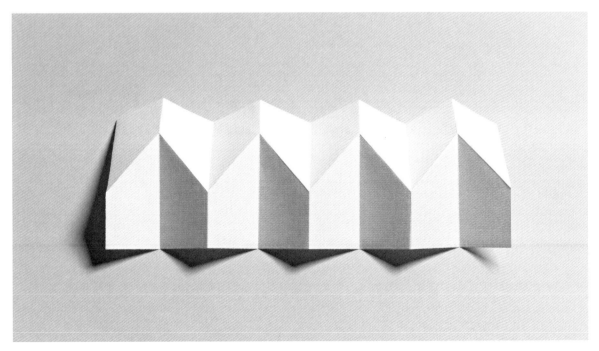

4.2.3 放射狀的溝槽

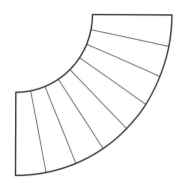

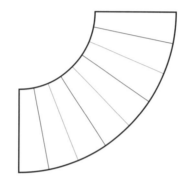

4.2.3_1

將標準的平行溝槽改成放射狀,製作出呈放射分布的 V 摺。本範例採用 90 度圓弧,以百摺方式分成 8 等分,同樣先以深摺摺出摺線。

4.2.3_2

從兩端由山摺開始,將溝槽處理成山摺與谷摺交錯分布的百摺。

4.2.3_3

將紙張摺攏成風琴狀,然後摺出 45 度角摺線。每條摺線必須對齊,以深摺的方式將每一條摺線摺清楚。

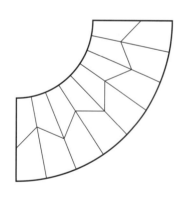

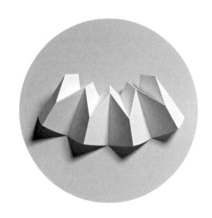

4.2.3_4

展開紙張,會得到如圖的摺線。

4.2.3_5

如圖重新整理摺線,小心地一次處理一條。共有 7 個節點,由連續的鋸齒狀山摺連接起來。每個節點都是 3 條山摺線加 1 條谷摺線的交點。完成摺疊的成品應會如山脈般鼓起。

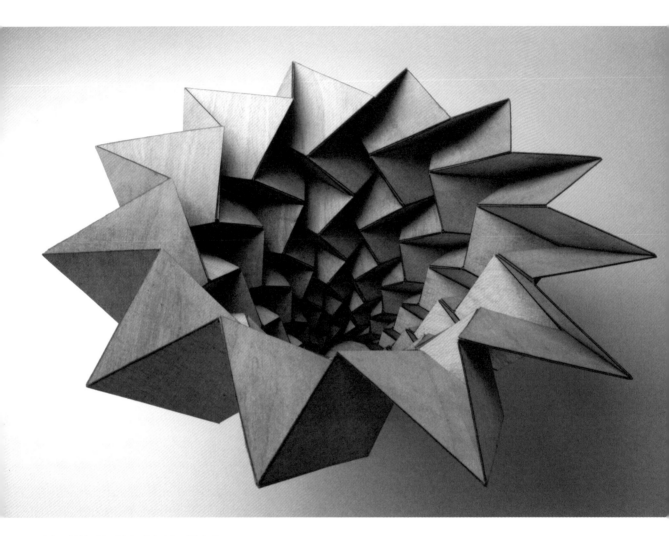

以雷射精確切割合成木板,組合成
這款堅實、由錐形拼接的碗狀造
型。揉合了 p.211 與前頁基本放射款
的 V 摺設計。(比利時設計品牌 Tine
de Ruysser)

4.2.4 不等分的溝槽

4.2.4_1
以深摺摺出基本刀摺（參見 p.77）。

4.2.4_2
如上圖重新處理摺線。

4.2.4_3
將紙張摺收壓平，摺出一條貫穿左右邊緣的斜線，小心摺疊讓每一條摺線都是深摺線。

4.2.4_4
展開紙張，有趣的造型出現了！

4.2.4_5
如圖重新整理摺線，小心地一次處理一條。節點將由連續的鋸齒狀山摺連接起來。每個節點都是 3 條山摺線加 1 條谷摺線的交點。完成摺疊的成品應會如山脈般鼓起。

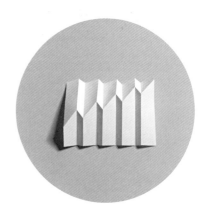

4.3
多重 V 摺
Multiple Vs

「多重 V 摺」同樣是以重複方式呈現單一 V 摺，概念很簡單，然而卻可以衍生許多複雜的摺疊款式，之後我們也將逐一探索。

4.3.1　概念分析

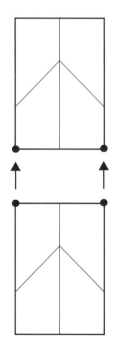

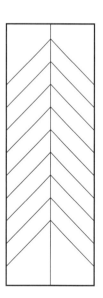

4.3.1_1
將兩個單一 V 摺直向並排。

4.3.1_2
結合後的結構，兩個 V 摺會在同一條溝槽上

4.3.1_3
同理，結合數個後，溝槽都變成同一條，然而 V 摺會重複數次。

錯綜複雜的鋼製 V 摺作品，支撐著
1.35 公尺長的玻璃板，總高度為 37
公分。乍看單純的 V 形結構其實是由
許多組件所組成的。（美國設計師
Chris Kabatsi，Arktura 家具系列）

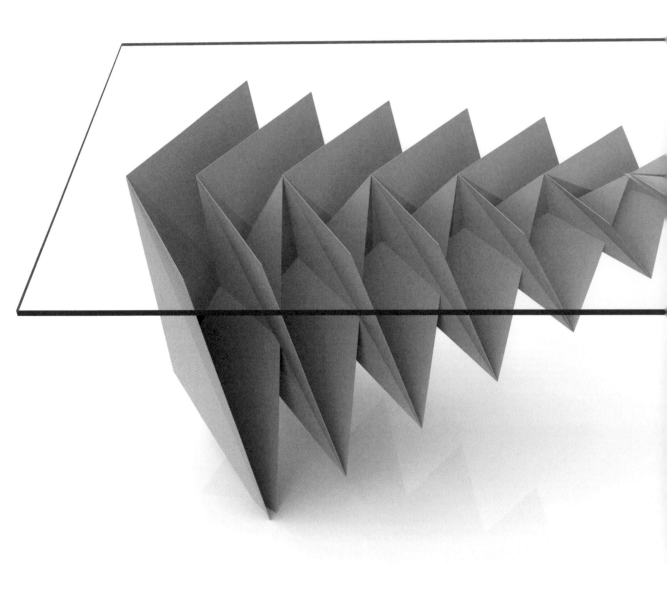

4.3.2　基本結構

4.3.2_1
在中央摺出一條深摺線。

4.3.2_2
對摺。

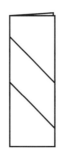

4.3.2_3
摺出兩條平行的深摺線，
傾斜角度為45度。

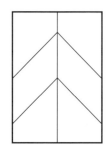

4.3.2_4
展開紙張，完成的摺線如
圖。接下來要處理摺線，
下圖呈現出處理摺線的兩
個步驟——左為完成第
一個V摺時，右為完成第
二個V摺後。

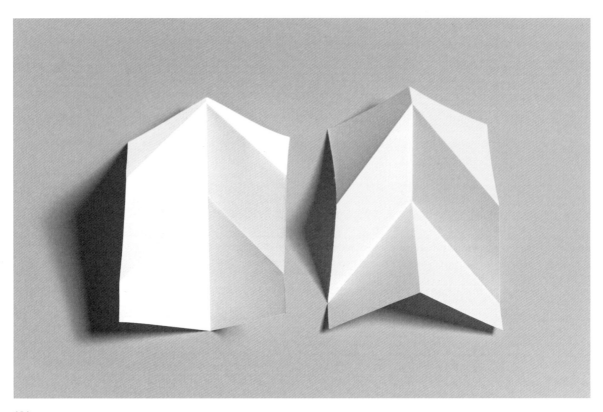

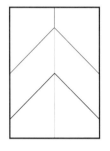 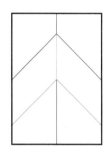

4.3.2_5

接續完成兩個 V 摺的摺線。先將第一個 V 摺摺出來，再摺下一個。如果第一個 V 是山摺，下一個就要是谷摺，依此類推，或是顛倒過來。請觀察溝槽如何被節點分段成山摺和谷摺交錯的狀態。

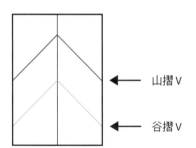

山摺 V

谷摺 V

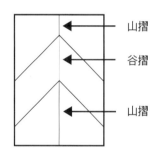

山摺

谷摺

山摺

4.3.2_6

這兩個 V 摺的構造其實很複雜，值得分析：

原則上，V 摺是以「山摺－谷摺」的方式排列，順序可調換，但一定要交錯排列。不過，之後我們會遇到例外，如「相對的 V 摺」（參見 p.201）。

第二個重點是，溝槽只要碰到節點，就會從山摺轉換成谷摺，或是從谷摺轉換成山摺。

最後，可以觀察一下，若是由 3 條山摺交會的節點，就會「凸起」；而由 3 條谷摺交會的節點，則會「凹下」。

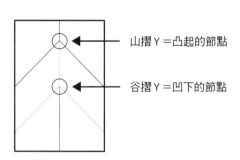

山摺 Y ＝凸起的節點

谷摺 Y ＝凹下的節點

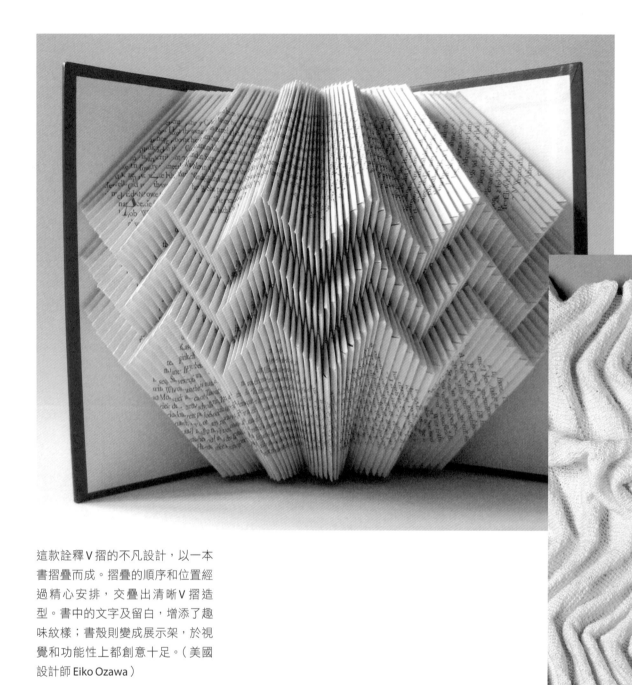

這款詮釋 V 摺的不凡設計,以一本書摺疊而成。摺疊的順序和位置經過精心安排,交疊出清晰 V 摺造型。書中的文字及留白,增添了趣味紋樣;書殼則變成展示架,於視覺和功能性上都創意十足。(美國設計師 Eiko Ozawa)

這款以機器編織的純羊毛圍巾，以不同密度的針數創造出紋樣。將圍巾推擠起來時，羊毛似乎沿著較稀疏的線，形成相疊的 V 摺。而圍在身上時，渾然天成的 V 摺或開或合，隨時改變樣貌。（以色列臺拉維夫宣卡學院織品設計系的學生專題，Hadar Grizim）

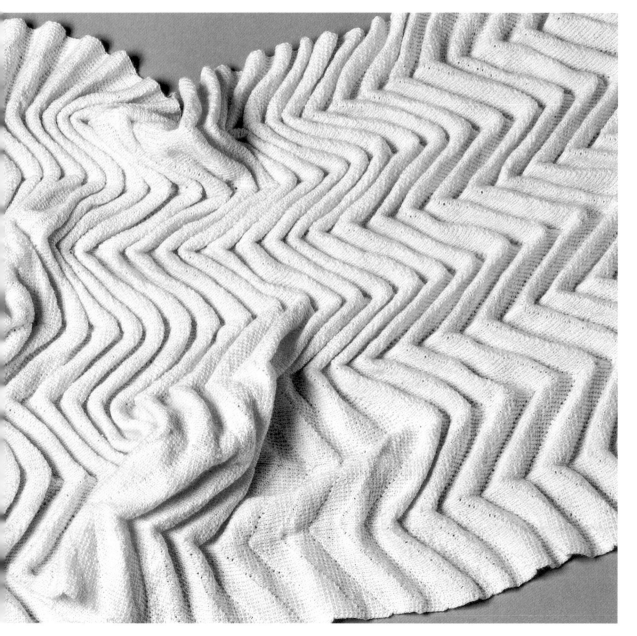

4.3.3　變化版

4.3.3_1

V 摺與 V 摺間的距離不同，展現出
如刀摺一般的視覺效果。

4.3.3_2

一系列不同角度的 V 摺按序排列。

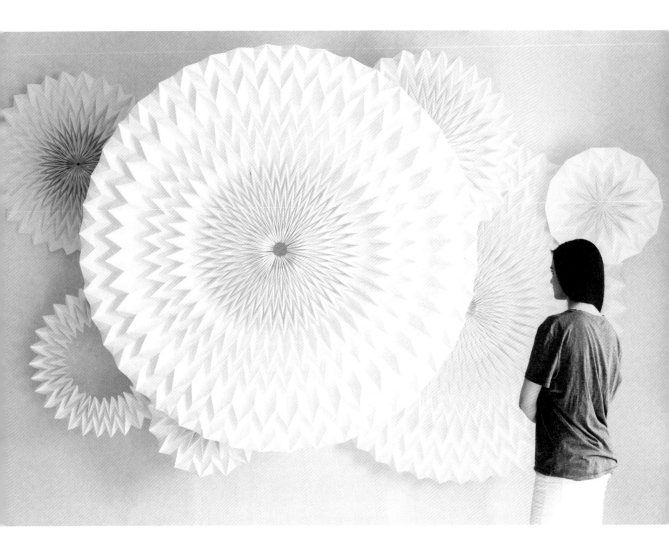

這是為演奏會現場布置而創作的牆
飾。以長條矩形紙張摺製而成,紙
條的寬就是圓的半徑,以規律的格
狀 V 摺完成後,兩端黏合成圓柱,
再小心攤平成圓盤狀。紙條的長度
需計算過,要確實足夠才能讓整個
圓柱壓平。(愛沙尼亞設計師 Anna
Rudanski)

4.3.3_3
溝槽也可以是對角線方向,這樣摺
V字線就與邊平行(或垂直)。

4.4
相對的 V 摺
Vs in
Opposition

「相對的 V 摺」是摺疊家族中的搗蛋鬼，一點都不守秩序。但是，它們建立了全新的結構規則。如果想把 V 摺的潛力發揮到極致，這個新規則絕對值得探討，以 V 摺來創作的能力也會因此大大擴展開來。

4.4.1　概念分析

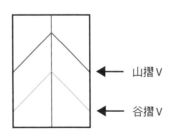

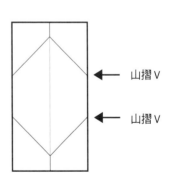

4.4.1_1
請復習一下之前介紹的直向排列 V 摺樣式。

4.4.1_2
標準的 V 摺重複樣式應以山摺和谷摺交錯出現。

4.4.1_3
若是將其中一個 V 摺鏡射，互為鏡射的那組 V 摺就會同樣是山摺。

4.4.1_4

當一對山摺 V（或谷摺 V）互成鏡像，連接它們的那條溝槽將會和 V 摺同樣是山摺（或谷摺）。

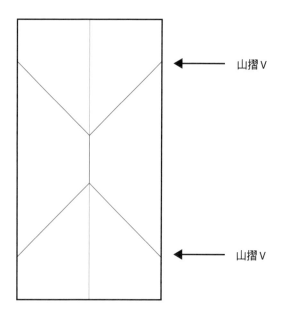

← 山摺 V

← 山摺 V

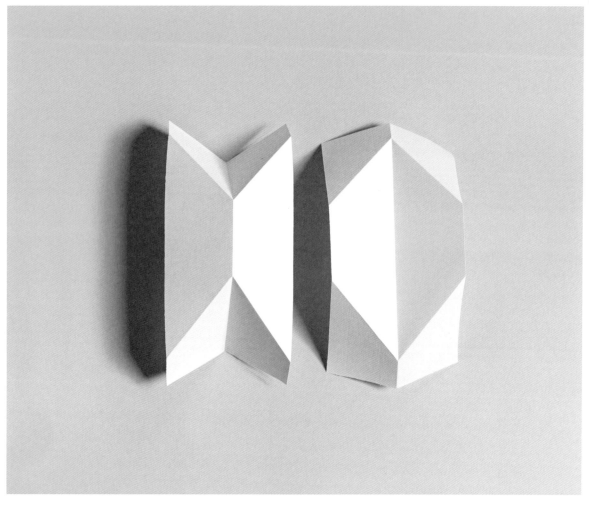

4.4.2　基本結構

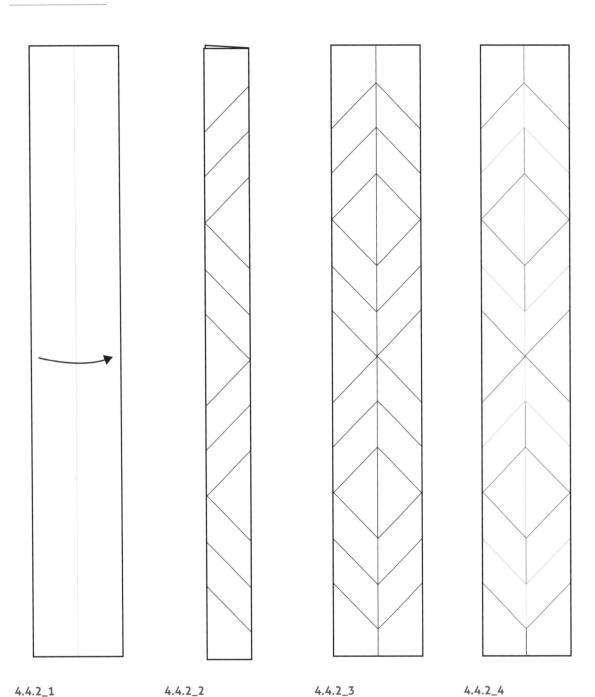

4.4.2_1
摺出中央的深摺線後，對摺。

4.4.2_2
如圖摺出一系列 45 度角摺線。規律是「連續 3 條相互平行的摺線＋3 條鏡射方向的摺線」，每條摺線都要先摺成清晰的深摺線。

4.4.2_3
展開紙張，會得到如圖的摺線。

4.4.2_4
如圖整理摺線。規則是，若相鄰的兩個 V 摺同向，它們就會分別為山摺或谷摺，而若相鄰的兩個 V 摺反向，就會同為山摺或谷摺。

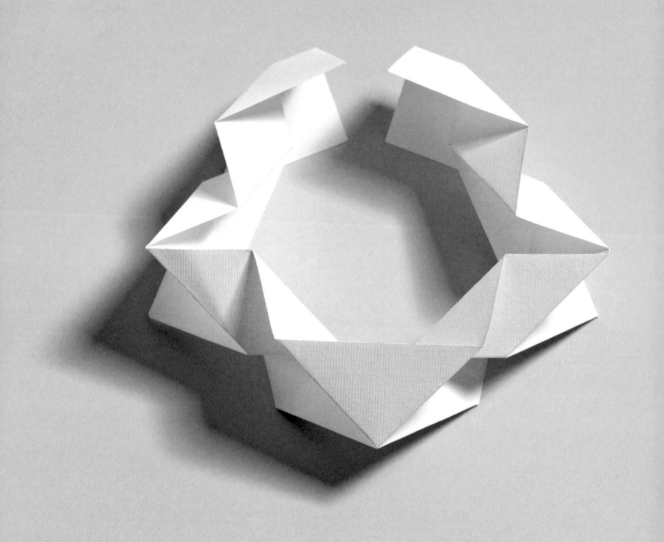

4.4.3　變化版

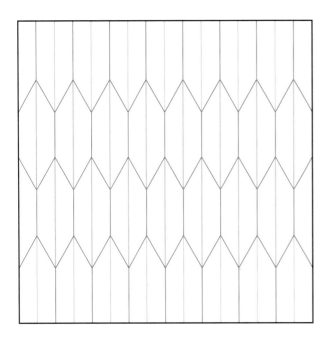

此變化款式中，3 道 V 摺皆互為鏡像，也同為山摺。左圖的 V 摺的夾角是 60 度。也可以改變角度，頂篷構造的高度會因此改變。

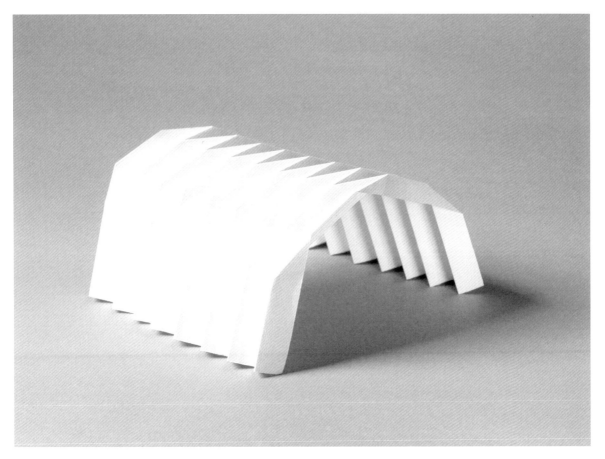

極簡主義（minimalist）風格的座椅，以鋁和皮革製成，將簡單的 V 摺結構發揮到極致。V 摺在此設計中的主要作用是增加結構強度。（中國 Four O Nine 公司設計，鋁製摺疊家具系列）

4.5

多重溝槽與 V 摺
Muiltiple Gutters
and Vs

「多重溝槽與 V 摺」揉合了 V 摺的各種技巧,創造複雜卻可以壓平的 V 字型表面。想要挑戰摺疊技術的冒險玩家,現在是你大展身手的機會了!請來測試摺疊技藝的上限吧。

4.5.1　概念分析

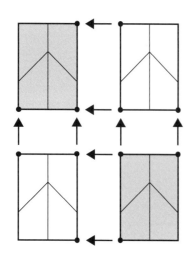

4.5.1_1
將 4 個單一 V 摺,並列成 2×2 的格狀。為方便辨視,以灰底色來區隔。

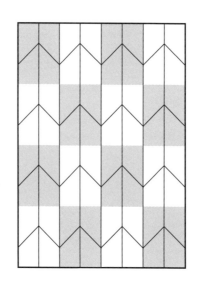

4.5.1_2
格子數可視需要無限擴展。

4.5.1_3
這就是標準 4×4 格狀 V 摺的摺線樣式。

4.5.2　基本結構

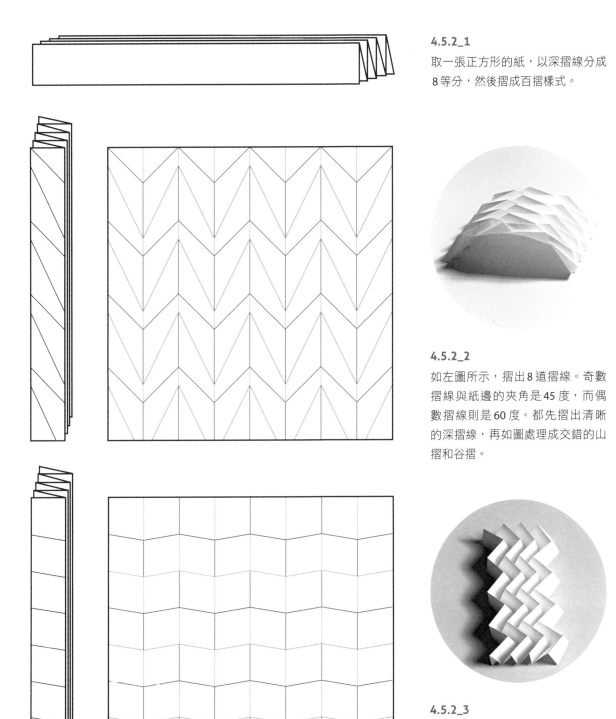

4.5.2_1
取一張正方形的紙，以深摺線分成
8等分，然後摺成百摺樣式。

4.5.2_2
如左圖所示，摺出8道摺線。奇數
摺線與紙邊的夾角是45度，而偶
數摺線則是60度。都先摺出清晰
的深摺線，再如圖處理成交錯的山
摺和谷摺。

4.5.2_3
這款格狀V摺的V角很大，卻可以
收疊成很小的體積。

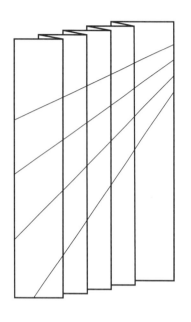

4.5.2_4

一系列非平行的摺線貫穿摺疊起來的刀摺。為方便理解,此為透視圖。

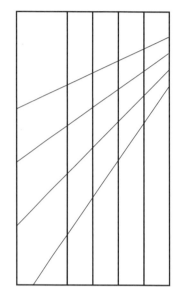

4.5.2_5

同左圖,實際上摺好的紙應該會看起來如上圖。

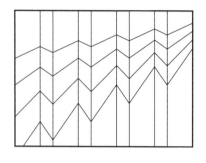

4.5.2_6

展開紙張,會得到如圖摺線。

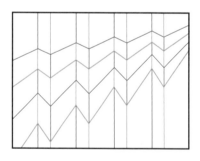

4.5.2_7

如圖整理摺線,相鄰的 V 摺將會互為山摺或谷摺,交錯出現。

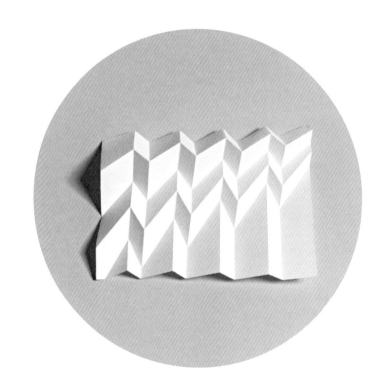

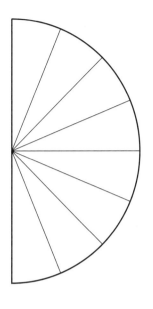

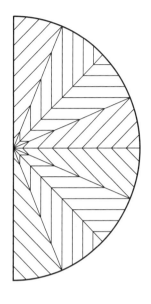

4.5.2_8

現在來試試放射狀溝槽。

4.5.2_9

將半圓摺成 8 等分,每條構槽上的
V 摺平行排列。

4.5.2_10

展開紙張,會得到如圖摺線。

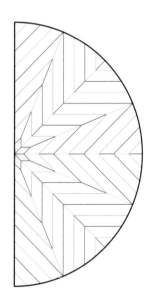

4.5.2_11

如圖整理摺線,從小 V 摺到大 V。

以澆鑄方式生產的陶瓷花瓶。設計
者以格狀 V 摺為概念，生產了一系
列風格類似的瓶、碗以及罐。以精
準的作工澆鑄、確保摺線鮮明，還
原了紙製品脆弱的感覺。（丹麥品
牌 Bloomingville）

4.5.3　造型紙張

4.5.3_1

取一張正方形紙，製作出對角線以及同心
排列的正方形摺線。最後，去除 1/4 的三
角形（記得留下黏片），如圖處理摺線、
黏合後，就變成右圖的三角形作品。

4.5.3_2

同理，以正五邊形來製作同心 V 摺的正方
形作品。又若中間挖空，成品就變成框
狀。稍加修改，也可以做成長方形。

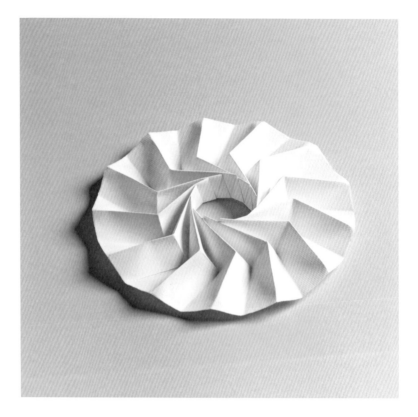

4.5.3_3
將一系列大角度的V摺黏合成圈，
然後壓扁。紙條的一邊成為圓碟的
外緣；另一邊則在中央點擠壓聚
合，成為一件動感十足的作品。

右圖
臨時的聖魯普教堂（Chapel of St
Loup）由木頭搭建，以鋼材接合每
片木板。木板在工廠製作完成後運
到現場，耗時十天組裝完畢。尺
寸：19×12×7公尺。（瑞士建築事
務所 Localarchitecture）

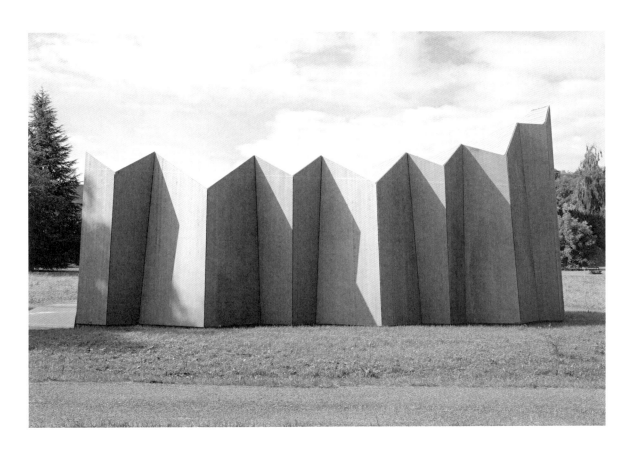

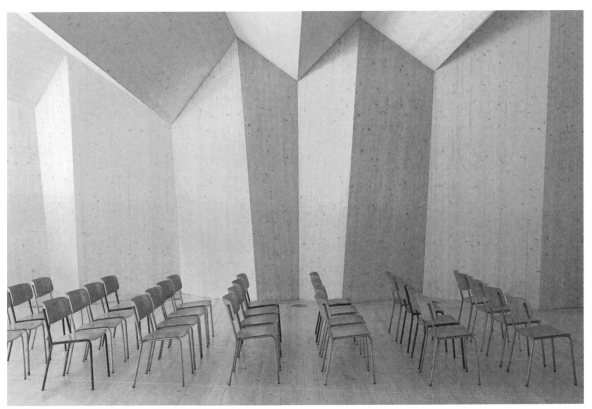

4.6
風琴造型盒
Concertina
Boxes

「風琴造型盒」不但實用、有趣,更具美感。可以壓扁也可以展開,還可以彎成拱門造型。

4.6.1　去角造型（chamfered corners）

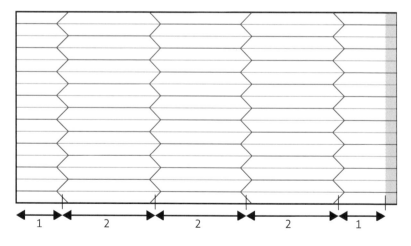

4.6.1_1

轉角 90 度的方形盒子,是最簡單的風琴盒造型,V 摺與水平線的夾角為 45 度。若需要黏片,需設計在邊上而不能在角上,否則會有其中一角太厚,不利於成品平均摺疊壓縮。

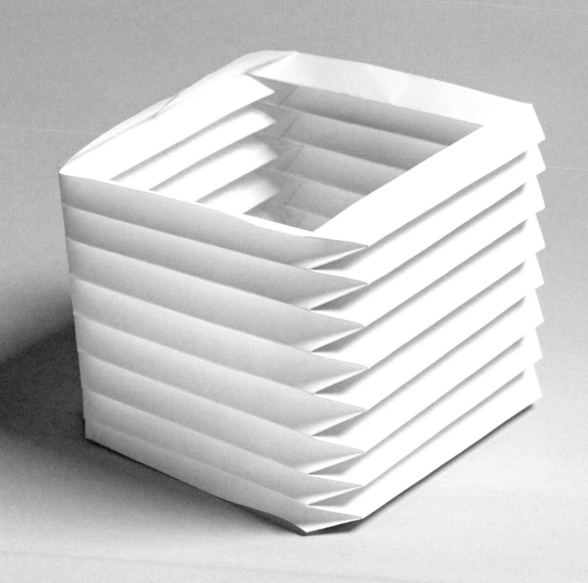

4.6.2　變化版

45°

4.6.2_1

在疊合好的百摺紙棒上，摺出45度角摺線。

90°

45°

4.6.2_2

翻摺後，兩個邊呈90度垂直，就可做出方形的盒狀結構。

90°

4.6.2_3

重複這樣的步驟四次並且頭尾膠合，方形盒就完成了。

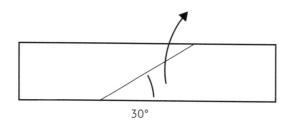

30°

4.6.2_4

現在試著製作夾角30度的V摺。

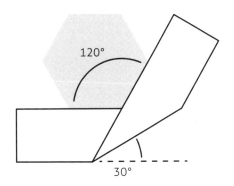

4.6.2_5
也就是得到 120 度內角，適合用於
製作六邊形的風琴造型盒。

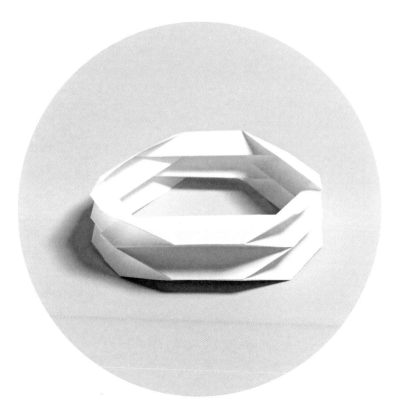

4.6.2_6
展開圖如上，V 摺線與水平線的夾
角是 30 度。

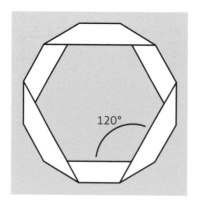

4.6.2_7

六邊形的風琴造型盒的上視圖。

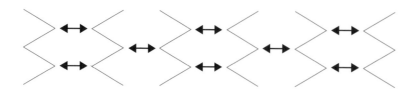

4.6.2_8

概念上，若是將6排V摺相接，就會得到下圖的格狀結構。

4.6.2_9

變成交錯的V摺柵格。

4.6.2_10

現在加上構槽，如圖整理摺線。

4.6.2_11

完成摺疊，黏合壓扁後如左圖。有趣的是，整體造型的輪廓是正六邊形，但會出現正三角形的開口。
以上設計概念可以運用在各種多邊形上。

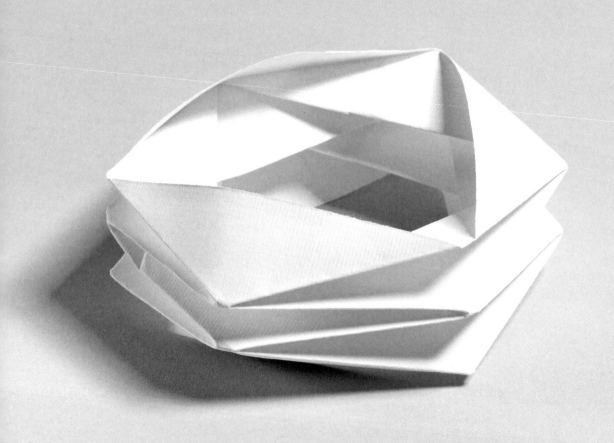

4.6.3　方角造型（square corners）

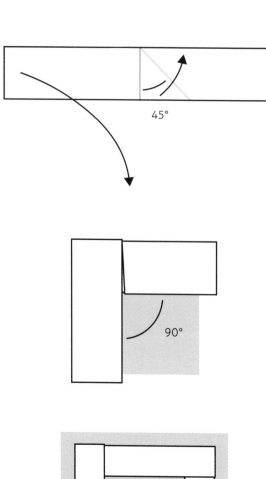

4.6.3_1

以垂直的山摺搭配谷摺 V。兩者的
夾角將決定盒子的邊數。

4.6.3_2

若山摺和谷摺呈 45 度角，內角就
是 90 度。

4.6.3_3

重複步驟四次，製作出方形盒。

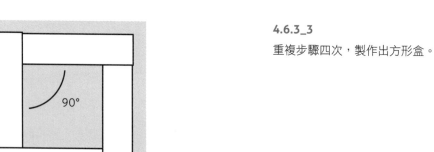

4.6.3_4

現在加上風琴構造。將 **4.6.3_1** 的
圖鏡射後，就是一組 V 摺。

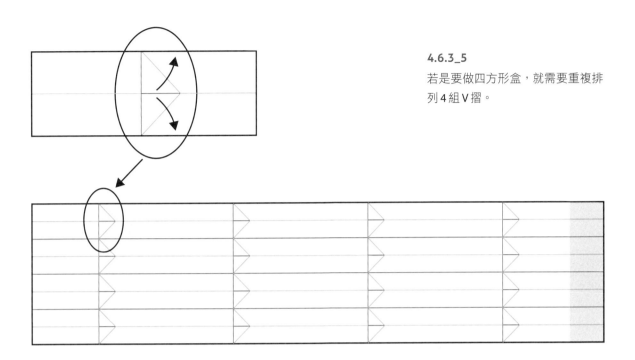

4.6.3_5

若是要做四方形盒，就需要重複排列 4 組 V 摺。

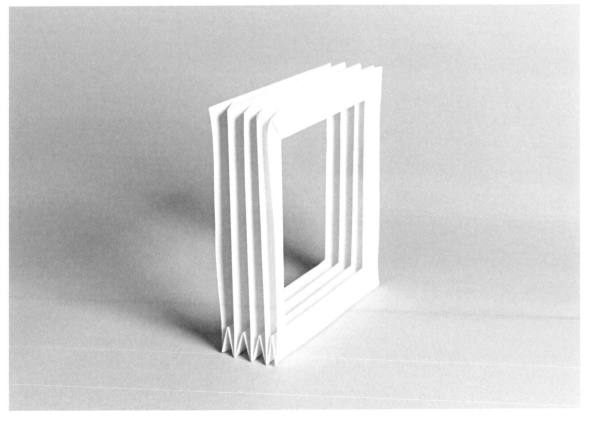

4.6.4　變化版

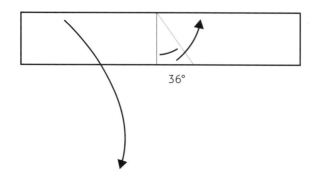

4.6.4_1

如果將 V 摺線與水平線的夾角改成 36 度。

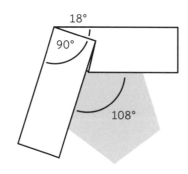

4.6.4_2

內角就是 108 度，也就是正五邊形的內角。請觀察內角如何與紙條的夾角同為 108 度。

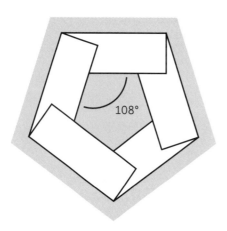

4.6.4_3

摺合完成的正五邊形。

4.6.4_4

正式的展開圖，總共有 5 條垂直摺線。垂直的山摺與 V 摺的角度必須固定，水平摺線（百摺）的部分則可以自由變化。

4.6.4_5

同樣的設計原則，可運用在各種多邊形上。例如將垂直的山摺線與 V 摺線的夾角改成 22.5 度。

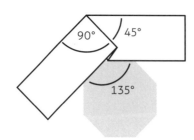

4.6.4_6

內角就成為 135 度，也就是八邊形的內角。

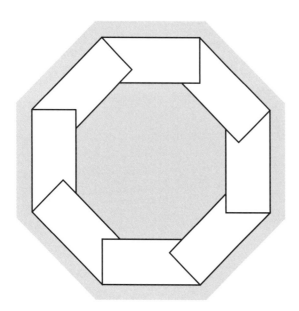

4.6.4_7

摺合完成的正八邊形。

「泰維克人工紙」（Tyvek®）是一種
塑膠薄片，它像紙一樣容易摺疊但
不容易撕破。圖中三個作品皆以這
種材質製成，隨著舞者的動作，它
們會充滿趣味地開開合合。（英國
設計師 Jule Waibel）

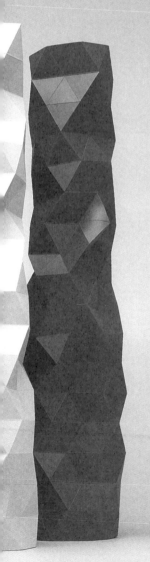

5

格狀分割的設計
Working With Grids

格狀分割的設計

格狀分割設計總讓人眼睛一亮，它們的延展性強、款式單純，能夠發展成非常複雜的樣式。格狀分割設計中，經常運用到 V 摺，因此請熟悉前一章的內容，再開始挑戰。

格狀分割的製作過程可能較費時，也需要較嚴格的精確度，但完成後，效果絕對是值得的。完成摺疊的格狀分割作品，還可以繼續操作變化成其他樣式。

開始之前，一定要也熟悉分割紙張的基礎功夫，請確認你已經完全理解第一章（參見 p.22），那會讓你在製作格狀分割的過程變得較快速，而且保證更精確。剛開始操作格狀分割時，得付出一番努力，但練習幾次後，一定就會流暢順手了。努力總是有代價的。

本章以正方形格狀分割開始進入，接下來介紹較為少見且深奧的三角形格狀分割。如果想進入摺疊王國中人煙稀少的祕境，三角形格狀分割就是首選。

5.1
正方形格狀分割
Square Grids

5.1.1　如何分割

5.1.1_1

正方形格狀分割，由兩組或更多互相垂直的摺線構成。最常見的，就是運用與正方形的水平和垂直邊分別平行的兩組摺線交疊而成的格子。

水平向排列摺線

水平向排列摺線

垂直向排列摺線

5.1.1_2

不過，摺線也可能與正方形的對角線平行。

5.1.1_3

兩組與兩條對角線分別平行的摺線疊合出格狀結構。

5.1.1_4

還可以多加一組與邊平行的摺線，這就是最常見的格狀分割樣式。垂直摺線是深摺線。

5.1.2　如何摺疊格狀分割

5.1.2_1

左圖是一款基本的 V 字格狀設計，
接下來要示範如何摺疊完成。

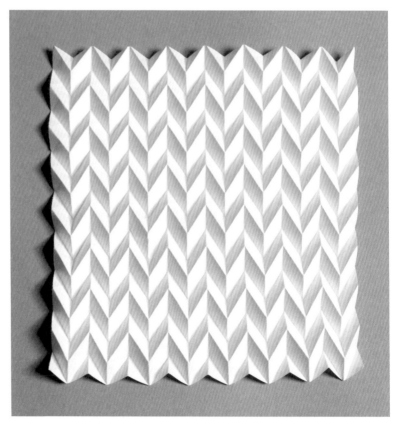

動手摺疊 V 字格

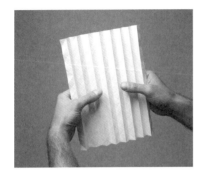

5.1.2_2

先將 15 條垂直線摺疊成百摺樣
式,拇指在紙前、其他手指在後,
一左一右拿著紙張。

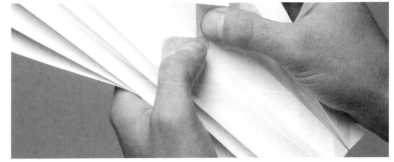

5.1.2_3

五指並用,壓出凸起以及凹下的成
排 V 格。上排的 V 是山摺,下排的 V
是谷摺。記得,所有的摺線都是已
經 有 摺 痕 的 , 沒 有 任 何 新 產
生的摺線,因此只要按部就班,一
排一排慢慢摺出來,摺好的部分就
讓它們像風琴般收攏起來,還沒有
摺好的部分則展開來操作。

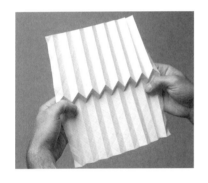

5.1.2_4

這是一排摺好的 V,接下來只要有
耐心地重複步驟就行了。

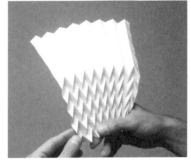

5.1.2_5

往下摺疊,直到紙張的末端。

5.1.2_6

再往上摺疊,直到紙張的頂端。

5.1.2_7

將紙張收攏壓成窄厚的紙棒。反覆
施力,加深摺線。

5.1.2_8

現在輕輕展開紙張,格狀結構清晰
地出現了。

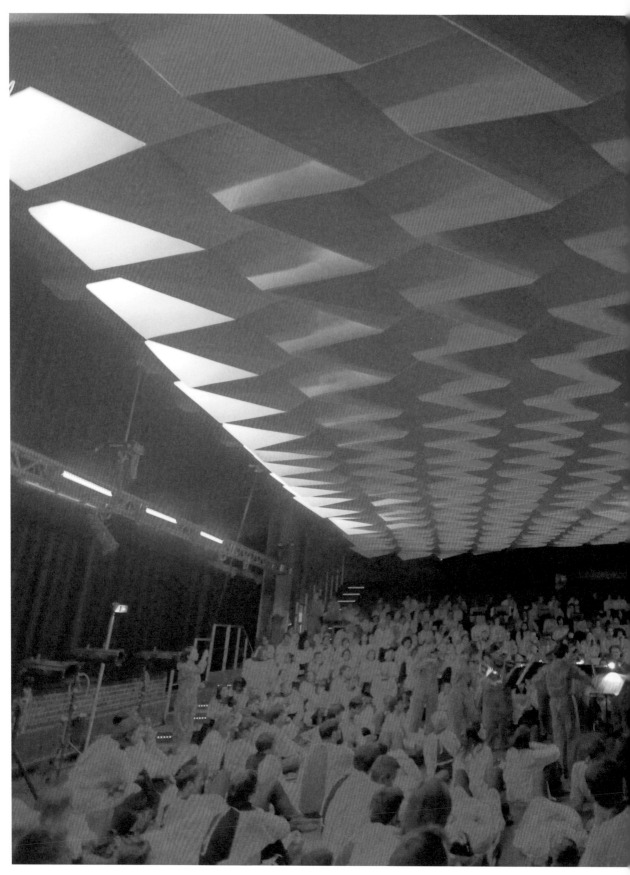

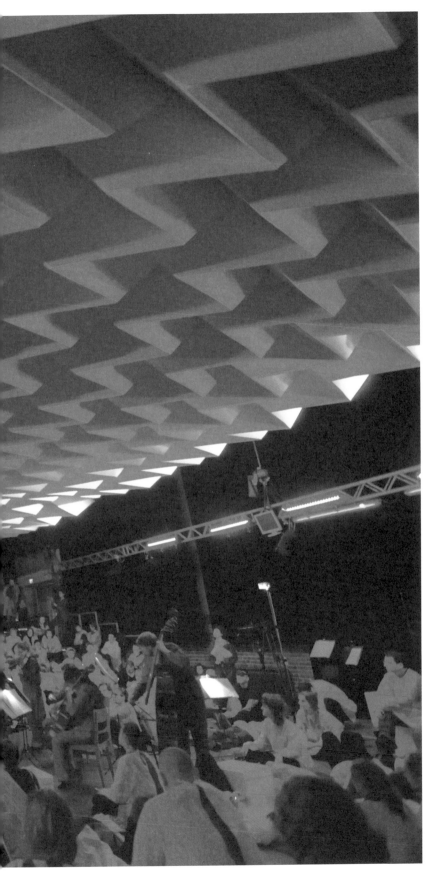

這款大型 V 摺天花板，由數以百計的平行四邊形厚紙板構成，懸吊於演奏會觀眾的上方。以手動操作的複雜槓桿裝置，讓天花板組件能夠隨著音樂劇烈起伏，就像波濤洶湧的海面。尺寸：25×11 公尺。（德國設計師 Anna Kubelik）

5.1.3　變化版：局部完成

5.1.3_1

移除部分 V 格：

若計畫性地跳過某些 V 格不摺，就
可以出現各種不同的變化。本例只
摺出一排 V 格。

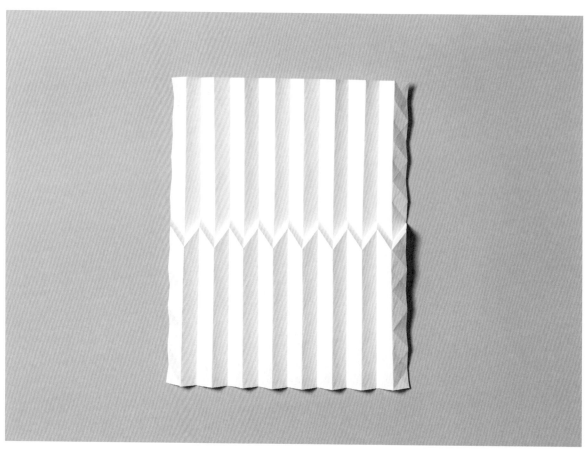

5.1.3_2

拉長的 V 格:
V 格的空間可以加大,就會出現不同比例的格狀結構。

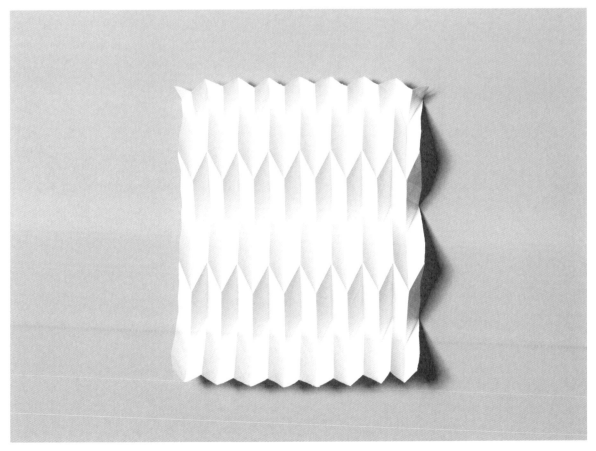

5.1.3_3

移除垂直摺線：
可以移除一些垂直摺線，讓 V 格向
左右延伸開來。

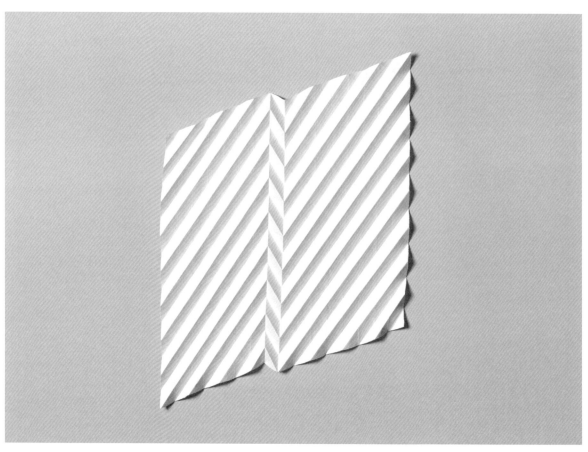

5.1.3_4

改變垂直摺線間的距離：
本例中，從原本15條垂直摺線中
去除3條，出現了迷人的視覺韻
律。

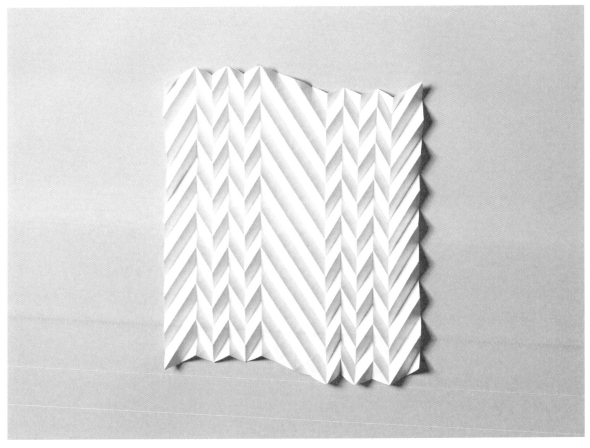

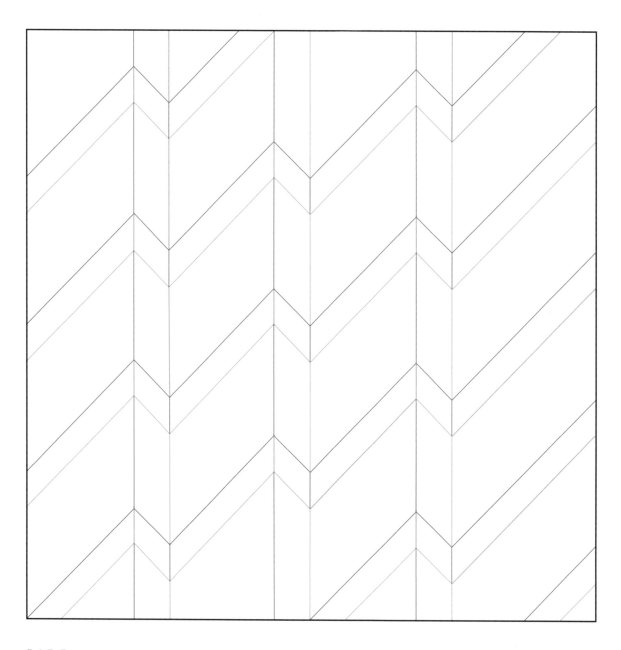

5.1.3_5

移除部分垂直線及 V 摺線：
同時移除格狀構造的兩個元素，展
現出活潑韻律。

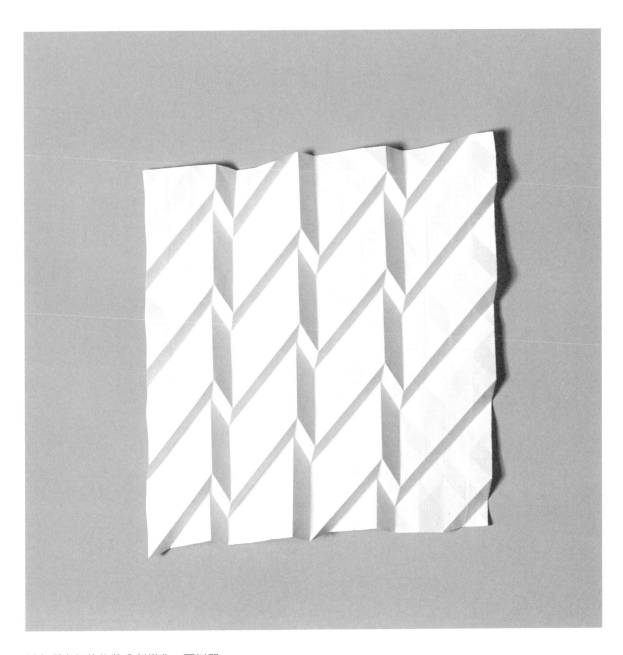

以上所介紹的格狀分割變化，可以單獨應用也可以組合應用，就會產生數之不盡的豐富摺疊表面與款式。有些概念和技巧相當進階，不過只要有信心和耐心，投注時間認真練習，終究會有非常豐碩的收穫。

下方一系列圖片，是一位學生參與設計專題的部分作品紀錄，這是她練習格狀摺疊的過程。在一學期的時間內，這名學生操作了超過一百款格狀設計，她自由自在地測試光影、色彩、材料與紋樣。這些練習成果，都將成為她未來在專業設計領域發展時的重要參考資料。（以色列臺拉維夫宣卡學院時尚設計系學生專題，Janine Farber）

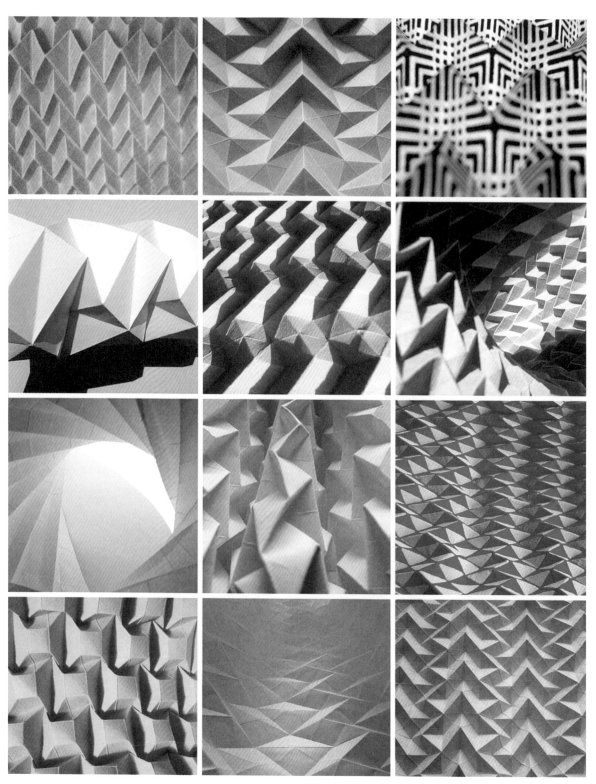

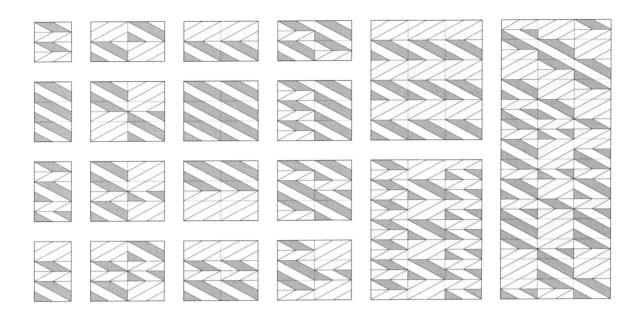

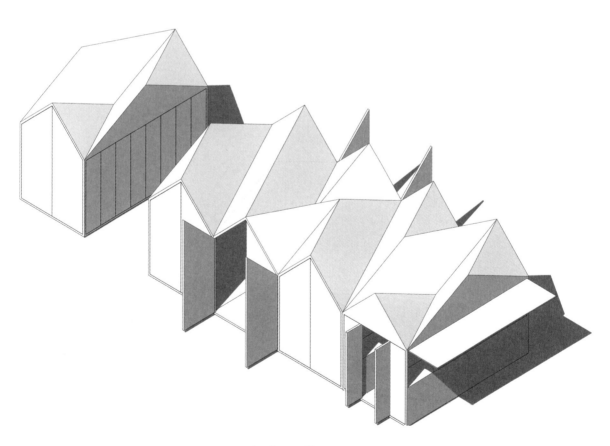

本款屋頂設計，是一系列多拼或獨棟小屋的競圖作品。這些精巧造型，從街上望過去，在眾多傳統屋頂造型中獨樹一格。從上方俯瞰，就會看到一連串複雜的多重 V 摺平面，以看似隨機的方式結合。（德國 K.W.Y.建築設計公司）

5.2
三角形格狀分割
Triangular Grids

三角形格狀分割較正方形格狀分割來得不直覺，也因此較不常見。運用三角形的幾何造型，對設計師而言相對不熟悉。不過，就和正方形格狀分割一樣，三角形格狀分割設計也能發展成豐富多變的樣式。

5.2_1
這其實就是「60度格狀分割」（參見 p.47）。

5.2_2

在上一步驟的谷摺線之間，加上山摺線。把紙分成 16 等分的方法請參見 p.30，完成所有 60 度山摺線和谷摺線後，垂直摺線應也會被細分成 15 條（16 等分）。將所有的垂直摺線摺成深摺線。本例中的紙張是正方形的，若不用正方形的紙也可以。

所有的方形格狀分割樣式，都可以變化成三角形格狀分割。三角形格狀分割的 60 度 V 摺，比正方形格狀分割的 45 度 V 摺更寬。

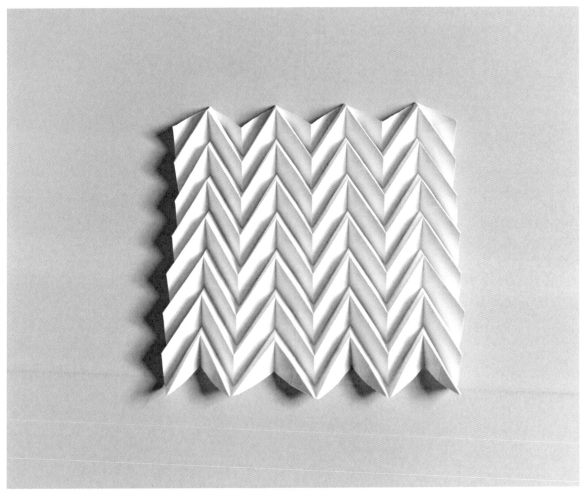

5.2_3

可試著將 **5.2_2** 的設計轉 90 度後，
百摺的部分重新修正為垂直線，結
果會產生 30 度夾角的 V 摺。有趣的
是，垂直摺線將會剩下 13 條（14
等分）。

如此一來，V 格變窄了。而這款 V
格設計也可以依照先前的變化方式
發展出變化款（參見 p.236-241）。

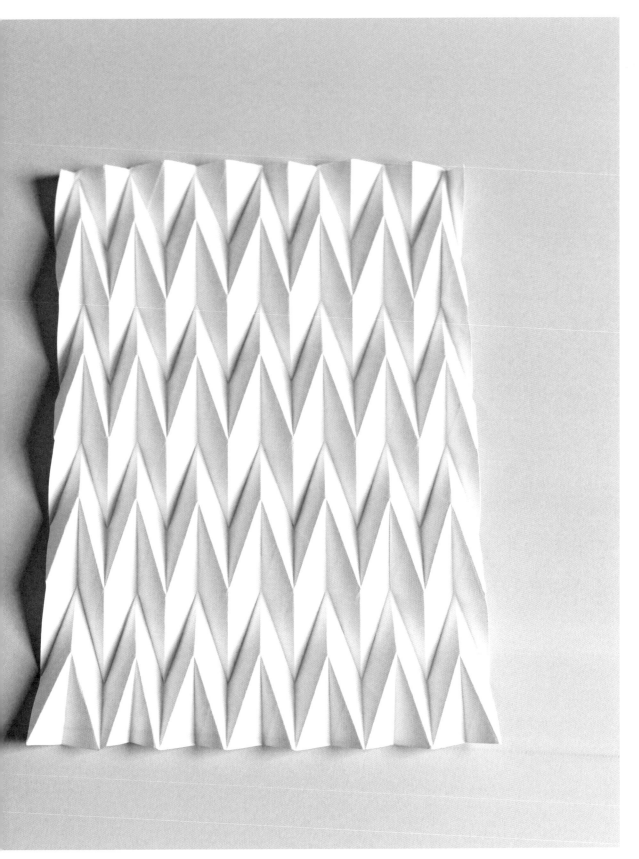

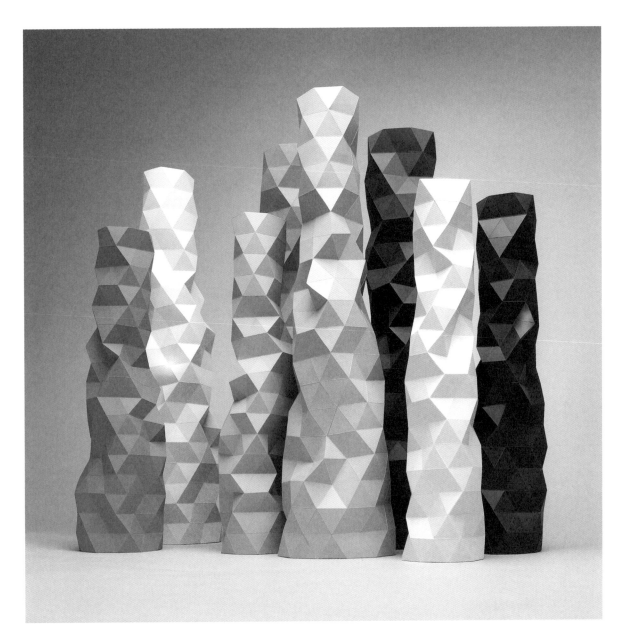

左圖

將一張相片分成 60 度格狀切割,然後以軟體將部分顏
色依循格子調整。將完稿印刷出來、按照格線摺疊、整
理後,製作出充滿嘻鬧感與不安氣氛的作品。尺寸:
70×53×23 公分。(義大利設計師 Andrea Russo)

上圖

這些花瓶是以水性樹脂(water-based resin)灌入手工
製作的模子而成。並非什麼高科技的生產方法,卻創造
出乾淨俐落具現代工業感的作品,讓人心情愉悅。高度
約 40 公分。(英國設計師 Phil Cuttance)

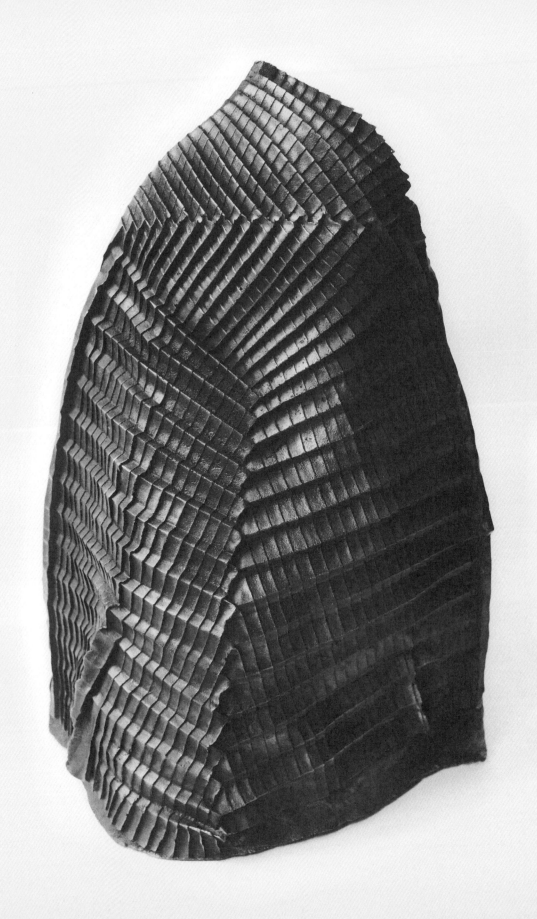

6

摺中有摺
Pleats Laid Across Pleats

摺中有摺

這是本書探討摺疊技術的最後一章，在此章節中，我將運用所有先前介紹的技術，以堆疊等方式組合、變化，產出複雜精緻的樣式。

光是兩條摺線交錯互動，就能創造出令人拍案叫絕、優美驚豔的作品。在摺紙的世界，一加一往往會大於二，真是引人入勝。

組合不同摺疊技巧的方式五花八門，本章僅提出四種基本方法。如果想探索摺疊的奧祕，不妨從本書挑兩種摺疊樣式，以相互垂直的方式讓第一種堆疊於第二種之上；接下來對調順序，比較兩者的不同。

堆疊的方法很多。請先從簡單的格狀分割開始，只用 4 等分或 8 等分分割來練習，以免耗費太多時間。發現效果不錯的點子，再升級為 16 等分或 32 等分，或者更多等分。甚至可以採用三角形格狀分割（參見 p.244），以三層堆疊的方式，挑戰摺疊樣式的極限。

6.1

刀摺的堆疊
Knife
Across Knife

刀摺乍想之下，不是個最適合用來堆疊的造型。但如果悉心安排，結果將會讓人驚豔。本章節將會介紹諸多堆疊方式的其中幾項，呈現如何從一種堆疊交錯方式發展成許多樣式。

6.1.1　基本範例

6.1.1_1
取一張正方形紙張，在左下角標示一個圓點（實際操作時只要一個小小的點就可以了）。

6.1.1_2
從圓點出發，摺出一系列水平向刀摺，以下稱作「A 系列刀摺」，編號從 A1 到 A7。

6.1.1_3
從圓點出發，摺出一系列垂直向刀摺，以下稱作「B 系列刀摺」，編號從 B1 到 B7。

6.1.1_4
請記得無論任何操作，都是從圓點出發就對了。

A1

B1

A2

6.1.1_5

開始動手摺疊，從圓點出發，先處
理 A1。

6.1.1_6

將 A1 壓平，接著處理 B1，B 系列
要在 A 系列的上面。

6.1.1_7

把 B1 壓平，然後處理 A2。

B2

6.1.1_8

把 A2 壓平，處理 B2。依照這樣的
順序摺疊完畢——A3、B3、A4、
B4、A5、B5、A6、B6、A7，最後
是 B7。以交錯方式處理，讓兩系列
摺疊勻稱地交織在一起。

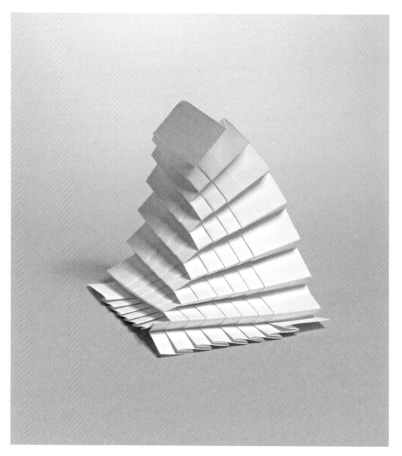

ABCDE
FGHIJK
LMNOP
QRSTU
VWXYZ

左圖

左圖
在完成摺疊並壓平的 **6.1.1_8** 上，畫上字母圖案。隨著堆疊層伸展或分離，字母被漏白部分支解開來。將每個字母分別拍照，放進 CAD 軟體中製作成向量檔案，完成一套字母設計。（以色列臺拉維夫宣卡學院系傳播學系學生專題，Alexandra Wilhelm）

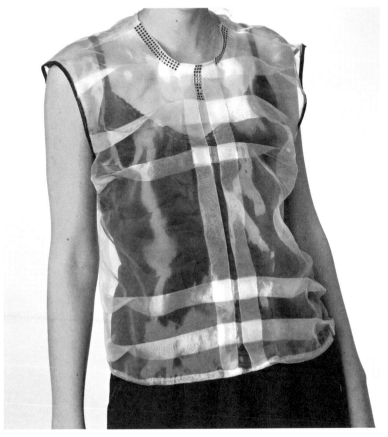

右圖
薄紗上這幾道水平與垂直的刀摺，與黑色襯衣形成趣味對比。有些摺份以扭摺方式處理（參見 p.117），正面以黑色拉鍊接合。（以色列臺拉維夫宣卡學院時尚設計系學生專題，Ohad Krief）

6.1.2　對角變化款

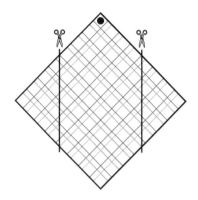

6.1.2_1

摺出與前例相同的刀摺格狀分割。
起點（圓點）的位置也相同。

6.1.2_2

將正方形紙張轉成菱形，圓點轉到
頂端。如圖，將左右兩側以對稱的
方式裁掉。

6.1.2_3

裁好的紙張如上圖，從起點開始，
以相同方式編織摺疊完成。

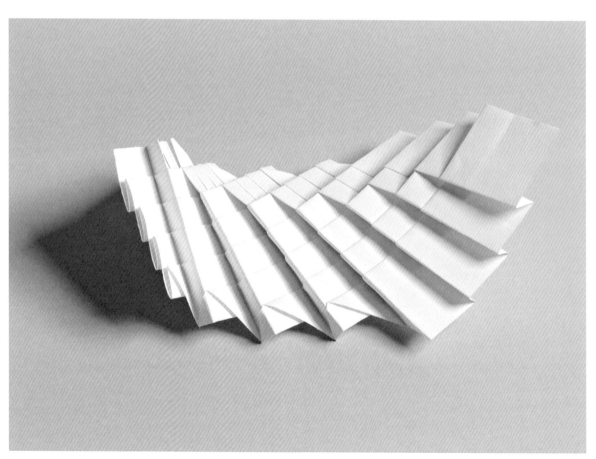

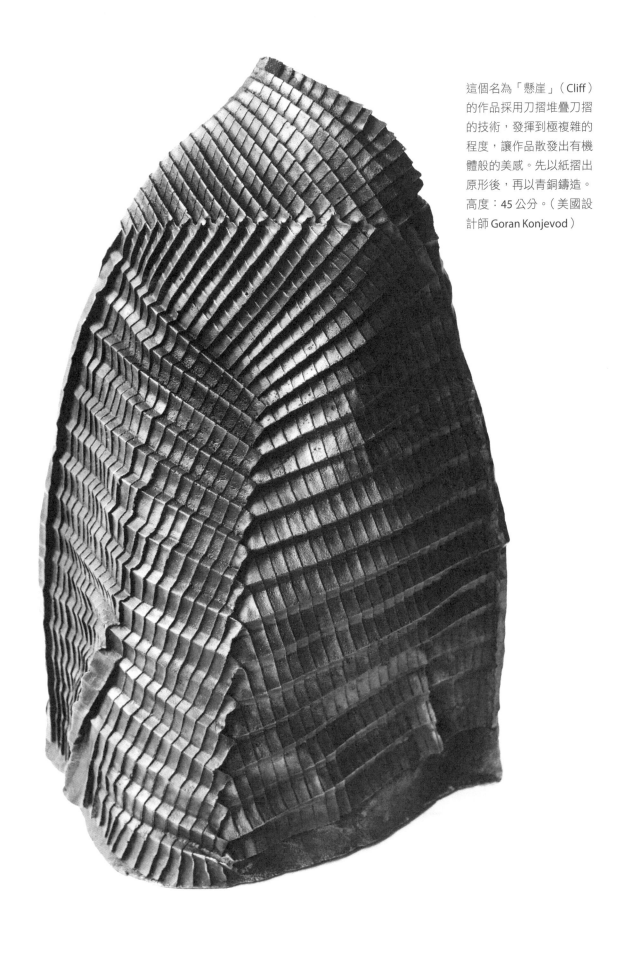

這個名為「懸崖」（Cliff）的作品採用刀摺堆疊刀摺的技術，發揮到極複雜的程度，讓作品散發出有機體般的美感。先以紙摺出原形後，再以青銅鑄造。高度：45 公分。（美國設計師 Goran Konjevod）

以可透光的和紙，摺疊出 25 款平面。這是一本紙藝研究的學術雜誌封面，不受拘束的風格，調和了雜誌中嚴謹的內容。每個方格的尺寸：7.5×7.5 公分。（美國設計師 Goran Konjevod）

6.1.3　刀摺的三層堆疊

6.1.3_1

取半張正方形紙,分割成8×15的格狀(最簡單的方法,是先分成8×16的格狀,然後去除一個摺份)。將起點安排在底邊的正中央。我們將從圓點開始處理總共三個系列的刀摺(A、B、C)。

6.1.3_2

從A系列刀摺開始,從圓點摺到紙的最左端(A1到A7)。再處理B系列刀摺,從起點摺到紙的最右端(B1到B7)。

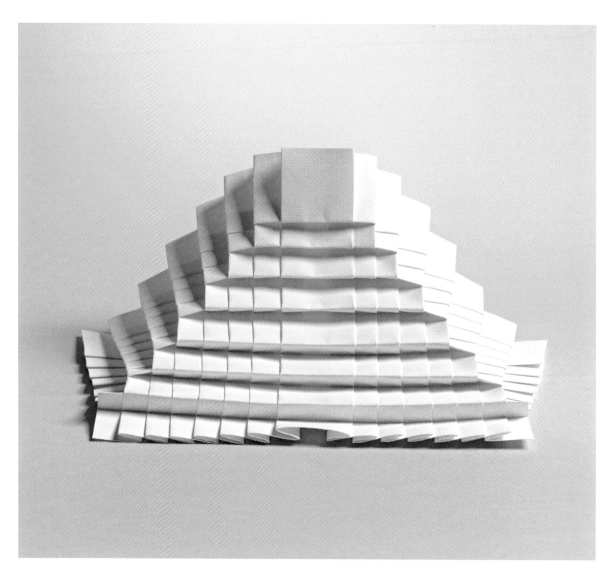

6.1.3_3

最後是 C 系列刀摺。從圓點開始摺
到頂端（C1 到 C7）。
要來將三系列刀摺交織在一起了，
循環的順序是：

A1 － B1 － C1

A2 － B2 － C2

A3 － B3 － C3

A4 － B4 － C4

A5 － B5 － C5

A6 － B6 － C6

A7 － B7 － C7

請務必完全根據以上順序，結果就
會像半截金字塔。

6.1.4　刀摺的四層以及更多層的堆疊

6.1.4_1

將一張正方形紙分割成 16×16 格狀山摺，然後於水平和垂直邊各裁掉一等分，變成 15×15 格狀分割。格數為奇數，才能找出正中央的起始點（圓點）。如果是 16×16 的格狀分割，中央就會落於兩等分接合處，這樣就無法有正中間的摺份。找出起點，摺出四個系列的刀摺 A、B、C 和 D。

請注意，所有系列都必須從編號 1 開始（A1、B1、C1 以及 D1），在編號 7 結束（A7、B7、C7 以及 D7），一條一條處理完成，摺疊的順序如下：

A1 －B1 －C1 －D1
A2 －B2 －C2 －D2
……

如此依序摺疊，直到 A7 －B7 －C7 －D7 結束。最後的成品就像金字塔。可向上拉展，讓將金字塔變更高。

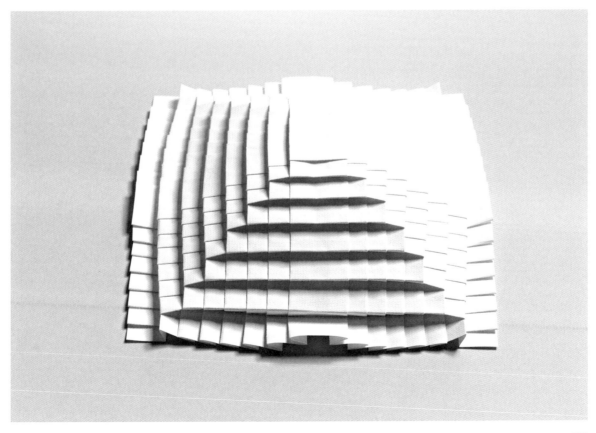

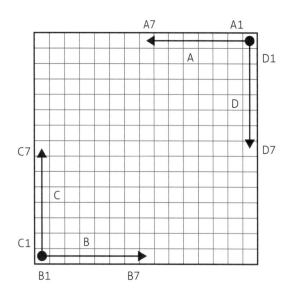

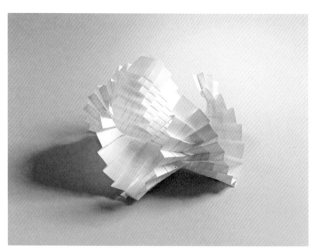

6.1.4_2

本例將起點的位置改變了,製作出與金字塔相反的造型。同樣是15×15格狀分割,但是圓點位於左下和右上兩個位置。A與D系列刀摺,從右上角開始摺疊;B與C則從左下角開始。每個系列都會在7道刀摺後,會合於紙張中央。

每道刀摺都要單獨處理,編織摺疊的順序如下:

A1－B1－C1－D1

A2－B2－C2－D2

……

如此依序摺疊,直到完成A7－B7－C7－D7。最後的成品像一張翻面的桌子。

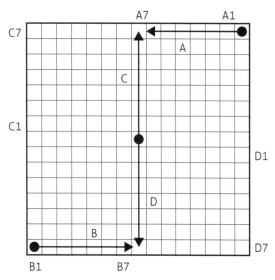

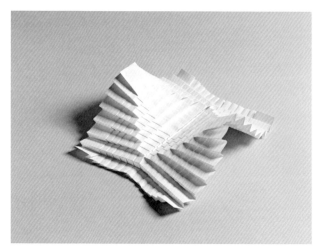

6.1.4_3

再進一步,同樣是15×15的格狀分割,將起始點設定在三個位置。A和B系列刀摺,從角落開始;C和D則從正中央的點開始。每道刀摺都要單獨處理,按照與上例相同的順序摺疊編織。最後的成品,就像兩半有階梯的金字塔。

6.1.4_4

堆疊的刀摺數量可以自由增減。本
例運用六個系列的刀摺，以對稱的
方式將 A 和 B 系列重複操作兩次。
仔細觀察，就會發現本例其實和
6.1.4_1 一模一樣，只是重複運用
罷了。只要掌握「從起點出發」與
「互相交會的摺線依序摺疊」兩個
原則，就能編織任何數量的刀摺。

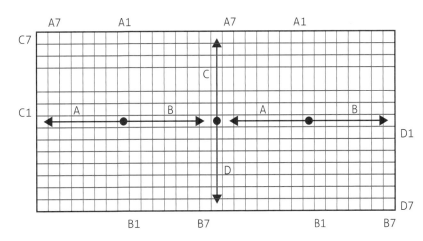

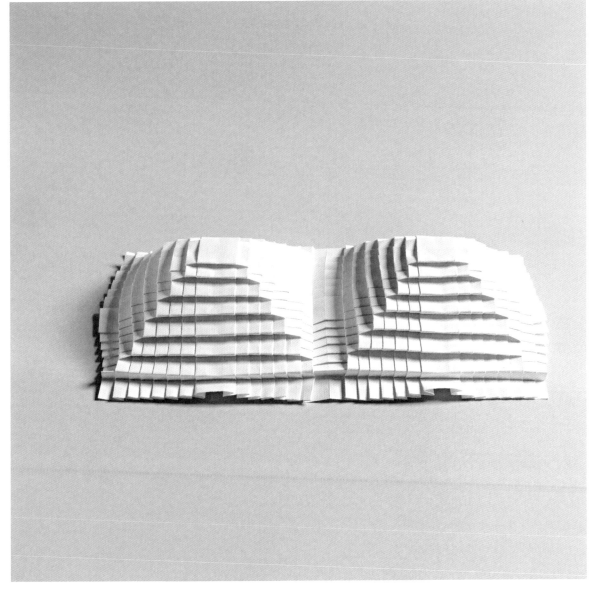

6.2

百摺搭刀摺
Accordion
Across Knife

利用一系列百摺以垂直方向橫跨一系列刀摺,就有可能創造曲面。下個跨頁將用連續畫面展示如何把刀摺拉出成傾斜造型,看似單純無奇;但是重複多次,就會產出絕美的造型。

6.2_1

摺出三組刀摺。

6.2_2

展開刀摺,以百摺從山摺開始,將紙張分成8等分。

6.2_3
重新摺疊刀摺。

6.2_4
重新摺疊百摺。

6.2_5
這就是一組刀摺搭百摺的基本陣
列，數量可視需求無限增加。

如何展開摺份

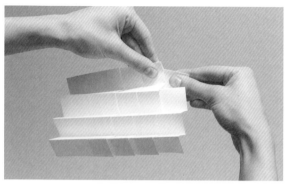

6.2_6

將摺好的紙拿起來，刀摺的開口端
朝右。

6.2_7

以左手抓緊紙張，以右手將摺份向
下旋轉 15 至 20 度。

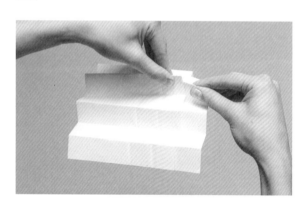

6.2_8

重複上述步驟，將下一個摺份向下
旋轉同樣角度。

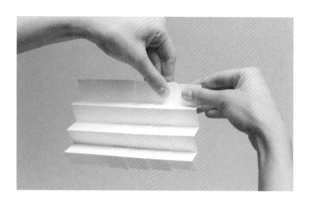

6.2_9

將同一排的剩下兩個摺份也旋轉完
成，壓緊摺份。

6.2_10

第一排處理好了，它們好像垂下去了一
般，接著以同樣方式處理下一排摺份。

6.2_11

重複步驟 7 和 8，將下一排摺份以
相同的角度拉轉、摺疊完成。

6.2_12

將處理好的摺份壓緊,以強化新的
摺線。

6.2_13

重複步驟,將剩下兩排摺份都處理
完成,紙張將變成曲面

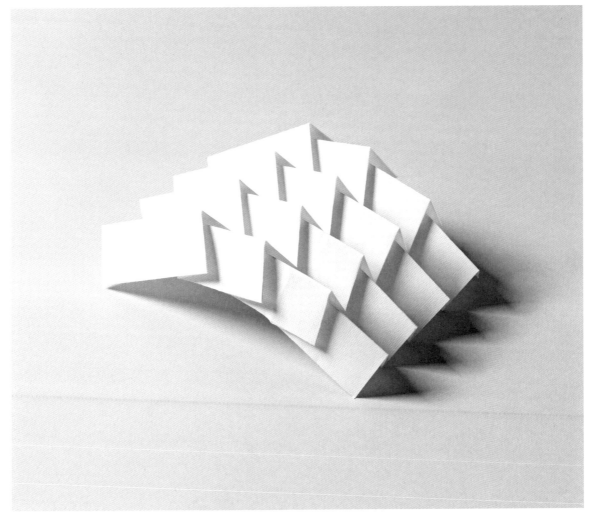

本款碗型設計，以一系列百摺橫越
刀摺的樣式組成。用紙筒摺疊完成
後，以粉蠟筆上色。紙筒的一端以
額外的摺疊閉合，變成碗底；另一
端則保持開放成碗口。這件作品只
用摺疊完成，沒有用到任何切割。
直徑：30 公分。（英國設計師 Paul
Jackson）

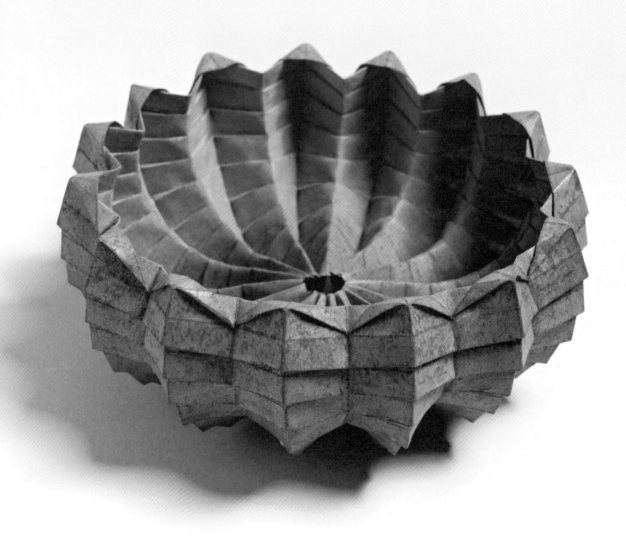

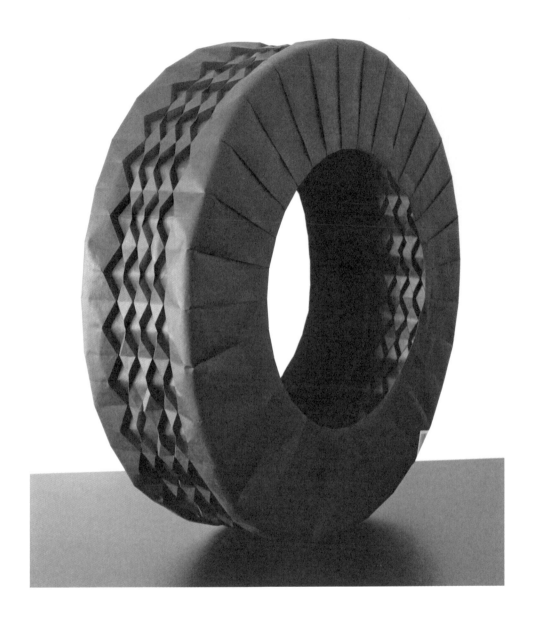

這件作品的結構與左頁作品相似，
但結合了更複雜的技術。作品的尺
寸和車輪一樣大，取名為「轉向！」
（Swerve off!）。精緻的胎紋，由一
整張未經裁剪的紙張摺成。（法國
設計師 Etienne Cliquet）

6.3

立摺搭立摺
Upright Across Upright

幾條立摺以垂直方式搭配另外幾道立摺,一系列箱形結構就出現了。調整立摺的高度和彼此間的距離,就能實驗出許多有趣的變化。

6.3_1

如圖摺出六組立摺摺線,每組立摺的中間那條線都是山摺。

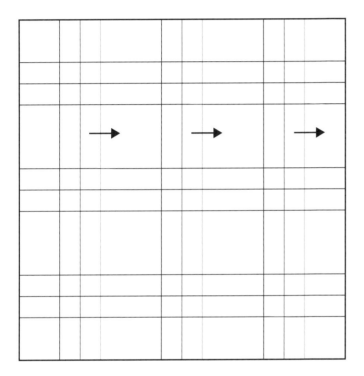

6.3_2

摺出垂直方向的三組立摺，向右方
壓倒暫時摺成刀摺。

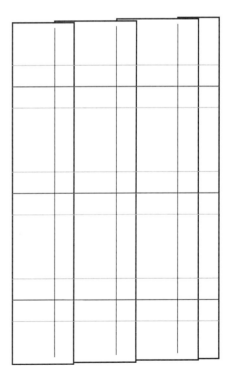

6.3_3

摺出水平方向的三組立摺。

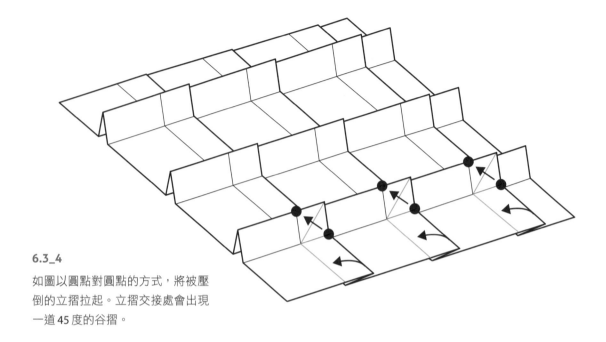

6.3_4

如圖以圓點對圓點的方式,將被壓
倒的立摺拉起。立摺交接處會出現
一道 45 度的谷摺。

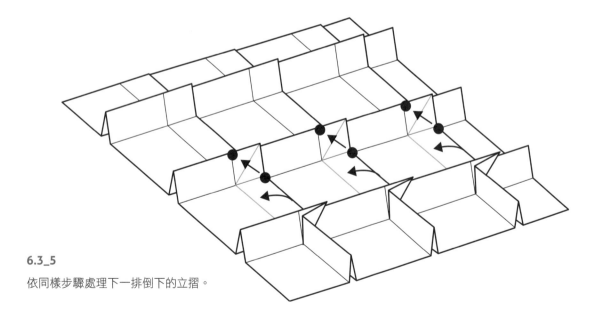

6.3_5

依同樣步驟處理下一排倒下的立摺。

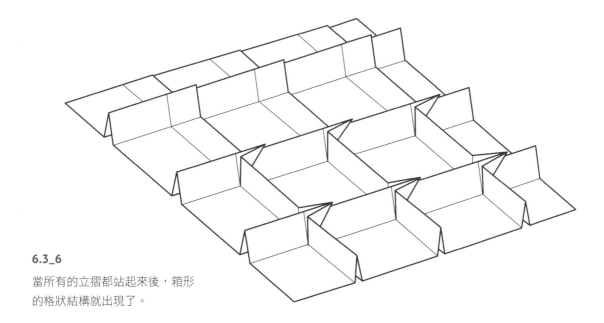

6.3_6

當所有的立摺都站起來後，箱形
的格狀結構就出現了。

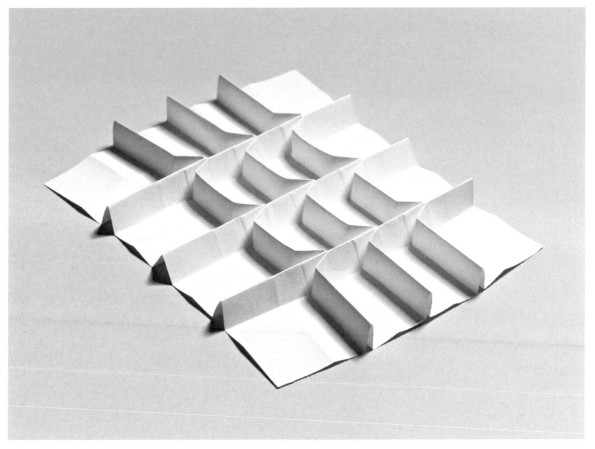

6.4

割摺搭割摺
Cut Pleats
Across Cut Pleats

以垂直方式互相搭配的割摺，能製造出富秩序性的格狀表面。若用兩面不同顏色的紙來製作，會產生出色的效果。若進一步利用紋樣印刷，可以創造出很有趣的作品。

6.4_1

取一張兩面不同顏色的紙張。

6.4_2

如圖摺出六組立摺摺線，每組立摺的中間那條線都是山摺。

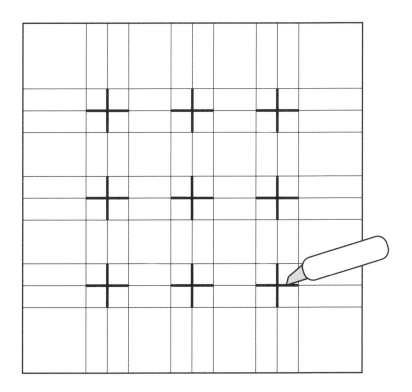

6.4_3

如圖在立摺的交叉處，切出十字型
的割線。

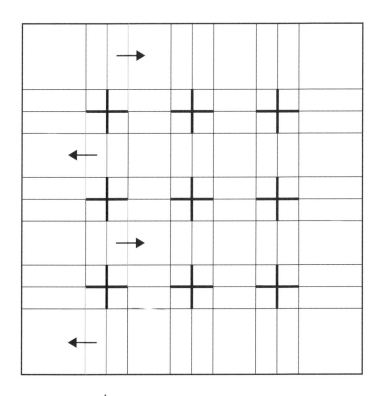

6.4_4

如圖將每組摺份分成四個區塊，摺
成立摺之後，分別向右、向左交錯
壓平（參見 p.140）。

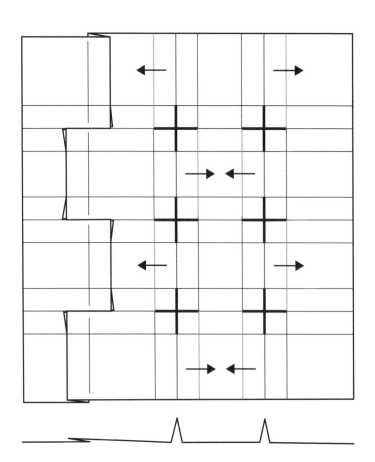

6.4_5

重複步驟,處理剩下兩組垂直的割摺。每個摺份倒平的方向,應與相鄰的摺份互為鏡像。

6.4_6

完成摺疊的作品如右圖,一些新的平面被攤開了。

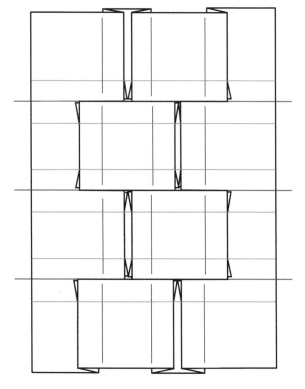

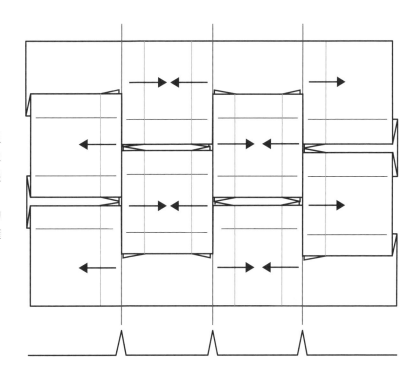

6.4_7

將紙張旋轉90度,處理另外三組割摺,同樣依照相鄰摺份互為鏡像的原則摺疊。摺份將如花朵一般展開來。

完成後,好玩的事發生了,紙張的背面被翻摺出來,「花朵」因此擁有不同顏色,真是美不勝收。

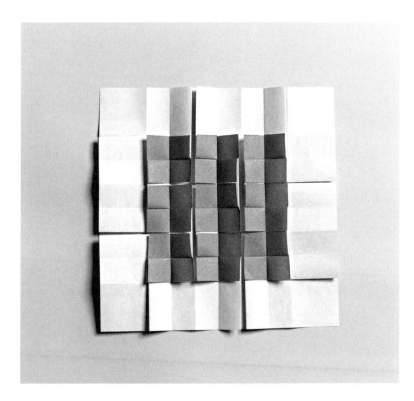

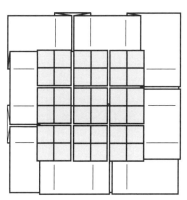

6.4_8

這就是最後的成果。如果希望摺線更緊實,可將紙張翻面後施壓。

這幅作品是以 25 張小圖案組合而成的,每張圖都是整幅圖的局部。應用「割摺搭割摺」的技巧,將圖案部分割開、翻轉後,變成一幅兩面都有圖案的畫作。摺製完成後的作品,是摺製前的一半大小。規格:75×50公分。(英國設計師 Paul Jackson)

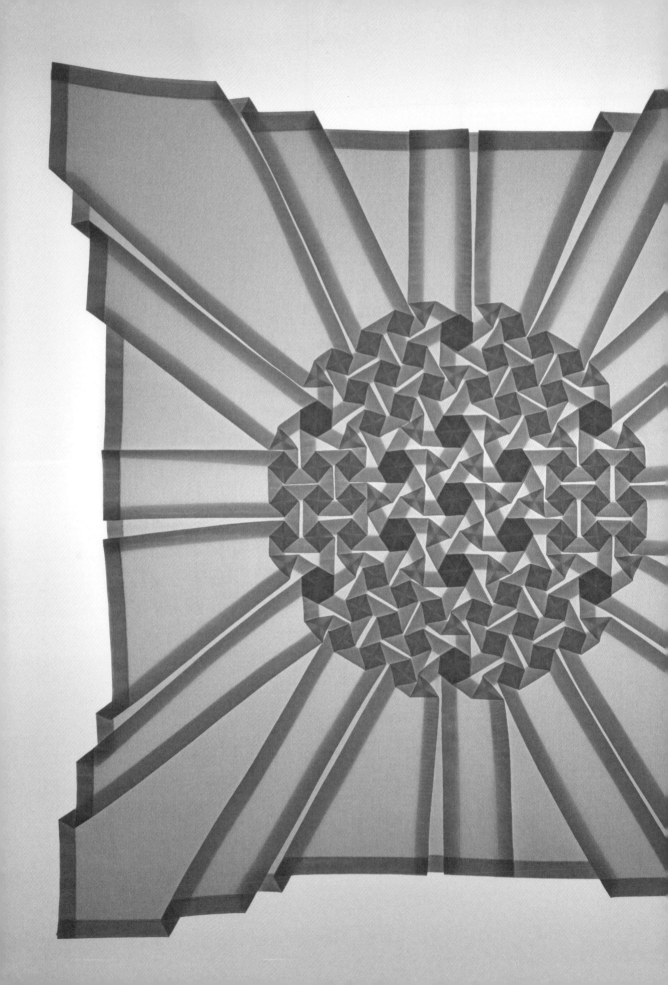

7

如何摺疊織品
How To Pleat Fabric

7.1

熨燙與烘烤
Steaming
and Baking

7.1.1　皺褶

透過熨燙將摺疊樣式永久固定於織品的傳統技法，又稱為「皺褶法」（plissé）。不過，若希望燙線是永久的，就要採用百分之百的人造織品。由於熨燙產生的高溫蒸氣能溶化纖維、永久性地改變纖維排列的方式。如果使用天然纖維如棉、羊毛、亞麻或蠶絲等，則不會有這樣的效果。

熨燙過的人造纖維織品經洗滌之後（就算是高溫洗滌），都不會使摺線不見，可保有燙好後的樣式。但採用天然纖維或人造與天然混紡的纖維，因為燙熨加熱無法使纖維永久性地改變，一經清洗，就會回復原狀。

基於這些原因，運用燙熨法時有必要使用全人造纖維的織品。最常使用的材質，是 100%聚酯纖維，不過其他人造纖維也可以。根據經驗，織品的織法稀疏或是較厚重，燙熨的效果就不如輕薄卻密實的織品，如製作襯衫和裙子的織品來得好。

若你對這方面有興趣，可試著尋找看看小規模、家庭經營的皺褶工坊，有許多這樣的小工坊仍在時尚工業環伺下生存了下來，甚至在大城市裡也找得到。專業皺褶專家的經驗和技術當然可靠；如果你需要大量生產高品質的作品，與專業人士共事是最佳選擇。

工坊和工廠有專用的大型蒸氣烤箱，一般家用電器不容易複製這樣的工序。不過，接下來還是介紹一些 DIY 的方法。

7.1.2　熨燙法

7.1.2_1

利用紙張摺出兩個一模一樣的模板，紙張的磅數盡可能足夠，最好至少要有 200 磅。把小於模板面積的織品放在其中一片模板上。

7.1.2_2

將另一片模板壓上去，兩片模板緊密咬合。織品被夾在兩個模板中間，變成三層結構的「三明治」。若有需要，可以把三明治拉平，以大頭針固定在幾個夾有織品的摺份處，有助於成功熨燙。

7.1.2_3

為了確保織品均勻地壓穩，輕輕拉開、稍稍摺合模板幾次。

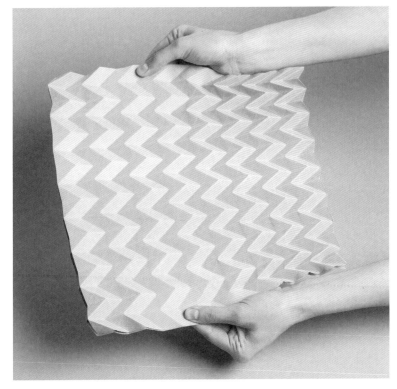

7.1.2_4

將三明治照摺痕摺疊起來。

7.1.2_5

確定三層材質緊密且完美地合在一起
後，緊緊的將三明治壓扁成棒狀。

7.1.2_6

以天然材質的線（如棉線或羊毛
線），將紙棒緊緊捆綁。

7.1.2_7

從頭到尾捆好，拉緊打結，剪掉多
餘的線段。

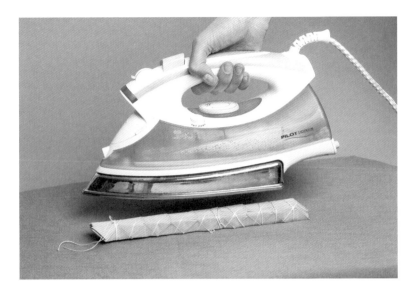

7.1.2_8

要開始熨燙了。將家用熨斗設定成高溫，如果熨斗底部是塑料的，就要和三明治表面保持1公分的距離，再噴出蒸氣。若直接貼著表面燙，可能會使塑料融化沾黏。不過，目前大多數的熨斗底部都是鐵製的，可以直接接觸模板沒問題。每一面熨燙至少2分鐘，如果織品過厚或者三明治較大或較厚，就要花多點時間。熨燙時，熨斗要均勻移動，確保傳熱均勻。時時確認蒸氣是否保持噴出。

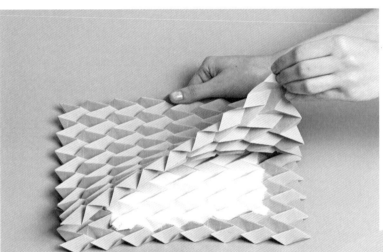

7.1.2_9

熨燙完成後，讓模板自然冷卻，然後去除綑線。小心打開模板，拿出燙摺完成的織品。好好享受這個拆封的神奇時刻！

7.1.2_10

這就是成果。如果處理得當，織品的摺線會非常深刻鮮明，卻仍保有延展性——拉開織品然後放手，織品會立刻彈回摺疊狀態。

本例的規格很小，不過燙熨法的優點就是可以處理無論多長的「三明治」。若是「烘烤法」（參見 p.287），就會有較多限制。

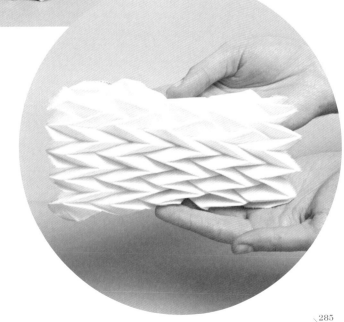

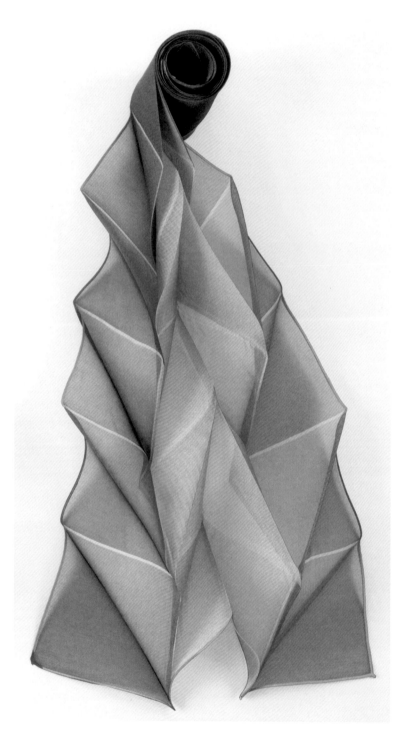

這條圍巾採用 100% 聚酯纖維，材
質展現出纖細之餘，也散發出強烈
的摺疊剛性，還可以捲成方便收納
的圓筒狀。尺寸：195×45 公分。
（日本品牌 Reiko Sudo）

7.1.3　烘烤法

利用蒸氣溶化人造纖維的傳統皺褶法，也可以利用家用烤箱達成。乍聽之下，這種方式似乎很魯莽而且危險，不過只要小心謹慎地操作，就跟運用滾燙的蒸氣或是熨斗一樣安全。和熨燙法相較，烘烤法較簡單，只要把綑好的「三明治」放進烤箱裡就好。

與熨燙法一樣，把待燙的織品夾在兩層相同的模板中間，緊緊壓實、牢牢捆綁。建議以純棉線當綑線，避免用人造纖維綑線。綑好後的「三明治」送進烤箱之前，若有協助固定的金屬別針或迴紋針，都要仔細全部去除，否則金屬會烤焦織品。

將「三明治」送進預熱過的烤箱，置於烤架上，遠離任何易燃氣體或電器設備。在烤箱底部放一碟水，以產生蒸氣。根據織品種類、摺疊樣式、模板硬度、烤箱大小以及其他因素，以攝氏 160～200 度烘烤約 15～20 分鐘。烤好後，取出成品，靜置冷卻後分離夾層。

萬一溫度過高或烘烤時間過長，織品會變黃、摺痕會燒焦。而且遠在變色之前，織品會逐漸脆化。但相反的，如果烘烤時間不足或溫度不夠，摺痕就不持久。花一點時間實驗出適當的溫度和時間，就能輕鬆製作。這不是什麼必須非常精確才能成功的技巧，應該很快就能掌握。依烤箱大小不同，能夠放進去的模板大小也不同，這就是烘烤法的一大限制。若是利用熨斗燙熨，就可保有較大的自由度。

第一次烘烤時，請守在烤箱旁照看，確定沒有東西烤焦或溶化。一旦確定模板、織品以及綑線都在穩定狀態，就不需時時警戒了。拿出烤好的模板時請戴上隔熱手套，但也要小心別弄翻烤架、讓模板掉進水碟裡──戴著手套操作時，經常會發生這種狀況呢。

7.2
暗摺
Shadowfolds

「暗摺」是超乎尋常的手藝，是紙藝家兼設計師克萊斯・帕瑪（Chris K. Palmer）研發出來的技巧。這種巧妙手藝結合了傳統的織品皺褶繡（smocking），以及 1970 年代日本紙藝大師藤本修三發展並且廣受歡迎的扭摺。若以紙張製作扭摺，需要苦工與精準；但若以暗摺法在織品上進行扭摺，將會出意料的簡單、快速，非常神奇。每個扭摺的前身都是簡單的刀摺，這也是這項技藝讓我著迷之處。

接下來將以「單一方形扭摺」，解釋暗摺的基本技巧，接著會介紹「單一三角形」與「單一六邊形」的變化款，最後以多重扭摺的技巧當結尾。如有興趣，可以參考克萊斯・帕瑪與傑佛立・羅立基（Jeffrey Rutzky）合著的《Shadowfolds》。練習時，請採用單色、淺色的織品，質料不要太柔軟，天然或人造皆宜，面積大約 30×30 公分最為合適。

7.2.1 方形扭摺

7.2.1_1

如圖在一張紙上畫出 6 條線。可以用繪圖軟體製圖後列印出來。

7.2.1_2

如圖在中央的 4 個交叉點做記號。

7.2.1_3

再如圖畫出另外 4 個記號。這 4 個點的位置沒有一定，然而除了需要在 4 條外側的線上外，它們與中央 4 點的距離，需大於中央 4 個點彼此間的距離。

7.2.1_4

利用錐子或削尖的鉛筆，在這 12 個點上戳洞。

7.2.1_5

藍色的正方形代表織品，大小與紙稿相仿即可。把紙張置於織品上方，利用大頭針或膠帶固定。以鉛筆或粉筆，穿透紙張上的洞，將記號轉印到織品上。

7.2.1_6

在織品上做好記號後，就可以把紙拿開了。假如手邊有描圖光桌（lightbox），只需將織品疊在圖稿上面，把記號作上去就可，省去在圖稿上鑽洞的步驟。若沒有光桌，透光的窗戶也是個可行的方式。

7.2.1_7

用針線挑起一、兩條紡線，先來縫合中央4點。圖例為方便辨識，使用黑線示範，實際操作時請用與織品接近的顏色。

7.2.1_8

串連好的中央4點。

7.2.1_9

外圍的8點，兩兩一組串連起來。

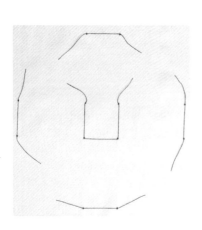

7.2.1_10

全部完成之後如上圖。

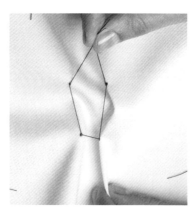

7.2.1_11

拉緊縫線，以單結綁緊，確實打結後，再打一個單結。完成中央的收攏。

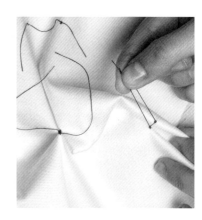

7.2.1_12

同理，外圍的4條縫線也分別收緊打結。

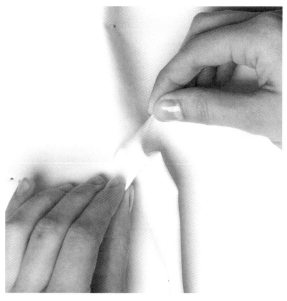

7.2.1_13

全部完成之後如上圖。織品在這個階段中看起來還很不平整,這是正常的。將織品翻面。

7.2.1_14

這是正面。如果織品中央縮進去了,請拉出來,讓表面都展開。

7.2.1_15

小心展開並拉平中央部分,整理成平整、整齊的正方形。

7.2.1_16

整理好的皺褶,4道摺痕必須平整且方向一致(全部順時針或全都逆時針),上圖的摺份是以逆時針方向整理。

7.2.1_17

用熨斗燙平整理好的摺份。熨燙過後,賞心悅目的扭摺就出現了。如果摺線很長,可沿邊以固定距離多加幾對點,目的是控制摺份的正確寬度。燙好定形後,即可移除縫線。不知道你有沒有發現,這組摺疊其實就是一系列壓平的立摺呢?

7.2.2　其他扭摺

正方形扭摺的暗摺法，可發展成其他多邊形的暗
摺法。最常見的變化就是「正三角形」以及「正
六邊形」。製作方法都是一樣的。

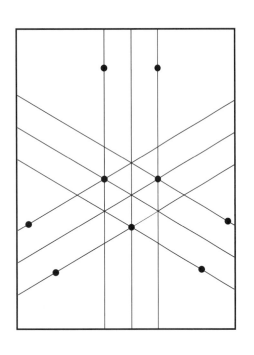

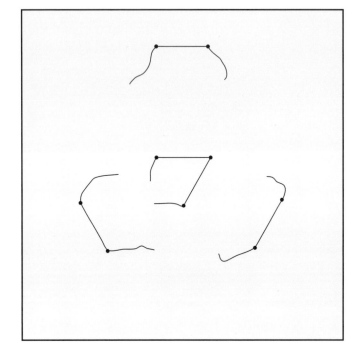

7.2.2_1

畫出 3 組平行線（每組 3 條），彼此
呈 120 度交會。如圖畫出記號圓點
——3 個點在中央，外圍有則有另
外 3 對點。將記號轉移到織品上，
如右圖以縫線串起。分別收緊每條
縫線，打結固定。將織品翻面、整
理三角形扭摺，燙平。

7.2.2_2
完成的三角形暗摺。此例中3條立
摺都是以順時針方向壓平。

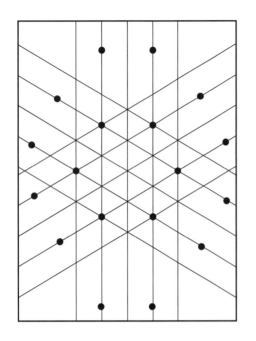

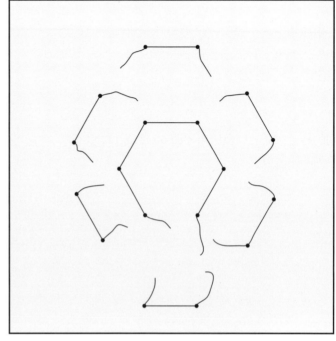

7.2.2_3

畫出 3 組平行線（每組 3 條），彼此
呈 120 度相交。如圖畫出記號圓點
——6 個點在中央，外圍有則有另
外 6 對點。將記號轉移到織品上，
如右圖以縫線串起。分別收緊每條
縫線，打結固定。將織品翻面、整
理六角形扭摺，燙平。

7.2.2_4

完成的六邊形暗摺。此例中 6 條立
摺都是以逆時針方向壓平。

7.2.3　綜合扭摺

使用暗摺技巧，能讓扭摺變得非常生動。摺份之間如何連結，雖然必須依循幾何原則，但仍可發展出許多迷人的樣式。

以下兩款簡單的設計，示範正方形與 90 度格狀陣列的結合方式，以及三角形與 60 度或 120 度格狀陣列的結合方式。

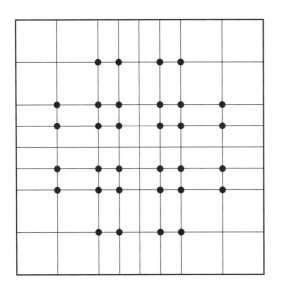

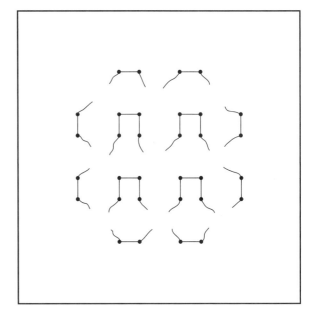

7.2.3_1

在中央畫出 5 條等距的垂直線，左右兩側較遠距離處再加上 2 條垂直線。將同一組線水平複製，完成如上圖的格狀。如上圖標出記號，轉移到織品上。如右圖以縫線將每一組點串連完成，分別收緊打結。將織品翻面，將 4 個正方形整平，安排好 8 道摺痕的方向。

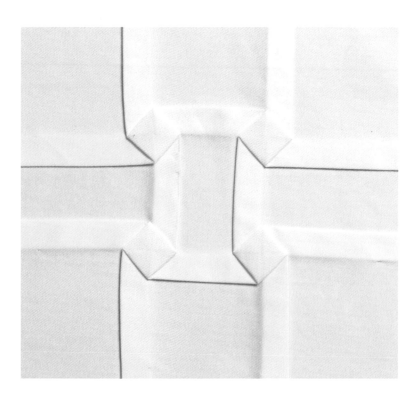

7.2.3_2

整理完成的格狀方形暗摺。請觀察摺份壓平的方向是如何兩兩相對，若摺份的相對關係錯誤，就無法平整地攤開。這個規則適用於任何多邊形。同樣的格狀方形可以重複多次，相鄰的方形距離沒有一定，可視需要安排。除了格狀排列，暗摺也可以並排成單純的線條，就像一列鈕扣一樣。

成功的關鍵是圖稿必須很精準，若遇大尺寸且複雜的設計，建議可運用繪圖軟體來幫忙製圖，並以出圖機輸出圖稿。

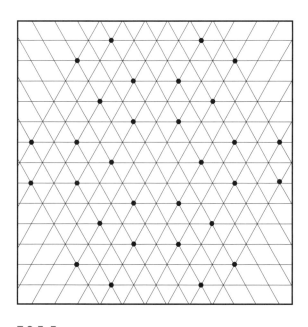

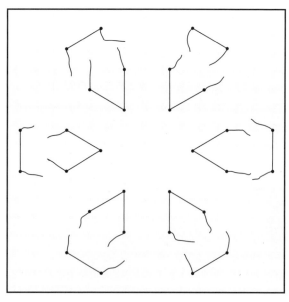

7.2.3_3

如圖畫出正三角形格子。共會有3組、3個方向的平行線，每組至少要有13條平行線。如圖標出圍繞中央的6個正三角形，以及靠近外圍的6對圓點，將記號轉移到織品上。如圖以縫線串連記號，分別收緊打結。將織品翻面，整理摺份，燙平。

7.2.3_4

完成的三角形格狀暗摺,最後組成
六邊形。請觀察6個小三角形的扭
轉方向如何兩兩相對。所有適用於
方形格狀圖案的變化規則,同樣適
用於三角形格狀圖案。

三角形格狀暗摺可以無限延伸,變
成一系列連結的六邊形(如同蜂巢
結構),六邊形每個角落的三角形
間距可大可小,只要格子的大小相
等便行。

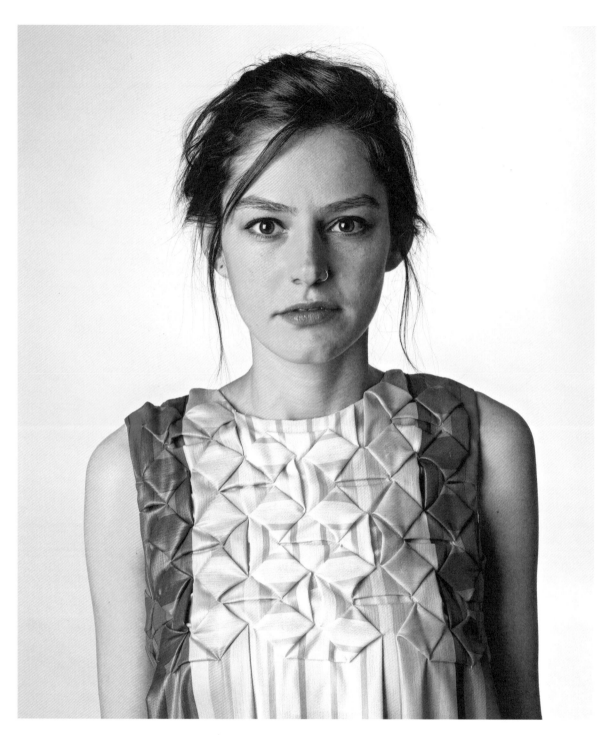

運用綜合扭摺的技術，結合許多扭轉的方形
暗摺。根據垂直線條的相對位置小心安排扭
摺，創造出全新的彩色方形圖案；每個圖案
都由4個方形組成。（以色列臺拉維夫宣卡學
院時尚設計系學生專題，Shahar Avnet）

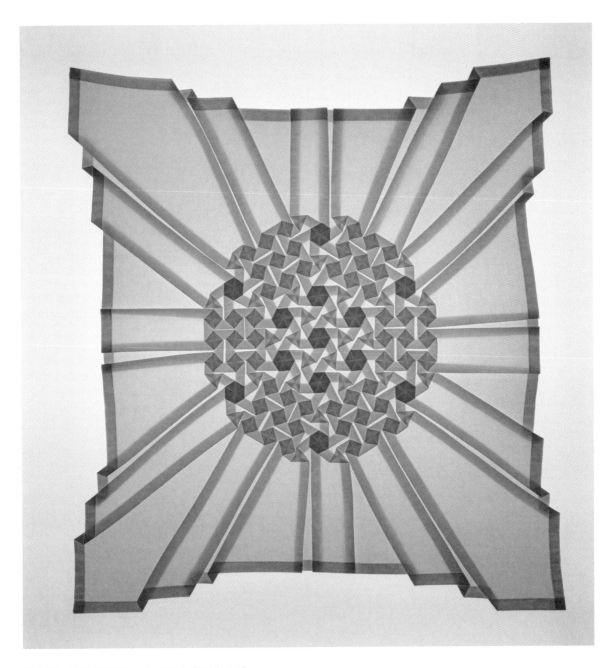

三角形、正方形和正六邊形組合成引人入勝
的樣式，創造出暗摺的複雜範例。背景光源
增添了光影趣味。（美國設計師 Jeff Rutsky）

7.3
其他技術
Other
Techniques

7.3.1　針繡（Stitching）

若要固定織品的上摺疊，最直接的方式就是以縫線將摺份縫牢。

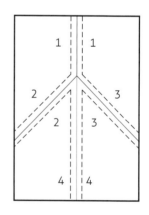

7.3.1_1

若摺份之間彼此獨立，例如百摺、刀摺或箱摺，就適合上圖的縫法。每道摺線都以縫線各別縫合固定，縫線的位置要靠近還是遠離邊緣，可視需求決定。這樣的直線用縫紉機來車製很方便，若沒有機器而用手縫，則比較費時費力。

7.3.1_2

上圖的 V 摺款式，山摺和谷摺交會或交錯，車縫的過程就更複雜了。摺線從四面八方彼此穿過，一不小心很可能在縫合的過程中造成結構不當的節點，必需小心謹慎處理，以免失敗。因此，對付較複雜的摺線，尤其在處理交會點時，手縫可能會比較好控制。

要縫製如上圖的基本 V 摺，首先縫合 1 號線，然後依序是 2、3 號線。完成這 3 條山摺線後，將布翻面，才能縫製為谷摺的 4 號線。

7.3.2　襯裡（Interfacing）

「襯裡」是一種硬質材料，透過縫製或熱溶固定於織品，以達到強化的效果。襯裡通常運用於衣領內側、強化的織品設計，或容易變形的表面。不同材質的織品，燙襯的容易度也不同，例如燙於不織布，就比紡織材質來得容易。襯裡的磅數各異，一般會選擇與織品厚度相仿並稍薄一些的。

在織品的背面燙上襯裡，不但明顯提高摺疊的方便程度，也有助於固定摺線。不過單靠襯裡並無法永久固定摺線，還是要靠縫線來維持（參見左頁）。若想用蒸氣熨燙襯來永久固定襯裡，襯裡有可能會溶化。請先以小面積測試看看，襯裡、熨斗和繡縫三者要如何結合出成功的作品。

7.3.3　上漿劑（Starch）

以前很流行將衣物、餐巾等布品上漿、使其硬挺，現在則比較少見了。雖然上漿劑可以硬化織品，然而一旦清洗，上漿劑就會被洗掉。因此，以上漿來固定織品形狀的作法，只適用於永遠不必清洗的織品上。

不過，上漿劑可以用來使織品的摺疊程序變容易。織品噴灑上漿劑後，就不容易起皺、變形，方便摺疊、測量等作業。可在完成摺疊並固定後，再將上漿劑洗除。

7.3.4　創意應用

縫合、熨燙，甚至搭配襯裡和上漿，若使用得當，都可以讓摺疊永久固定於織品。不過，要達到固定織品摺份的目的，其實還有很多創意作法。以下介紹其中幾種有趣的方法：

鈕扣、魔鬼氈、子母扣（poppers）、栓扣（toggles）、磁鐵或其他固定工具，都可以固定摺疊並令其平整。你還有沒有想到其他的呢？

將摺疊樣式分解成數個幾何形狀，利用硬質片狀材料，切出這些形狀，排列好並夾縫在兩片織品中間，柔軟織品將顯出硬材料的形狀。

在織品摺疊好後，利用鐵絲固定節點，就可以永久性地將摺份鉸合起來。

由上述可知，想要將摺疊形狀固定，有各式各樣的方法，端看設計流程上的需求為何，找出最能達成目的的方法，不需自我設限。

有時摺疊的樣式簡單且平凡，但利用特殊材質，或是有創意的方式固定形狀，都可能製作出優秀亮眼的作品。所以，是否擁有高超的摺疊技藝，並不是能否做出好作品的唯一關鍵。以有趣的方式搭配簡單的樣式，也可以產出出乎意料的結果。許多摺疊傑作，不必然出自大師之手，卻往往是出自那些對材料敏感且專精於某項製造技術的人士。

謝辭

多年來，我針對摺疊這個主題，為設計科系學生開辦了許多工作坊和課程。自 1982 年至 2001 年，我的摺疊課程遍及英國的大專院校；2001 年起，開始在以色列臺拉維夫宣卡工程暨設計學院開課。我從學生身上得到的靈感，促成本書的架構與內容，對此我深表謝意並且以學生們為榮。

提到宣卡學院，我必須謝謝時尚設計系的主任 Leah Perez，還有織品系前主任 Uri Tsaig 以及現任主任 Katya Oicherman 博士，感謝他們慷慨且持續的支持。我也要謝謝學生，謝謝他們容忍我為了設計出「完美課程」（The Perfect Course）而進行的古怪實驗。也要謝謝那些完成優美作品的學生，無論他們的靈感是來自我的課程或者與課程無關。從許多角度來看，本書是集眾人之力完成的。還要特別謝謝我的學生 Nitsan Greyevski 以及 Dror Zac，他們為「暗摺」及「熨燙」的範例準備素材。

在此也要謝謝 Meidad Sochovoski 拍攝的優美相片；編輯 Peter Jones 提出精闢的指引；我的手稿很亂，設計工作室 & Smith 卻把它們變身成品質絕佳的版面。感謝 Laurence King 出版社的 Jo Lightfoot 對本書深具信心而慨允邀稿，特此感謝。

最後，我一定要謝謝太太 Miri Golan，謝謝她對我兩年寫作期間的支持。還要謝謝我們的兒子 Jonathan，謝謝他讓我待在工作室寫稿，我本來答應他要一起建造滑翔機的

示範影片

1. 分割紙張：8 等分
2. 分割紙張：16 等分
3. 分割紙張：32 等分
4. 放射分割：8 等分
5. 放射分割：16 等分
6. 放射分割：32 等分
7. 增摺
8. 刀摺
9. 鏡射刀摺
10. 箱摺
11. 立摺
12. 非平行摺疊（螺旋式）
13. 非平行摺疊（Z 字型式）
14. 割摺
15. 交錯的割摺
16. 彈起式割摺
17. 六邊形扭摺
18. 扭柱
19. 平行的 V 摺
20. 反向的 V 摺
21. 格狀摺疊變化版
22. 刀摺的堆疊
23. 刀摺搭百摺

密碼提示：
「手指」的拉丁文
goo.gl/3qdc4s （答案在書中 14 頁）